THE ULTIMATE GUIDE TO PRODUCT PACKAGING DESIGN

撿到設計老師的 **BG** 本

產品包裝
一定要知道的事。

THE ULTIMATE GUIDE TO
PRODUCT PACKAGING DESIGN

王炳南　著

產品包裝
一定要知道的事

撿到設計老師的 BG 本

國家圖書館出版品預行編目 (CIP) 資料

產品包裝一定要知道的事：撿到設計老師的 BG 本 /
王炳南作 . -- 初版 . -- 臺北市：風和文創事
業有限公司, 2021.05
面；　公分
ISBN 978-986-06006-4-3(平裝)

1. 包裝設計 2. 產品設計 3. 商業設計

964.1　　　　　　　　　　　　　　110006562

作者	王炳南
總經理暨總編輯	李亦榛
特助	鄭澤琪
主編	張艾湘
主編暨視覺構成	古杰

出版	風和文創事業有限公司
地址	台北市大安區光復南路 692 巷 24 號一樓
電話	886-2-2755-0888
傳真	886-2-2700-7373
EMAIL	sh240@sweethometw.com
網址	www.sweethometw.com.tw

台灣版 SH 美化家庭出版授權方公司

IESG

凌速姊妹（集團）有限公司
In Express-Sisters Group Limited

地址	香港九龍荔枝角長沙灣 883 號億利工業中心 3 樓 12-15 室
董事總經理	梁中本
E-MAIL	cp.leung@iesg.com.hk
網址	www.iesg.com.hk

總經銷	聯合發行股份有限公司
地址	新北市新店區寶橋路 235 巷 6 弄 6 號 2 樓
電話	02-29178022

製版	彩峰造藝印像股份有限公司
印刷	勁詠印刷股份有限公司
裝訂	祥譽裝訂有限公司
定價	新台幣 480 元
出版日期	2022 年 01 月出版二刷

前言 Preface

設計師十個有八個是手札控，每每看到坊間推出各式各樣的手札本非買不可，紙本手札可以記錄自己的心情及趕稿子時的移動創意工具，時間久了會有一種親切感的溫度，平時塗鴉寫寫畫畫，當要用時，裡面會充滿著奇妙的回應，曾有人訪問成龍：為什麼你的電影中有那麼多、有趣且經典的橋段，他說：他平時喜歡拿小本子記錄生活中的小事，有時用寫的不到位就隨手畫下，對，這就是搞創意的人，為什麼身上總會帶著 BG 本的目的，創意就在生活中，現在除了用影像記錄下來即時上網分享，用紙本手札親手寫下來感覺更不一樣，書中自有黃金屋，手札中自有梗如玉。

BG（Boundless Gallery 天馬行空、自由自在、毫無拘束）

一位設計師的手札本裡面總充滿各式各樣的塗與畫，較不善長文字表達是設計師的硬傷，用手札本來塗鴉，正好可以補上這方面的不足；同一個想法概念會隨著時間塗來塗去，一個好的創意點子卻不會隨著時間而改變它核心價值，只會隨著時代轉變視覺語彙，以不一樣的「形式」呈現，如果我的手札不小心掉了一定很心痛，但是你撿到了也別太高興，因為我的塗鴉只有我自己才能解密，這本手札藏著的訊息，一定能滿足對品牌包裝與印刷材料製作有興趣的朋友們。

● 別人眼裡的垃圾，可是哥的爆肝之作，隨手抓來的廢紙上不知承載了多少設計人的血與淚。

● 一張於香港訪問期間在飯店馬桶上想出來的草圖，榮獲 '96「英國 The std International Typographic Awards '96」海報類首獎。

● 圖畫小一點，本子可以多畫幾案，精確傳達的草稿不論畫多小，還是不失商品價值。

● 畫草稿時求精確，不要有「差不多就好的想法」，因為做色稿時才能更精準的呈現，並模擬包裝上下陳列時的連續效果。

● 養成畫草稿的習慣，可培養成熟的創意發想。

● 看似隨便畫幾筆，隨意塗塗色，進入精細電繪時，細節才是功力所在。

● 生肖主題的
創作，每年都
佔據很多頁草
稿本。

 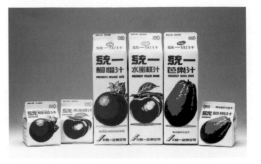

● 從眾多的草稿中選出可行的方案,了解印刷條件來再來做色彩計劃,較能掌握上架後的實際效果。

● 早期的提案是從草稿本中直接選出再上色,接著立面成型就去提案,成品跟正式上市差不多。

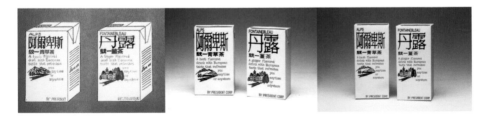

● 從 2D 的平面草稿,到模擬 3D 的立體包裝,這是設計師的基本功。

● 簡單溝通用的色稿,一個早上畫個七八張,總是常有的事。

● 設計是一種沒有庫存品的工作，客戶要什麼就畫什麼，隨身攜帶草稿本來應付急件要求。

● 有時手感對了，可直接用草圖當做廣告稿，所以在世上你找不到有 100% 一樣的草稿。

管營銷的不懂美學，做設計的不懂營銷

在行銷圈裡面常常聽到：「管營銷的不懂美學，做設計的不懂營銷。」這樣矛盾的話題，近年整個消費市場的演變與需求增加，品牌在策略上也有了許多調整與改變，但是設計師的職責其實一直都沒變過，最重要還是要能幫企業真實的傳遞品牌精神，以這樣的職責來定義設計人員，大概只能做到視覺優化或視覺策略的整合。很多人常常會幻想設計師是一個浪漫的工作，穿著洗鍊有型，看起來走路有風，其實剛出道的設計們必須經過一些磨練，先扎實學好設計技能，才能往更高層的設計工作前進，初入行的工作主要都是執行層面，可以先學習整個設計流程當中的一些規範，或是執行完整方案的 SOP，將學校裡所學習的一些技術及理論知識，在商業環境中不斷的實踐打磨好的創意，這是新鮮人必經的過程，也才能成為真正掌握品牌精神的人，而不是高調的自稱是品牌設計師。

● 會畫畫不是萬能，但不懂畫畫萬萬不能。

設計 VS 品牌管家

設計師工作經驗多了，進一步提升成品牌更重要的執行者，能理解品牌的操作手法，可升級到品牌企劃管理工作，這類人才另外一方面是從企劃人員來培育，掌管整個品牌的定位跟企劃工作，這崗位的人需要很多創意的點子，且很有大膽前衛的想法，而能夠趕得上時代潮流並能預測未來的銷售市場與行業發展方向，企劃團隊當中會有人專門對品牌精神進行管理或優化，這個人稱之為「品牌管家」。

而一位設計人員在團隊當中，一般都是做品牌視覺溝通或是視覺傳達的工作，所以企劃與設計兩者的分工要明確各盡其職，品牌精神交由品牌管家來做，有些設計師常常會跳過來管理品牌，但品牌並不是只有主觀視覺這麼簡單的事情，設計人常從視覺美學出發，這樣卻很難發掘品牌的核心問題及品牌核心精神，而營銷人員也常常自以為已經是品牌專家，卻忽略在美學視覺溝通上——（這也是成就品牌很重要的一環），所以常常會造成管營銷的人他不懂美學的重要，而做設計師卻不懂營銷的一些困境，簡而言之，品牌管家才是品牌定位的關鍵人物。

● 高冷的設計風格，並不是每位品牌商能接受的。

設計師雖然是屬於乙方，但也不必害怕對甲方說實話講真話，雙方合作都必須彼此尊重，因為我們在合作的過程當中是提供自己專業的服務，許多工作案例當中都有很多失敗的經驗，更是值得我們拿出來探討防止再次的失敗，因為成功是不可複製，而失敗過的經驗才是真正有價值的，設計平時往往偏重創意或視覺的工作，較少深入瞭解品牌經營的工作內容，只有不斷的在工作案例中累積自己的實戰經驗，為下一個案子來做準備；雙方一定要彼此互相尊重並拿出雙方的專業，進一步走到互信的基礎上，也要在設計過程中必須提出「可量產」的且「具經濟價值」的方案，商業模式就是這樣產生的。

在合作過程中若遇到很堅持，且不聽勸的甲方，就讓他去吧！因為甲方花了錢，買到失敗，被市場打臉，這比設計師講破嘴還有用，設計師並不是什麼了不起的職業，因為在甲乙雙方合作過程中，都知道自己的職責是什麼，不管你是視覺或是品牌規劃，其實操作品牌的成功，設計不外乎只佔了 20 ～ 25% 不到的貢獻，因為很多工作必須要靠甲方的團隊與資源打造，他們不僅核訂成本、行銷通路及品牌定位、人力支援、線上線下、金流等，一切成功要素及決定權都在甲方手上，設計師的職責到了設計定案之後，在執行中的很多細節我們只能參與並在旁協助，因為很多營銷生產製造的商業機密，也都掌握在甲方的手中，乙方的設計團隊做的大多只是視覺跟紙上的作業，所以品牌成敗的關鍵一定是甲方，我今天想用「管營銷得要去尊重美學，做設計的要去學習營銷」談到雙方的專業，這問題或許都值得我們再深入思考。

● 瓶子裡賣的到底是什麼？這是行銷策略還是包裝設計。

● 滿滿貨架上，你看到的是產品包裝，還是商品背後的行銷策略。

觀念❶ 使用方便性

在談商品開發及包裝設計之前，有一個很重要的觀點，必須事前先跟各位說清楚：「包裝的使用方便性」，我們常常一頭栽進設計的思維中，努力的創作出最新最酷、又能拿獎的創意商品或包裝，卻往往忽略使用者在使用產品時，很不方便、很不友善，這樣會影響到商品口碑，成功的商品或是一個好的包裝，不應只是建構在一些形式上的美，好商品好使用終究才是王道，在包裝設計上如果比較細心一點，除了圖形、結構及品牌在乎的事以外，其實包裝使用方便性對於消費者來說，等於是一個很有感的深入設計，這個使用方便性，可以把它擴大為友善設計，假如要打開一包餅乾，需要大力地去撕開餅乾包裝，再拿出裡面的內容物，這是一段的長秒數的動作，如果說今天是一個很簡單的開啟方式，可方便打開與拿出產品，對消費者來說，就有很有感的體驗。

● 以人為本的商品包裝。

● 在包裝側邊加兩個切口。

● 越吃越少時，切口撕掉變短方便取用。

● 一手輕易掀開上蓋的小設計，不沾手吃冰淇淋，能讓消費者有更愉快的享受。

另外一個案例來看看可口可樂，可口可樂最經典的設計就是它的曲線玻璃瓶，包括瓶身上面這種啤酒蓋，早期要喝可口可樂的時候，蓋子是必須藉由開瓶器才能開啟，現在因為瓶蓋的技術與結構改良後，坊間有許多飲品與醬料也都看到這種可以旋開的鋁蓋，這小小的瓶蓋出現後，大大地改善我們使用方式，為使用者改良的設計，也是對消費者好的友善設計，再來看看另一種瓶蓋的優化案例，它運用易拉蓋的開啟方式，讓你也有喝啤酒的氛圍，有啤酒瓶的咬口，使它不失商品的保存或保鮮，又保有豪邁喝啤酒氛的圍感，簡簡單單的一個瓶蓋，從開瓶器到易拉式，這些不太需要改變的細節，都是設計體貼人心 End benefit 所創造出來的成果。

● 易拉蓋的開啟更方便。

● 不用果醬刀，只要單手輕鬆擠壓，一次性使用衛生方便。

● 快消品需要，使用前方便開啟，使用後方便處理。

觀念❷ 突破口

有了使用方便性的概念後，再來聊聊包裝上面的突破口，我們在生活體驗上面，用最多的像是咖啡包或是鋁箔包，有些在上面會扎一個三角缺口，讓我們知道從這個方向來撕，方便打開，取用裡面的商品，有些甚至沒有缺口，找了老半天最後直接拿剪刀打開，雖然這樣不會影響生活，但如果在設計上能做的更完善，消費者一定會感受到用心，例如有些包裝上會做一些溫馨的提示，畫一些虛線或剪刀，有些包裝可以一撕就撕破，甚至左撕右撕都可以撕斷的，還有女性常常用的面膜商品上面會有一個小缺口，順小缺口再撕它的話很容易拿出整張面膜方便使用，再來談談牙刷包裝上的突破口，它常常在使用上會有一些不便，也許它是屬於個人用的商品，在貨架上需要有一點保固，不要讓人家輕易的去破壞它。

● 商品保護太好往往不易打開，不易破壞性的結構及材料，在包裝設計上是項挑戰。

● 保鮮好商品固然很重要，加入使用突破口的友善設計更貼心。

雖然保固商品的設計要重視，但消費者在開箱的過程，往往很不方便，要將它一次性開啟，開的二二六六，這時能否在結構材料上面，做一些提升讓大家體驗更好，還有泡麵裡的醬料包，我們常常有慘痛體驗是開個油蔥包，灑的滿手都是油膩膩的，到處都是噴撒的胡椒鹽，這就是在突破口上的設計沒有做優化，產生一些不愉快的消費體驗。

以上兩個觀念，一個是創新讓使用更方便，如沒有創新改變的可能性，另一個就用突破口設計來解決問題，同樣也是為了使用更方便，兩點有時會發生衝突，就看設計怎麼解套了。

● 快樂網購血拼，堆成小山高的紙箱，如果箱箱都能輕鬆拉開該多好。

目錄　Contents

目錄 Contents

Lesson 4

5 組模具概念到實品呈現

Lesson 5

5 訣面對包裝的未來趨勢與準備

THE ULTIMATE GUIDE TO
PRODUCT PACKAGING DESIGN

1

Lesson ————————

18 個
品牌包裝的
撞頭故事

我常常比喻，設計人要把基本功練好，紮實的打好基礎、蹲馬步要深，以後在江湖上跑跳，才可以站更高走更遠，就像進入少林寺苦練功，要出關總得接受十八銅人陣考驗才能出去闖武林，如果不幸被人被圍毆也比較耐打，天下之大人上有人，各路門派都會有自己的一套拳法，至少我們是闖過十八銅人陣的沒在怕，第一章節我挑了一些自己經手過的案子，用 18 個撞破創意人的頭才能浸泡出來的案例，聊聊我是如何關關難過關關過。

顏值即正義的消費時代

提到商業設計，大多數人的第一反應是炫目閃爍的潮牌廣告，或是酷炫奪目的書籍海報。其實大到地產樓市，小到文具名片或是社會議題到主題設計，商業設計無處不在，並且從來沒有停止過對我們的影響。除了仰賴流水線生產的工業設計，還有一種設計形式一直刺激著我們的眼球，在不知不覺中左右我們的決策，甚至影響我們對消費的判斷，那就是「包裝設計」。

消費時代的快速到來與品牌效應，早就讓包裝與產品合為一體，在這個「顏值即正義」的時代，包裝與品牌的界限也在相互成就與相互影響中漸漸模糊。本來具有主導權的消費者，也在商業對戰的過程中，被瞬息萬變的營銷手段和五花八門的包裝形式收服，最後丟盔棄甲，乖乖地、順從地交出荷包。

在這永遠看不到盡頭的商業戰爭中，設計師就像兩軍對壘中的軍師，運用自己奇思妙想的創意，為品牌出謀劃策，幫商家在消費戰爭中不斷走向勝利，這就是身為設計師的工作價值。

● 顏值即正義的消費時代，已不知不覺左右了我們的消費判斷。

消費者是被教育出來的

在現在瞬息萬變的市場中，我們很難看到所謂的流行趨勢，更多的現象是，某個風格某個品牌的產品賣得特別好，市場上很快就會出現很多類似此種風格的設計，其實我們應該反過來看，思考當初那個品牌或是那位設計師，他們花了多少力氣去尋找他們的產品定位。從研發商品、產品定位、生產製造、行銷上架，到消費者手上，已不知經過了多少道工序與流程。

表面上你可能看到許多品牌不停展店，出新商品，卻不知道企業背後付出了什麼。有些品牌的產品售價不便宜，但就是因為品質有保障、設計有創新，一旦取得信賴，消費者就會買單，這就是品牌的價值。

代言人也是現今品牌經營慣用的策略之一，品甚至會把 KOL、知名人士、明星藝人等，推到第一線當作行銷工具。

● 商品的創意 A＋B＋C 沒有什麼不可以，消費者是可被教育的。

有態度的設計師

什麼是「高級感」的設計？從一個更精準的角度切入這話題，「高級感」的設計風格有多面向的表達方式。也是很多奢侈品以此吸引消費者認同為首要目標。

而設計師認為的高級設計，大部分時候是極簡風格的。簡約質樸的東西，必須透過讓消費者自己去聯想，傳遞設計精神。極簡的設計比較中性，涵蓋面更大，用「很少」傳達精準訊息，用簡單元素構成，一點一線都是有意義的；而反向古典奢華、作工精細的表現手法也常見於奢侈品的文宣上，這些都看跟什麼消費者溝通而定，

沒有標準答案，唯一可被拿出來說嘴的就是 Art Sense。

消費市場的演變與消費需求從來沒有停止過，但是，設計師的目標一直不變「設計師最重要的工作，是幫助企業完成品牌精神的傳遞，得到市場的回報，而不是去玩品牌而成就了自己。」

剛出道的設計師工作內容會偏向於專案執行；不要急、先學習、把底子打好，為未來做準備。

● 高級感與高質感並不是用很多或很少來解釋。

炸香腸炸出 Logo 來

滿漢炸出第一盒香腸真空包

PE 泡殼＋積層鋁箔材料

● 在沒有 PS 的年代為了廣告用圖，使用噴繪的方式來完成產品照。

小時候跟媽媽去傳統菜市場，看媽媽買香腸都找豬肉榮買，以前豬肉攤通常都會順便賣香腸，用自己賣的豬肉灌香腸，這副業也多少可以增加些收入，就像很多廠商本來主業的產品經過加工又產生出另一個產品，原料是自己的成本，售價就很有競爭優勢，例如：位於高雄的南六企業公司本來是做不織布生產濕紙巾的廠商，後來發展到做面膜，竟然把全臺灣的郵局通路櫥窗塞滿，同樣是不織布，賣一張面膜比賣幾張濕紙巾利潤好太多，現在已是賣到上市櫃的大公司。

阿榮灌好香腸通常要掛起來自然風乾，才能保存更久讓調味更入味，媽媽在挑香腸時總是會用手去捏一捏，一邊手捏一邊嘴吧念：「怎麼都那麼濕。」關於家庭主婦這類消費特有種，更是商品 CP 值的信仰者，有智慧的媽媽就跟身旁的姊姊說：選風乾一點的比較輕，等下秤斤時就會多幾條 (圖 1)。記得小時候打開便當裡面的香腸都是放整條，家中兄弟姊妹多，媽媽這個捏一捏的小動作，同樣的菜錢就可以多撐幾天，在當時的小康社會阿榮不會介意這個動作，有時還會主動幫媽媽們挑

選，哪家喜歡香腸肥的多一點，哪家喜歡瘦的多一點，阿榮叔叔不囉嗦但心裡清楚的很，這種富有人情味的銷售方式隨著柑仔店被超商取代後，只剩下冰冷的包裝與消費者，此時這個「人情味」只能交給設計了，這也是我常感嘆「得獎的包裝在書上，好賣的商品在架上」，套句現在的行銷語言，就是哪個包裝訊息設計能提供消費者的 Benefit，哪個包裝（商品）就賣得動，又不是每個消費者都是學設計，大多數人都普遍無感於你得獎什麼。

● 圖 1 選風乾一點的就可多幾條。

這就是當時香腸的銷售行為，不只是被手捏過，掛著風乾時也不知經過多少風沙加味，但好像不乾不淨吃了也沒病，隨著時代進步衛生保健意識抬頭，消費者追求好生活品質是理所當然的事，就看哪個廠商能提供給消費者「滿足」，這也是永遠不會變的商業模式，統一企業做出了第一個「真空充氮」包裝香腸（圖 2），當時這是一個全新選購香腸體驗，當時本土最大兩家肉品連鎖老店還是維持把香腸掛在玻璃櫃內販售，這盒「真空充氮」包裝香腸一推出，香腸產品界就知道事情大條了！

● 圖 2 臺灣第一個香腸真空包裝。

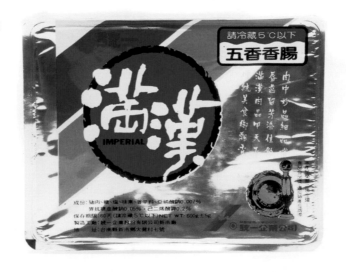

香腸是很成熟的商品，不需要教育消費者，缺的只是一個合適的品牌名 —「滿漢」就此誕生，首先由品牌 Logo 開始塑型，一個有歷史的成功品牌，Logo 通常是反應時代的潮流感，有的則是反應品牌經營者的個人特質，另一種就是傳達產品特色於圖騰中，Logo 人人會設計巧妙各有不同，「滿漢」Logo 設計手法屬於後者 (圖 3)，而漢字「滿漢」兩字與「大餐」、「全席」、「美食」...的連結很強，既然是傳統的名字就用傳統的視覺來做唄！

● 圖 3「現在包裝上的 Logo (左圖)。

紅吱吱的圓形底色，外緣襯了一圈黑色的粗圓框，破破的筆觸看起來略為輕鬆狀，而滿滿的紅底上面清楚的看到白色的「滿漢」兩個毛筆字，圓形飽滿的構圖整體看起來就是有滿足感，算是四平八穩的設計套路，在其中就安排了 IMPERIAL 英文字使 Logo 在視覺上看起來穩固具平衡感，當時提案會議中有人看了就說：像一面大鼓咚咚咚的滿漢大旗將撼動香腸產業 (圖 4)，其實沒那麼宏偉啦，它只是來自香腸炸到皮開肉綻後，從油鍋撈起來等不及就送入口中狠咬一口，撕下半條香腸拿在手上看到的香腸橫切面 (圖 5)，那圈黑色的粗圓框就像腸衣被炸到破皮，紅吱吱的底色上面「滿漢」兩個白色字，就像好吃的香腸要肥肉瘦肉灌均衡，而「滿漢」幾筆劃適度的破格手法，宛如告訴我們香腸要炸到七分爆才算是正宗的台式香腸，有時設計不用講得很偉大，有人認為是戰鼓就戰鼓吧，沒什麼大志的我就是咬一口香腸畫一個 Logo 而已，創意不都是真實存在於生活中隨興就好。

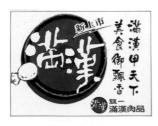

● 圖 4 新上市廣告稿。

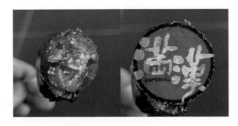

● 圖 5 炸香腸炸出 Logo 來。

香腸為了不給捏，「滿漢香腸」包裝首創真空充氮，一來保鮮一來重量均一化，讓消費者放心，購買不用再手選香腸了，因應充氮，底盒材料採用 PE 泡殼成型，上面再用積層鋁箔材料加熱密封，才能穩定氮氣，達到保鮮效果，因為上層封膜需用鋁箔積材，才能隔絕水、光、氧滲入盒內，對於一個新品牌模式的商品上架，如果產品不能從包裝外觀上直接被看到，就是令消費者擔心的事，因鋁箔積材無法透明直視內容物，只好在包裝上透過設計手法，順著 Logo 延伸出一個長圓形，再將香腸圖片用彩色印上，整體經營出「開窗」的錯覺感，而香腸產品看起來都一樣，最後用左上角的色塊及香腸圖片上大大的口味別來區分（圖 6）。成功的品牌可以被複製在其他產品上，不例外，滿漢後來也推出肉鬆、肉酥罐裝商品（圖 7），肉製品在節慶禮盒市場是不可少的，當時的滿漢香腸伴手禮設計大方，看起來大富大貴很討喜（圖 8）。

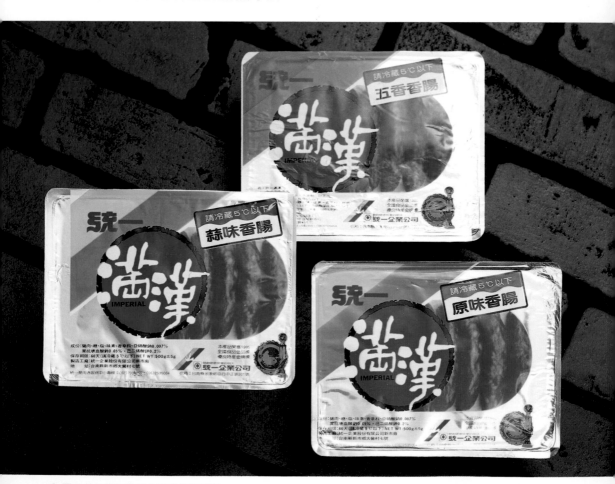

● 圖 6 第二代包裝印上彩色香腸圖案。

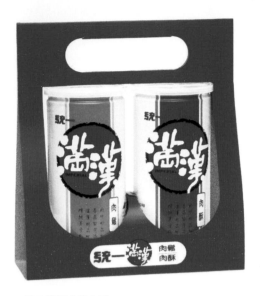

● 圖 7 滿漢肉鬆肉酥。

● 圖 8 滿漢香腸拌手禮。

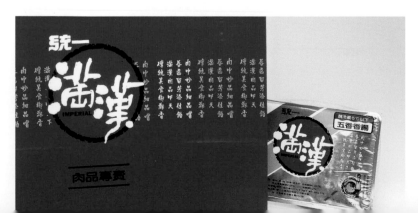

大嬸轉身扮成繽紛靚妹

美吾髮經典香氛洗髮露的美肌變身

PET 塑料瓶 + 透明貼標

臺灣沐浴產品界最美麗的歐巴桑「美吾髮」當之無愧，從少女到少婦都愛用的美吾髮花香系列，隨著臺灣經濟成長曾是潮牌的象徵，時代變遷從上世紀跨過來的品牌，也許在現在的消費者眼中，那是媽媽姊妹淘們的最愛，但沐浴清潔用品在市面永遠都不缺新品牌的推出，進口商品更是多到眼花撩亂，而各品牌更不斷的更新自己的配方，注入新元素來挽回消費者關愛的眼神，這種改變看來好像是能改變現狀，但，A 品牌會扳倒 B 品牌嗎？何況還

有很多 C 品牌等著在後面撿你們掉下來的餅。

很多大企業在下決策的速度往往跟不上市場的變化，改變誰都想，從哪裡改變？改變後會比現在更好嗎？設計是屬於策略規劃的後端工作，沒有人能保證更新設計會更好或是達到預期的目標，如果設計那麼厲害，不如自己下海來玩一把，何必拿賣麵粉的錢，去操賣白粉的心？做好成功了，是品牌策略規劃正確，當不如預期

時，第一個反應是廣告行銷沒抓準，不然就是設計不行，而且銷售不成功的現實面，就是品牌內部人員還有工作，而設計師就再連絡唄。

香氛系列的成份是新調配出更清新、更接近年輕消費群的香味，全新的香味需要用新的面貌面對消費者，但又擔心新包裝推出會失去一些老顧客，而且原本美吾髮的花香系列包裝印象太強烈 (圖 1)，這也是品牌商跟負責的設計公司會擔心的事，接手一個新品項的全新提案很容易，如果可以選擇，設計師們都情願去接新的設計案，最不想接手那些有以前品牌包袱的設計案，越是老牌、形象堅固的包裝印象，的確很難做，所以美吾髮的初期計劃先推出一兩隻新香味再搭配一隻代表商品，看市場的反應再走下一步，這也是大品牌慣用的策略，畢竟新產品不會影響既有的品牌市佔率！

● 圖 1 美吾髮的花香系列包裝。

新品是以馬鞭草香味打前鋒，新設計的第一道題是會被品牌印象上的花所制約，經手老品牌的個人心得就像是在考申論題，題目就是「花」，其他就看個人的功力自由發揮，說來簡單，但是對於一個新手而言，那個「花」有講等於沒講。我們從提案、修正、完稿到打樣，關關難過關關過，在時間壓力下終要上市 (圖 2)，如果反應良好，下一步就是挑戰舊品換新的包裝設計，就由葵花香味這隻下手吧 (圖 3)！這是最長銷的產品，香味也是接受度很高，但在包裝定位上有一些舊版的限制，又期望新包裝能吸引到新一代的年輕消費族群，透過這次包裝更新再把美吾髮這個品牌微整型拉皮，讓品牌年輕化且有韻味。

● 圖 2 嘗試各種方向提案來傳達新系列的包裝調性。

● 圖 3 第一隻馬鞭草上架反應不錯，再來葵花的接受度也行，就一系列展開全產品改包裝計畫。

新一代年輕設計師，如果要去更新媽媽時期的商品包裝，最好的方法就是先找年輕女性聊天，傾聽新女性們的心聲才能找到改包裝設計的核心，不然再怎麼改，這都只是呈現品牌商及設計師「主觀的」形象，這時代消費者可以選擇的品牌產品太多了，設計保持「客觀」是很重要的事。

設計前由客戶提供多款洗髮精新香味的配色樣本，建議瓶型的顏色再將 PET 塑料打樣出來，過程來來回回好幾次，因為要把紙本色票轉成塑膠色料再經吹塑成瓶，中間的瓶身厚薄及透明度都是變數，最後還要填充內容物來看整體的顏色才定下來，再來就是瓶標上的視覺設計了，保留原本花的元素是大家的共識，在幾種構圖及繪製風格的提案中漸漸定調，最後以花環的構圖為底，中間將香味產品名定為視覺中心，每組產品名稱都重新寫過，再把產品的訊息集中放在下方，這樣的構圖法也是包裝設計中常用的「團化法」（圖4），將重要的訊息集中處理，讓消費者能夠快速地看到商品的銷售資訊，優化消費者在貨架前選購的過程。

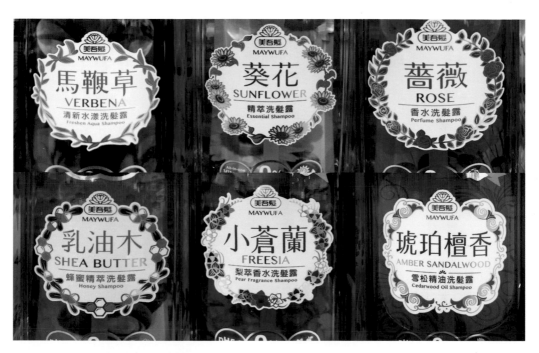

● 圖 4 包裝上將產品名做團化處理增加系列性。

另一個設計重點是在背後瓶標上，由背後看將商品的資訊法規文字整齊處理在標籤上，從包裝的正面看去除了花環及商品名外，透過彩色透明的內容物可以看到背後標籤，這也是美吾髮洗髮系列包裝設計上的重點，因為內容物的清透質感可以拿來當作背景，也是陳列架上的吸睛元素，所以沒有用大面積的標籤把包裝封住，而是運用透明標貼印上圖案，可穿透看到背面的花景，使整體系列包裝，產生各自獨立又互相呼應的空間視覺感（圖5）。

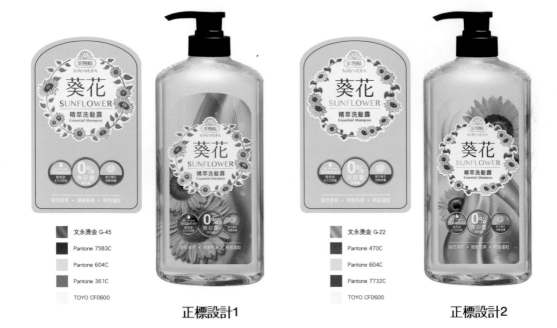

文永燙金 G-45
Pantone 7583C
Pantone 604C
Pantone 361C
TOYO CF0600

正標設計1

文永燙金 G-22
Pantone 470C
Pantone 604C
Pantone 7732C
TOYO CF0600

正標設計2

背標貼紙設計

● 設計目標明確了，提案就要呈現更精準的圖稿，以便順利量產。

● 圖 5 背面的瓶標採雙面印刷，透過花景與前面的團化視覺是整體設計。

● 看到自己生出來的小孩慢慢變多，雖然後來被別人領養，但還是很高興。

新包裝香味逐年修改並推出新品，由當初一兩個香味新包裝來試試市場的水溫及新消費群的接受度，第二年香味變多種，也推出新的話題香味迎合市場。再來推出的新香味包裝就無緣由我們操作了，因為品牌商認為這個產品已經成功轉型，而新品設計費用沒有當初的預算，在議價的過程中我們選擇退出，就把機會讓給別人吧。這也是設計產業的常態，往往做好一個成功的商品，品牌商改組把合作夥伴全換了，當我們常常跳下去幫品牌 SOS，只有隨時都抱著感恩的心擁抱未來，不然呢。

四格漫畫不在書架上

積層鋁箔軟袋包材

一個很俗但陪我們長大的香酥脆包裝

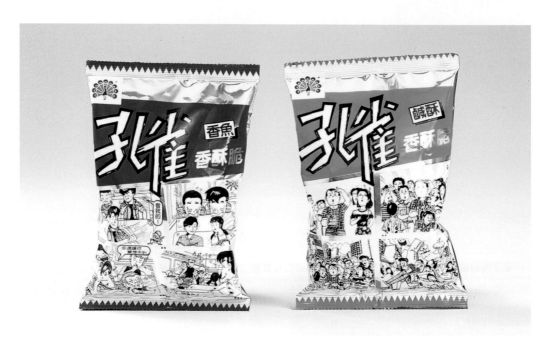

● 圖 1 用四格漫畫做包裝的主視覺。

五六年級的大叔大姊們小時候喜歡吃乖乖,是為了包裝內的小玩具而去購買,收集一些小玩意或是漫畫本再去跟同學交換,不知什麼時候再也沒有這些驚奇了,但這個成功的食玩行銷手法深深的烙印在大家的心裏。

「孔雀香酥脆」是「乖乖」品牌繼「孔雀餅乾」後另一個姊妹品牌,回想當時接下這個包裝設計案情況是,通常客戶想要改新包裝,目的不外乎是想刺激一下市場,於是我就從當時的流行語中找靈感,很多設計師好像也是用這樣的手法在設計包裝!反正一個包裝的壽命大約半年,想的太遠,客戶也看不到,有時也不想要,當時的包裝都走直線思考路線就可讓業者買單,其實市場很多包裝,也看不到想傳達什麼特殊概念給消費者,凡是食品零食就把餅乾、巧克力弄漂亮弄好吃,如果是果汁飲料就把水果弄新鮮弄好喝的邏輯就對了。

但每件包裝業主都要求，架上要突出、要吸睛、要好賣，很少要求什麼品牌規範，一切提案就是看視覺效果。

但是多做一點、多想一點這是設計人的自我要求吧！首先我為「孔雀香酥脆」畫出一組字也就是現在大家說的品牌 Logo(圖 2)，當時做包裝送 Logo，就像點一碗陽春麵裡面有麵有湯是很正常的事，沒想到這 Logo 後來不知經過多少設計之手它依舊不變，如果可以我真想把設計費改為 Logo 的費用，有些事想想就好！

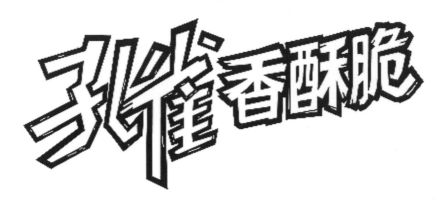

● 圖 2 當時做包裝送 Logo，沒想到 Logo 的壽命比包裝長，也成為孔雀香酥脆的 trademark。

我對「孔雀香酥脆」的包裝設計的確是動了真感情在裡面，首先建議客戶不要再送小食玩，小時候時常吃乖乖，打開包裝又慘見雷同的小食玩，一點都沒有隱藏版的驚喜跟樂趣，心靈給他小小的受傷，我常常躲在柑仔店的角落，偷偷在捏包裝內的小玩意是否已經有了...，這行為實在很不可取很不乖。

除了小玩意不送，「孔雀香酥脆」字的改變，在包裝上不如直接把小朋友對「乖乖」食與玩的印象，直接轉換做為包裝主軸，就以四格漫畫當做包裝的主視覺 (圖 1)，搭當時的一些有趣話題，目的是要吸引消費者，而四格漫畫可不斷的與時事有趣的話題做結合，當初提出這個要時常更新包裝上時事的創新手法，一定會增加包材庫存管理的成本，最終能說服客戶接受是因為我了解食品包材也有使用期限，廠商不會大量的囤積包材，而軟袋包材的印刷版也有印製量上耗損極限，所以每當要下一批新包材的時候就可以重新繪製當時有趣的時事 (圖 3)，再重新製版，因此在不會增加成本的情況下提出此方案，重新製做一套新的版材成本是可以接受，如此一來，這個包裝就永遠不會老。

● 圖 3 換一批新包材再版時，就推當下有趣的時事漫畫。

當新包裝設計順利上架後設計師就要有心理準備，如果賣的好賣到爆，就不會或不敢再改包裝，你辛苦生出的小孩讓他自己長大了，如果賣不動，上面要再改包裝搏一搏，當然啦品牌商就會再去物色適合的父母再生一個希望，反正知道感恩彼此相挺的客戶是可遇不可求的，這也是設計人的宿命，後來他們也印了幾批新漫畫也增加了彩色漫畫版包裝 (圖 4)，印象中他們也曾把時事漫畫中的人物，找來當做產品代言人 (圖 5)，就這樣原本以漫畫為主體，主視覺漸漸轉變成明星的臉。

● 圖4 彩色漫畫版包裝。　　　　　　　　　　　　　　　　　　　● 圖5 產品代言人。

當初新設計的包材是發包到日本印刷，我也因此有機會跟客戶到日本富士山下的印刷廠看打樣，這經驗很難得，一路走來幾個轉折點都感謝貴人的出現，但也從此養成喜歡親自上機看打樣，掌握自己的設計品質與線上操做的師傅們一起成長，自己的技能也慢慢積疊，學些新技術對於未來工作很有幫助。「孔雀香酥脆」這個包裝設計雖然很俗也上不了什麼大場面，差不多跟藍白拖一樣的土，但是它是個有創新想法的設計案例，無論誰接手只要找到有趣的梗圖，它又是像新品一樣，口味雖不能變，但有創意的想法，可以一變再變（圖6）。

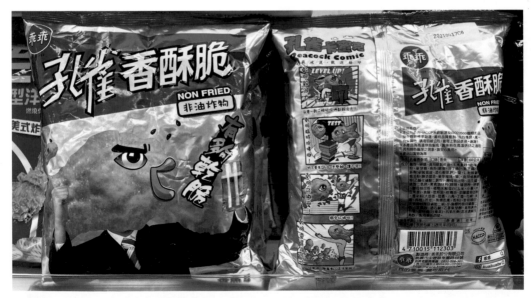

● 圖6 如今包裝正面已看不到四格漫畫，它的原創精神將在背面與各位一起成長。

傳統包裝不傳統

五穀醬油的前世今生

玻璃瓶 + 紙標籤 + PE 膜封口

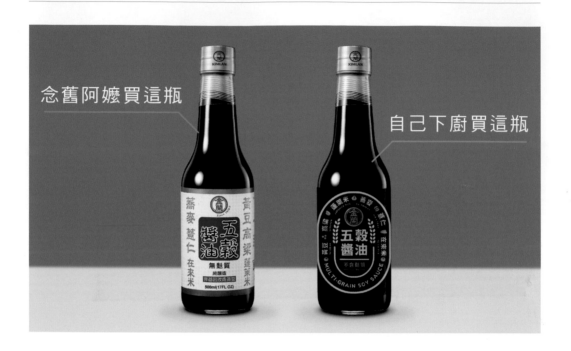

念舊阿嬤買這瓶

自己下廚買這瓶

包裝設計沒有好壞更沒有新舊之分，而是隨著時空轉換，必須重新檢視，當市場已改變，再強的包裝印象，再好的品牌形象，這些過多的堅持與保留，也許就是消費者悄悄離開你的真實原因。金蘭五穀醬油新裝上市，設計就是要快速直效的告訴消費者，我們還在、我們改變了什麼，在琳瑯滿目的貨架上，你自己來看個明白！

穀類醬油在醬油產品裡面算是很傳統的口味，這次「金蘭五穀醬油」新包裝設計我們採用不傳統的概念來設計，產品研究下都知道穀類醬油的釀造成份很普遍，以黃豆、薏仁、高粱、蕎麥、蓬萊及在來米...等多種穀類為原料，但是問了消費者大多一問三不知！到底用哪些穀物物料去做釀製，所以我們在設計過程當中，提了很多的思考方向，從自然的、生態的、原料的等等的表現形式都試試（圖1），最後我們篩選用化繁為簡的一種直白設計，來傳遞

早期傳統叫賣式的標貼設計手法，跟消費者直接面對面的直球對決，在包裝上直接就 Show 出五種成份，很直接的當作設計元素來做，整個設計簡化單純就是用黑色為基調跟配上青色的圖文構成，而這個黑色並不是採用印刷上基本的四色黑，我們用了一個偏暖色的特別色黑來做為主色，畢竟是食品，偏暖色還是較討喜 (圖 2)。

● 圖 1 包裝提案過程。

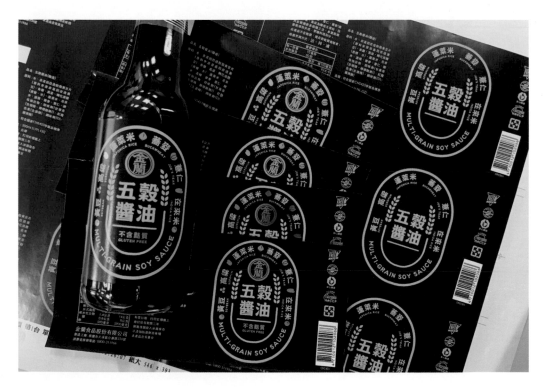

● 圖 2 在包裝上直接 Show 出五種成份，很直白的設計手法。

整個設計最難控制的部分，就是要傳達標籤上面的品牌 Logo，這是一款沒用圖形視覺的表現手法，說真的去掉上面「金蘭」Logo 套上任何一個品牌都可以，因為這是一款全新的設計，並沒有用舊包裝的任何資產，而五穀醬油又是一種通俗名詞，普通到各廠商都能使用這產品名，唯有標籤上金蘭 Logo 能跟品牌連結，才有商業價值讓消費者買單，可見一個小小圖騰的重要性。一個 Logo 在產品包裝上的地位，它重要嗎？是很重要，說不重要嗎？有時還真的不重要！例如，當消費者看到「茗閒情」三個字就知道是原片茶三角茶包，它的名字在消費者的心裡已那麼強大了，還需要放上「立頓」的 Logo 嗎？新包裝與老品牌之間理不清剪不斷的依存關係，確實讓一些追求美學規範的設計師很糾結，他們心裡總是想著能不放最好不要放，不得不放時，就盡量放小小，要不就放到天涯盒角邊，在貨架上往往會看到美美的包裝，而那個 Logo 感覺是多餘的外掛時，像是被逼著不甘心找個地方 Layout 一下，說 Layout 還是恭維，其實就是硬塞進去，而主張消費者至上的設計師，會在草稿構思時就一併將 Logo 這個重要元素考慮進去，同樣一個品牌的 Logo 在不同的設計師手上也會有不一樣歸宿。

「金蘭」Logo 是這次在新包裝上，成為一個畫龍點睛的重要元素，也是要正式量產前的一個處理重點，為了能讓消費者在陳列貨架上吸睛，就運用燙金產生反光效果，在黑底上對比高更有亮點，為了這個效果我嘗試了多款燙金膜來做測試，有古銅金及紅銅金還有傳統的亮金來做一些打樣 (圖 3)，最後會選擇各位在貨架上面看到的燙金色，是因為它豎起來看的時候在賣場的光源折射下最亮最醒目，整個測試過程，花了很多時間在調整這一塊效果，既然效果好，就連五穀的小 icon 也一併燙好燙滿吧 (圖 4) ！

● 圖 3 Logo 試燙各種金色。

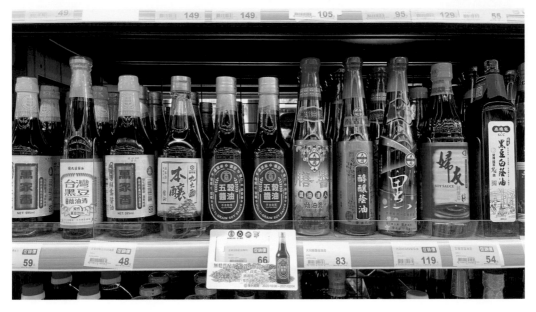

● 圖 4 新包裝與競品的視覺比較，光黑色底在貨架上就呈現很不同的態度，設計手法也較年輕化。

幕後花絮在這案子的設計過程中，當初有幾組提案草圖被選中，並進行精繪提案稿，每組設計方案除了視覺構成還需提出材質及後加工的說明，當初這個方案是要想用類似啤酒圓紙標直接貼玻璃瓶上，但是考慮到客戶生產線上沒有這種單張貼標設備。設計師也不可能為了改一個小標籤，就要把人家生產線換掉，就像要你設計一張名片，就要把人家公司形象給全改了，這不符合商業設計合作的比例原則，於是山不轉路轉，就成改為透明收縮膜只要印青色及燙金 Logo，底色黑就由醬油本身黑色來襯底，不失原本黑底的極簡風格，看似聰明的應變方法執行上也可行，但是，但是當醬油越用越少時，慢慢的變成透明玻璃瓶，那標籤識別也就越來越模糊，視覺元素就不札實，這下還能看嗎？最後只好自己向後轉，改為全包式的紙標籤 (圖 5)。

● 圖 5 全包式的標籤才能在醬油使用低於標籤時，還能完整清晰看到。

禮盒的儀式感

你拆盒很爽我開盒有感

實木＋鋼琴烤漆＋人造皮濕裱＋EVA 內襯

禮盒設計，並不是單純的把內容物通通塞進盒內就好，或是做一些視覺形式的堆疊，禮盒形式設計其實是一種儀式價值的轉換，我曾經在 1998 年「商業包裝設計」書中提到，它是消費者在開啟禮盒的過程當中產生互動與體驗，這是關於心理價值的演繹，因為心裡的認定價值，誰也說不清，任何人也沒辦法幫你認定，簡單來說，就是從愉悅的心理感受出發，進而轉換成一種認同感，當你喜歡一件物品時，你會就認定它是好的，同時也被它的設計所吸引，這就是認同而產生價值。

近年不論是送禮或看高價產品廣告，大多都會提到「儀式感」這句話，內容談的是鑲金鑲銀高大上的表像，比的是奢華感，鮮少從消費者的心理層次來談，我們可從市售的商品來看，低價位的禮盒，當然包材預算也低，要去做形式上的變化是比較困難的；相較高階的禮盒，它的包材預算較高，可以發揮空間就多一些，並能設計出較多的展演或是能展開陳列的禮盒，創造開啟時的儀式感，被認同的機會也相對

高；有些禮盒外觀雖然只做簡單的設計，但當你打開的時候，會增加一些愉悅感跟趣味性，這些都是在禮盒的結構或形式上，去注入一些新的設計手法或是增加觸感上的體驗。注意在提升禮盒的價值感，不單單只是一個材料結構或是視覺堆疊，而是要精準掌握禮盒的「開啟儀式」與「展演過程」，並透過這些互動，產生的一種「價值認定」(圖1)。

● 圖1 在開啟禮盒的過程中，一連串的美好體驗，讓使用者產生價值認定。

「開啟儀式」指的是開啟產品包裝或禮盒時，當下所產生的心理價值。有些商品要越貴越有效，美妝保養品的產業最常用這招，對於美的追求當然是難以計價，這是消費心理層面的事（圖2），十個人有十一種說法，這種主觀認定的事又不能用設計去說明白什麼。心裡的事雖然誰都不好說，但是，需求是可以被創造出來的，我們常聽到「想要」還是「需要」，想要──是沒有底線的，要看看自己的口袋深不深；而需要──是有上限的，常常會摸摸自己的口袋銅板多不多，就拿美妝品的包裝形式與材質來分析，就是一個很好的儀式範本，假如將成份一模一樣的臉部保養霜分裝2瓶，A瓶放入印有國際知名品牌標誌的空瓶內。B瓶就隨便地放在一般的玻璃瓶內。A瓶的市售行情為2000元。而B瓶要送你免費試用，拿了馬上賺2000元。但，你真敢拿來往臉上擦嗎？

● 圖2 日、晚霜的分開陳列，增加使用時的心理認同。

從心理層面來看包裝及包材的價值出現了，但背後還有更深的一層意義，就是「儀式感」的過程使消費者產生了認同，進而產生了價值，有很多高價的奢侈品，包裝結構及開啟形式，處處讓消費者在使用時，需要開啟重重的結構（包材），結構一關一關地翻開，一層一層地掀起，宛如在進行一場盛大的儀式，自己的心理就慢慢地認同，價值也就在儀式中慢慢的形成，無意識你被收服了，目的是將被動的消費者轉變成積極的參與者（圖3）。

● 圖3 儀式化的植入設計手法，目的是將被動的消費者轉變成積極的參與者。

「儀式價值」是在開啟禮盒的過程當中與消費者產生的一種互動體驗，進而「收服消費者的心」，禮盒在開啟的每個環節一步一步讓消費者產生認同，將消費者的使用情緒也納入設計中，使他們成為主角，參與中產生價值感認同，當認同轉換成信仰那就是忠粉了。

現在大家都很會淘，淘來的盒子有大有小有新盒有回收盒，而每次開箱時總有不亦樂乎的期待，這個環節其也算是入門款的「開啟儀式」，有的箱內層層保護加保固，有的填充雜物亂塞一通，先放下廠商環保再利用的美德，終究與心裡的「開啟儀式」落差很大，你很難有心情去幫他按讚又留言，這個「禮盒的儀式感」的設計置入手法，可大可小，重點是你掌握了幾分，明瞭了多少，所謂山不在高有神則靈，禮盒設計不在材料高大上，有「儀式感」則靈 (圖 4)。

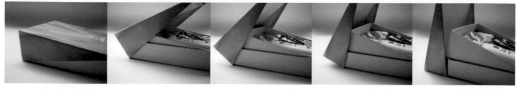

● 圖 4 要達到儀式化的形式不一定在包材上花大錢，開啟此展示盒時底座會慢慢的上升，巧思的結構也能達成。

像極了香檳款的醬油瓶

PET 瓶＋紙材吊牌＋紙材貼標＋塑料封口

體貼阿嬤的統一四季醬油

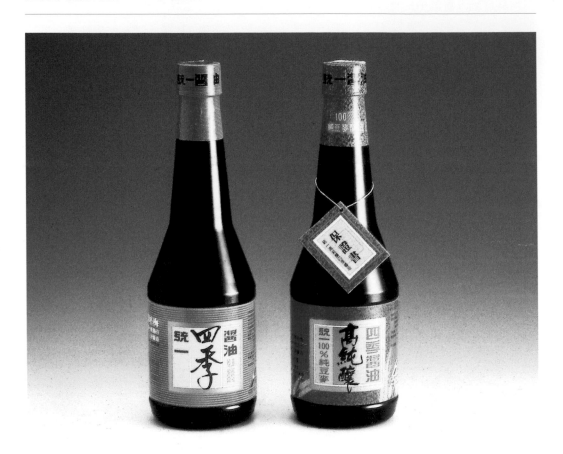

感性與理性並存的包裝案例我們常常看到。有些產品本身很普通，需要在沒有特色中找尋出亮點，說來容易但操作起來卻不是一定成功，也常聽到「這也沒什麼」，是呀！批判是設計進步的本質，但沒有知識的批判就是限制設計進步的大頭症。

統一四季醬油就是採取感性與理性並存的

設計手法。就醬油而言，已是高成熟度的消費性商品，又是民生必需品，這種不需教育的商品，任何一家公司的品牌推出醬油商品，都不需要去教育消費者此為何物。有時直接理性地訴求「此為醬油」，反而是有效的方式，因為提到醬油，每個人的記憶中馬上會去聯想以往生活中的包裝印象，若加上一連串的廣告訴求，反

而會讓消費者的思緒偏離，導致無法傳達商品的內容，倒不如直接說是醬油、烏龍茶、紅茶...等，這樣就更理性直接了。

但是任何產品總是需要一個品牌名稱被消費者指名認定購買，將「四季」兩字定為主視覺，是品牌名也具有感性的引導。「四季」兩字大多聯想到風景的畫面，如果用感性的風景畫面，每個人對畫面又有解讀不一的困擾，此時直接使用「四季」兩個漢字就可完全地消除這樣的疑慮。看到「四季」、「天然」兩字 (圖 1)，您會聯想什麼樣的景象，只有您自己知道，但應該是美好的，我們腦袋裡有許多感性美好的記憶，善用這種抽象的手法來結合實用的醬油產品，這個想像空間就留給消費者去思考了。

● 圖 1 放棄「統一」改為「四季」品牌，讓商品走出自己的風格。

而這瓶高頸的醬油瓶的產生背後有一段媽媽的故事，媽媽在廚房內炒菜往往一手握鍋鏟，另一手要單手打開調味料，這也是媽媽的基本功，一道道的美食要的是快、狠、準，而瓶裝型的調味料的廠商通常都以本位思考容量、價錢等一些很實際無趣味性的考量，但醬油是一種味道及炒菜上色的必需調味品，也是廚房內不可少的，每天三餐至少要使用它兩次，如能改善推出一隻體貼的瓶子 (圖 2)，就是體貼媽媽的心，如你貨架上所看到的統一四季醬油瓶，像極了香檳款的造型，底部厚圓頸部修長，其實是將整瓶重心置於下方，當媽媽單手拿醬油其慣性必握著下方，長頸的結構就可改善倒醬油時的流量 (圖 3)，與一般市售醬油，通常是直上直下，圓柱桶型的瓶子 (圖 4)，而在油油膩膩的廚房裏抓著直桶的瓶子，要控制流量的精準，那是很費神的事。

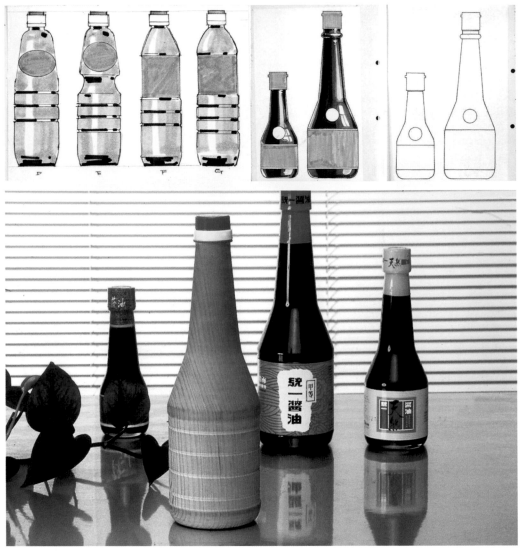

● 圖 2 最後瓶型定調為「一隻體貼媽媽的瓶子」。

● 圖 3 握著下方長頸的結構，就可改善倒醬油時的流量。

● 圖 4 普遍直上直下，圓柱桶型的瓶子。

新造型的瓶身的另一個概念，就是與競爭商品不論進口或本土，普遍採用很類似的直桶瓶裝，而標貼也一定都貼於瓶子的上方，因瓶子造型的不貼上面還能貼哪，陳列架上烏漆麻黑的醬油根本看不出差別，而此時消費者只能靠著尋找標貼選購，當醬油陳列架上每隻商品標籤都在上面時，唯獨統一四季醬油的標籤是在下面 (圖 5)，不論它排在哪個競爭商品旁，反而突出，因為旁邊的黑色都將襯托著它。

● 圖 5 瓶標下貼與競品有同中求異的差別 (此為現在架上四季醬油新包裝)。

● 新上市請傅培梅女士為代言人，當時的廣告提案色稿。

環保不口號裡外玩到底

瓦楞紙板＋紙繩

一手好家釀的回收瓦楞盒

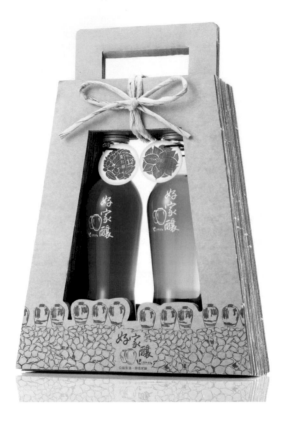

在推廣一鄉一特色的政策下，公館農會所出品的「好家釀」，為自產自釀的酒類品牌，本產品以公館鄉所生產的各式特有知名農作物為原料，秉持傳統釀酒製法製成，以現代科技產品的包裝技術保存。不僅具有公館鄉的農產特色，更因應消費者在不同場合與飲用情境的需求，各推出三種不同的酒精濃度酒品。

以帶有傳統古樸的手作風格與簡約的設計風格，結合「公館佳酒，醇香佳釀」的形象，推廣給一般大眾，成為公館鄉農會最具代表的酒品代名詞。

產品成型後再進行的就是品牌視覺及包裝的規劃，近年在各地充滿文創包裝的氛圍下，農會當然也想玩一把，這類型在地小

農產品的確很適合融合環保、新式樣、異材質的表現，而想到環保大家總會聯想到瓦楞紙、牛皮紙，極簡少印刷的印象 (圖 1)。這案例也不例外的由這方面來設計，很快速也不用特別說服客戶，結合環保概念的節約作法。

● 圖 1 上網一搜瓦楞紙快等於環保專用紙。

為便利共用一種酒瓶，適用於各種口味也為省成本，瓶型採用公模瓶，在瓶子上一律印製「好家釀」的品牌，以不同口味用不同色水滴狀造型貼紙貼於瓶上，瓶子背面貼上成分與說明文字，再加上頸部吊卡將口味圖騰、口味名稱、酒精度數印製其上，以增加產品的識別度。單品外盒以仿木紋紙張來表現手作的質感，為節省印製成本，統一以黑色印製品牌及底紋，不同口味及濃度，則以口味別貼紙貼上 (圖 2)。

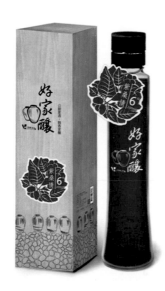

● 圖 2 推出三種不同酒精濃度的酒品。

禮品組的操作也是促銷重點，消費者可以在多款口味的單瓶中任選兩瓶，就會免費提供伴手禮盒給與組裝 (圖 3)，禮品組包裝為增加「好家釀」品牌的手作質樸風格，伴手禮盒提把是採用瓦楞紙板軋型再層層黏貼而成，內可放兩瓶酒的大小，上方開啟處，再以紙繩纏繞綁起 (圖 4)。禮盒上單純以黑色印上酒甕、石牆的輔助圖案，品牌名於瓶器上已有，便不再重複。

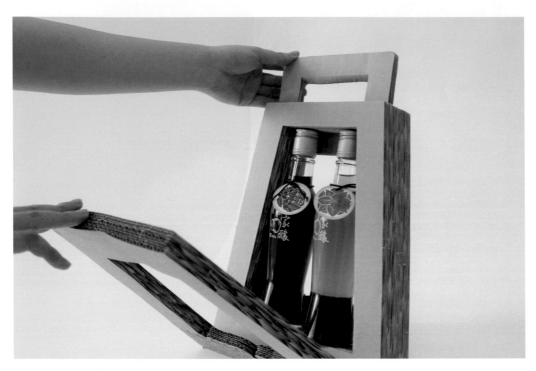

● 圖 3 任選兩瓶就提供拌手禮盒。

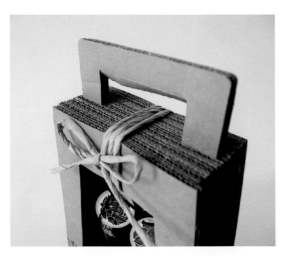

● 圖 4 手禮盒再以紙繩纏繞綁起，因為農會人手足以應付，所以可以採取手工略多的設計。

以上的伴手禮盒在設計或印刷製作看似都一般，沒什麼特別之處，除了開放式的提把較為特殊外，其他的表現手法會在坊間的文創包裝上常常看到，而環保也常被拿來做為「裝飾用」的手法，但我們貫徹環保精神玩一把！除了盒子前、後兩片採用新的瓦楞紙來印製，其中間多片夾層功能主要是保固兩瓶酒 (圖 5)，所以請工廠採用曾經「回收」的瓦楞紙再製 (圖 6)，因

為瓦楞紙的厚度浪數算是國際規格，所以不擔心每批做出來的寬度不均，當初曾擔心消費者打開伴手禮盒的觀感，而事實多慮了，因為這瓦楞盒是買兩罐才送的盒子且並沒有多收費用，另一方面在保環的教育下，回收再利用觀念已落實，垃圾減量也是生活中的一環，這款包裝突破以往環保表像的伴手禮盒反應不錯。

● 圖 5 中間多片夾層，功能是保固瓶酒用。

● 圖 6 「回收」的瓦楞紙再製落實環保。

以公館鄉當地特產自釀的手工酒，與市售大品牌的酒相比，在生產量上無法相比，但在自營的農會特產門市販售已供不應求，常見遊客們人手一盒，或許自用或許

贈人。一個地區性的農會產品，終能在自己的通路上經營一個品牌，不靠廣告，靠的是手作的溫度感，對遊客來說買的不是酒，買的是一份對這土地的認同。

一袋米一代情懷

一肩挑起獻穀米的包裝

積層軟袋 + 卡紙 + 麻繩 + 布 + 竹筷

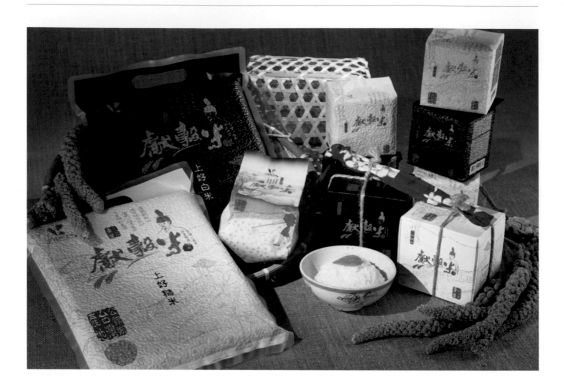

由農委會苗栗農改場輔導，公館農會出品的獻穀米，以傳承八十餘載的技術與品質所生產。獻穀米生長在土壤肥沃、泉水清澈的環境下，並以嚴苛的耕作栽種技術，曾獲得日治時日本天皇御選食用。所生產的米粒飽滿晶亮、飯香四溢。現以「日皇御選‧台灣一番米」的形象（圖 1），推廣給一般大眾，成為公館農會最具代表的好米代名詞。

● 圖 1 台式日風的 Logo。

因公館農會自營品牌「獻穀米」產量無法與市售量販米相比，策略上就採以精品伴手禮定位來做市場區隔，整體包裝以線條的方式表現出農夫耕作及天然的草地、土壤，以此來呈現獻穀米的兩大特色─環境、技術。品牌 Logo 則清楚的置於上方，左上方並加上公館農會的認證標章來凸顯農會出品的用心。品牌上方以毛筆字如同國畫的題詩說明產品的特點：灌溉獻穀田、優質姊妹泉水、苗栗公館忠義米、日皇昭和嚴選。而公斤數以紅色刻印置於文字落款處，整體刻意營造出臺灣感的日式風格。

為凸顯白米的晶瑩白亮，整體刻意以黑色的包裝為主色。細細的淺灰線條印於黑色上，讓整體呈現細膩豐富卻內斂的特性，產品名則以反白呈現。為表現糙米的樸質纖維，整體刻意以白色系為主色，細細的

淺灰線條印於白色上。

600g 的真空小包米延續 3000g 裝的包裝風格，將白米、糙米各以真空包裝成磚型包，以麻繩綁起，並將兩包以筷子串起（圖 2），輔助的竹筷正是公館當地特產之一，整體如同扁擔般的意象，象徵農夫粒粒皆辛苦的真情耕種，呈現「好的品質給你」的概念。消費者可依需求自由組合兩白米、兩糙米或一白米一糙米，都可組成扁擔組，達到送禮自用兩相宜，扁擔趣味更增加伴手禮品的文創感。另製作小包米的禮品包裝，整體以淡雅的色彩呈現，搭配米色的底色，表現出古樸的質感，表現精緻且細膩，此策略主打伴手禮的禮品，並意外獲得婚慶贈禮的良好銷售成績。

18 個品牌包裝的撞頭故事

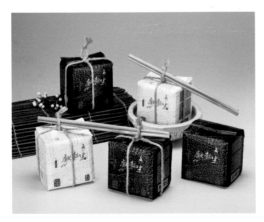
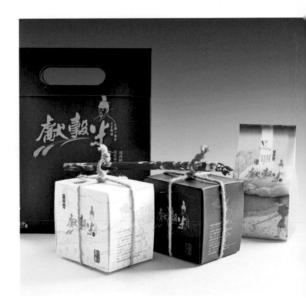

● 圖 2 磚型真空包以麻繩綁起，用筷子串在一起成雙成對。　圖 3 系列性的包裝。

手提袋則採用袋型提袋的形式，提把處以反折方式增加提袋的精緻感。整體以黑色為主，側邊則印上品牌小故事，讓人們更加認識獻穀米，另製作小包米搭贈手提袋，是專攻伴手禮的禮品包裝 (圖 3)。

傳統的米包因體積較大，常常被陳列於貨架最下層，消費者到農會展示中心，往往會忽略它的存在，經過規劃後將獻穀米朝禮品定位，除了陳列上可以集中並推出主題促銷，在農會的網站也有販售，以600g 市售的價格來比，獻穀米最高，但是得到一些新婚消費者選購為喜宴回禮，由此可見價格高低並非絕對的 (圖 4)。

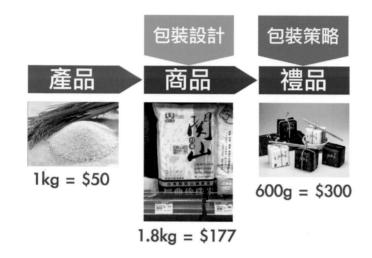

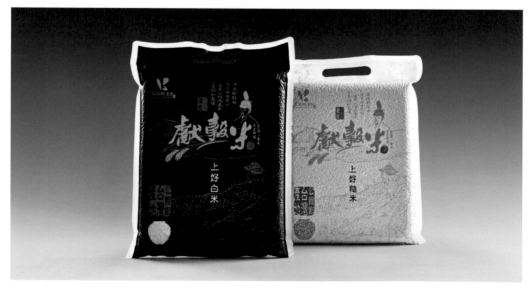

● 圖 4 二公斤大包裝。

最後談一下獻穀米的廣宣設計，很簡純就是一張農夫挑扁擔的圖像為底，在前景放上產品照，沒有任何標題，沒有任何品牌 Logo、沒有商品資訊沒有服務電話，就是一張簡純的圖片，就因為沒有任何文字的引導，反而給觀看者更大的想像空間，也算是一種品牌與消費者的心靈對話，無聲勝有聲 (圖 5)。

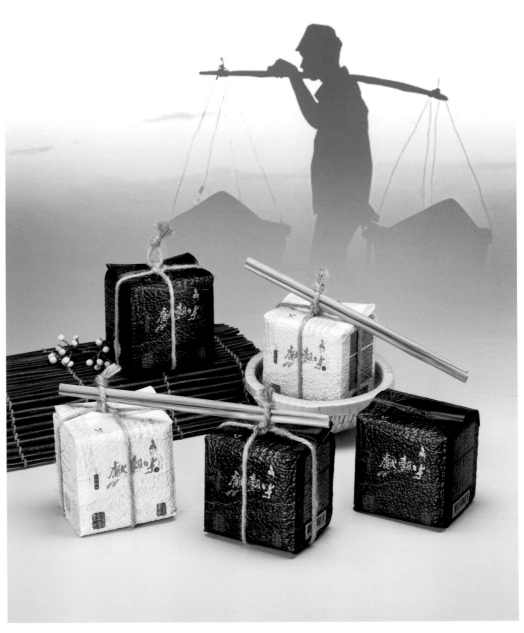

● 圖 5 整體象徵農夫粒粒皆辛苦的真情耕種。

不按牌理出牌的概念

哇辣麻醬雙龍嗆辣

馬口鐵蓋＋透明玻璃罐＋紙標籤

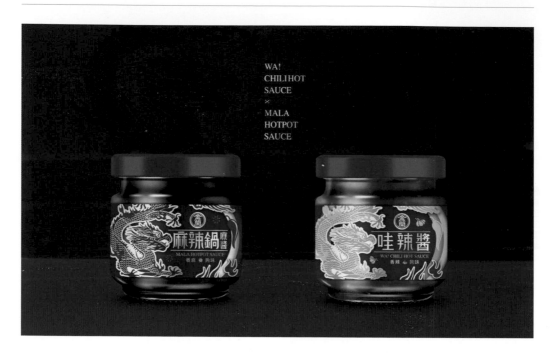

WA!
CHILI HOT
SAUCE
×
MALA
HOTPOT
SAUCE

「金蘭哇辣醬」及「麻辣鍋底醬」的系列，新包裝案例是當初在做麻辣鍋底醬新產品包裝時的延伸之作，原本哇辣醬就有包裝（圖1），一不做二不修乾脆也把哇辣醬一齊修改，變成「辣系列商品群」看起來聲勢比較浩大，在通路上架也較有優勢，多品系列總比孤鳥打群架來的強，從消費者心裡會有愛屋及屋的產品聯想，彼此拉抬在行銷上也有常見的例子，因此就發展為辣系列包裝，以後加上其他辣味也比較好辦。

● 圖1 原哇辣醬包裝。

包裝方向希望它能傳達出「特殊辣」的感覺，麻辣鍋底醬還是辣醬視覺都要傳達出辣的感覺，但這個「特殊辣」要用圖像來表現，不就是：辣椒、噴火、紅嘴唇、鍋子及碟子…等，不然就是：辣椒＋噴火＋紅嘴唇，這種「垂直思考法」好像是設計師 1、2、3 的自然慣性，剛開始我們也從這方面提了很多組合 (圖 2)，這也是直白式讓消費者一看就懂的產品訊息的表現法，不然你去市面的陳列架上看看我說的對不對，這就是我所說的安全稿，沒有對錯，一個設計提案到最後定案上架，過程中變數太多，有時候客戶昨天跟老婆吵架，都會影響你今天提案的結果，這種天要下雨媽媽要嫁人的事，不是你說的算，就只能用耐心與專業來面對。

● 圖 2 你想的到的辣感全都提了。

容量大小是以原哇辣醬的大瓶裝為標準，提案過程中，最後客戶將容量的大小決定為小罐裝，小小的容量改變讓一切的設計方向都要重新來過，對消費者而言，這不是大罐小罐的問題，而是牽動使用習慣與場合的改變，小容量比較偏向於小家庭及個人的使用，或是一些勇於嘗試新品的族群，較不是屬於聚餐宴會型的商品，這樣TA 的改變，我們整個視覺策略就要翻轉重來，而對於「特殊辣」的感覺就修正為「特殊」的方向，差一個字對於商業設計上的定位就差很大 (圖 3)。

● 圖 3 TA 的改變整個視覺策略就要重來。

這次強調的「特殊」為第一層級，再來「辣」是第二層級，「特殊」跟「辣」都是抽象的形容，關於辣的聯想就百百種的想法，而要把這些想法「可視化」，又會延伸出百百種的畫面，如果一直爆炸出去怎麼收、收到哪個點才是關鍵，這也是一位新手用爆炸思考法的痛點，看我們是如何來收的:「龍」的圖騰象徵東方神秘「特殊」的元素，而傳說中的龍會噴火，像是吃到很辣嘴巴會噴火似的，所以「火 = 辣」的聯想就很直接，而龍的圖騰誰都沒看過，所以視覺可塑性很大，且龍的形象不錯又高檔...等的客觀因素下，算是一個蠻好的概念 (圖 4)。

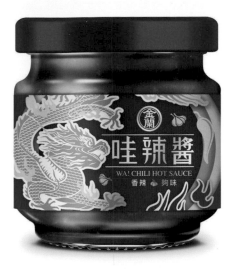
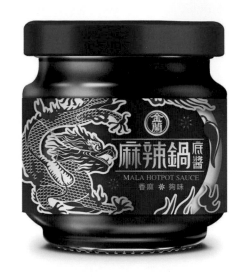

● 圖 4 「特殊」為第一層級，再來「辣」是第二層級。

麻辣鍋底也是由辣的概念去開發的產品，只是多加了「麻」，如要發展成為系列商品的包裝，那「麻」在此就可以不必理會它，因為它可以用產品名來代替，不用在視覺上另外去處理，只要在標貼上加個「八角」的 icon 就可，從這個瘋狂有趣「龍噴火 = 辣的概念」去延伸，於是就開始去做一些龍圖形的構成，視覺上面的設定需細緻，包材上再搭配一些特殊印刷工藝技術來優化整個包裝，一路完成了這個方案，其實過程當中有很多艱辛的部分，完稿時用了很多特別色去試，還有很細膩的燙金、燙銀線條，在打樣的過程中都不盡理想，因為燙細線條的工藝，對於選膜及燙的溫度是製程上的考驗，最後直接上機打樣，為了要達到色稿上細膩的特色紅就打了七、八款才定案 (圖 5)。

● 圖 5 為了要達到細膩的特色紅就打了七、八款才定案。

顏色搞定，但為了標貼在貨架上能耐髒必須再加工上霧 p，一上 p 跟當初印好的顏色又差很多，因為上 p 後燙金箔膜的燙著度也需經過考驗才行，再來挑戰的就是蓋子上面的紅色，又要跟內容物及瓶標上的特色紅要有一體感，蓋子是馬口鐵的金屬與標貼的紙質，兩者要色感一致，也是個挑戰 (圖 6)，所以一個商品包裝從設計到上架，從剛開始的創意與構想之後，中間遇到很多轉換，還有生產製造方面的問題要一一克服，商品才能順利上市。

● 圖 6 設計定案後往往才是痛苦的開始。

手拿色票閃出創意

卡紙 + 積層軟袋 +PP 內襯

蜜蘭諾好有層次的包裝

一個快銷品上架後的包裝換設計，快到像翻臉如翻書一樣的無常，這些都是市場機制，因消費者長期被競爭商品相互 PK 的調教下，養成了學會分辨並選擇 CP 值高的商品，這也促使包裝設計產業的發展，廠商也更正視，去面對這個問題，消費者永遠是抓不住的一群抽象群體，在品牌計劃中常常會去描述消費者的 Consumer profile，但誰有十足的把握說他的 profile 天下無敵馬到成功，萬一不成功誰扛？所以完善的策略就是，細心規劃與大膽嘗試，整合分析目前市場的反饋，修正後再往下一步前進，而設計能做什麼呢？什麼也做不了，除非客戶願意將你納入他們的研發行銷團隊裡一起工作，

不然其餘免談，因為設計是行銷策略的下游，承接企劃後的視覺策略或是包裝設計工作，所以設計師們對於一件商品的成功與否不用自己太揪心，沒成功因為人不是你殺的，你只是接受客戶的 Brief 而做設計，如果成功了高興一下就好，接下來的事，就可能因為爆款了，競爭廠商蠢蠢欲動想搬走你的設計，因為行銷策略是各公司的商業機密，唯有視覺設計會搬上廳堂，被抄了也是剛好而已，設計被借用了代表你的設計到位了，除了打到消費者也打到競爭廠商，此時阿 Q 的設計師們，心中充滿著成就感，也就滿足了。

一個賣得動的商品上市久了，除了被其他廠商覬覦外，還有通路商會拿你的口碑商品來打折吸客，久而久之你會發現滿城盡是黃金「假」，先別說你的包裝設計到處被假借一下，原廠商的商品也多少會被影響，大家設計都均一化後，輸贏就看通路及售價戰了，因為消費者沒有義務去判斷哪個是正港的包裝，拿錯包裝或是選便宜的買，不是不可能的事，另一方面，有幸被通路當做來店主打促銷品，一則以喜一則以憂，喜孜孜的看商品大量出貨，憂的是這商品玩完了，當然還有其他換包裝的原因，但這是商品叫好又叫座後，必須要有的心理準備。

這個老牌包裝設計上市太久了，因為商品品質好才能一直站在貨架上，聰明的競爭對手早已假借包裝的設計混很久了，是時候包裝要美肌一下，再登場秀秀自己，全新再出除了商品口味提升以外，也要優化長期來大家模仿包裝上半片咖啡色底白字的印象（圖1），策略很清清楚但執行上不容易啊！也就因為既有消費者，是靠這包裝印象來購買這個商品、改善小又不痛不癢，想徹頭徹尾的抹去消費者對舊包裝的認識是要花點時間，要多久？會不會被接受？誰也不知，但是打掉重新設計往往是設計師的最愛，除了可以大展身手的無拘無束創新，新的設計沒有包袱通常比修改容易下手，但成功與否要客戶精準的判斷才有機會讓新包裝登場，造就另一個明星商品（包裝），當然啦，設計團隊也要有能量提出一些具明星像的設計方案來被選用。

● 圖 1 長期來大家模仿包裝上半片咖啡色底白字的印象。

蜜蘭諾 Re-Stage 經典系列包裝目的：優化蜜蘭諾經典系列包裝設計，改善於貨架上過於暗沉不顯眼的問題，提升品牌識別度強化品牌形象，透過包裝本身傳遞鮮明品牌個性與定位，吸引消費者想吃派的慾望，與競品做包裝上的明顯區隔（圖 2），新定位以 π 型人才社會的 30~39 歲都會女性，擁有多重身分與才能，內心渴望獲得滿足自我，在忙碌與壓力的生活狀態，追求平衡的生活，懂得犒賞自我、懂得品味、重視高質感、勇於與眾不同。品牌 Core Value：層層享受的 π 時光，各種時刻，因為有蜜蘭諾的陪伴，變成平衡生活的享受！

(16入)

鬆塔　　楓糖葡萄　　杏仁千層　　醇黑千層　　黑巧酥

● 圖 2 優化蜜蘭諾經典系列，改善商品在貨架上過於暗沉不顯眼的問題。

以上是整理後的新任務，設計師收到需求後也就是撞牆的開始，親自去市場貨架上看一看是必須，因為每一個人對於客戶提供的 Brief 的文句描述感受跟自身生活體驗不同，反應在設計上也有所不同，集體一場腦內風暴，可以讓大家接近共識，依順序提出合適的設計方案來來回回，A 案 +B 案、C 案 +E 案、保留 B 案的色彩 +D 案的餅體表現...(圖 3)，修正想法就是一場大亂鬥的開始，創新沒有比較級，很難用以前的經驗來檢視，而視覺對每個人都有主觀的看法，當一個創新設計放在會議桌上時，十個設計方案會有十一種不同的看法出現，怎麼收、如何收、誰來收，結論才能往下走，這才是成功前 Key Men 的責任，一個好創意如果遇到不對的人，它可能比一張草圖更沒價值，具前瞻實戰經驗豐富的品牌管理者，總能在一堆稿子中找出後續有潛力的創意，「對的人做對事」這是設計師夢寐以求的合作關係，如工作中沒有貴人的出現，做不了創意就好好做生意吧！

● 圖 3 提案方向。

最後上架的包裝設計整體看起來很像設計師手上的色票本(圖4),的確,創意除了天馬行空外,創意設計元素往往就在生活中,我的靈感除了來自沒人在意的色票本,另一個引導我前往這方向的是,當時宮廷劇中討論顏色的熱潮,這是一個很好轉借時事議題的設計手法,不需要重新教育消費者,已經有一批社會大眾,在談論關注與互動了,商業設計永遠離不開社會生活脈動,超前創新、引領流行不是一個人能單獨能完成的,包裝設計要貼近消費市場才是追求的目標,如追不到至少要抓住尾巴,如果連車尾燈都看不到,那就再加油了!

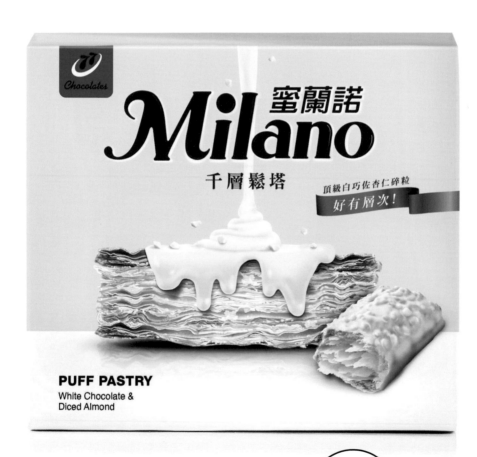

● 圖 4 創意設計元素,就在生活中。

看起來
好吃
很重要

童裝店內也賣清潔用品

叫好又叫座的 Nac Nac

PP 瓶 + 紙材

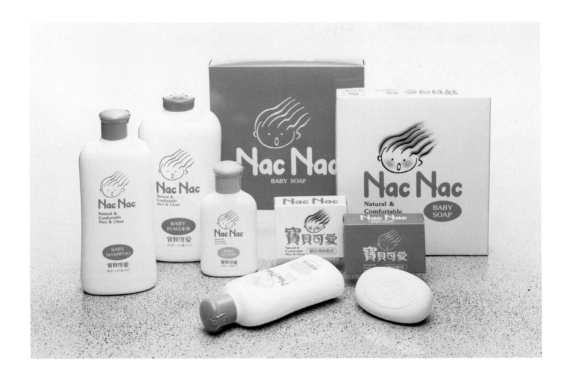

麗嬰房是嬰童服裝品牌的台灣之光，童裝產品多樣化總是消費者的最愛，但在多元消費的時代來臨，單靠童裝商品無法滿足所有消費者。為了能一次滿足新消費型態及穩住既有消費者，早期麗嬰房門市同時販售其他廠牌的清潔、生活用品...等，如：嬌生、奇哥等國際廠牌。因此類商品具有一定的銷售量，於是決定自行開發一系列的清潔用品。產品的研發由內部完成後，從品牌識別、商品特性、定位、品牌命名、包裝瓶器造型、內容物、商品顏色、香味、包裝設計...等，以及上市後的促銷活動禮盒組合，工程浩大，都必須仔細縝密的規劃，以求識別整體感且具一致性的品牌形象（圖1）。

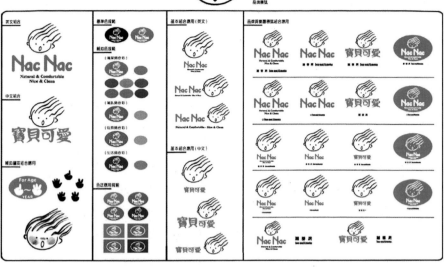

● 圖 1 早期少數品牌才會做整體規劃。

規劃之初，是以麗嬰房的企業理念來做結合，即「媽媽的愛，孩子的笑」為開發概念的起點，同時為了表現環保及自然核心訴求，開發一系列無色素、無香精的清潔保養用品系列。品牌核心確定了，往下就發展品牌識別，以及重要的包裝形式，這些新商品對做童裝起家的麗嬰房，也算是項新的挑戰，設計團隊首先收集國內外同類競爭品牌與商品，深入分析、分類及研究，找出可能在市場上突破的點。

整個案子最大的工程，在於容器造型的設計，為了符合 Nac Nac 的品牌特性，採用較柔順的弧線為造型表現元素，要設計出符合人體使用工學的比例，且思考「可單手開啟瓶蓋使用」之容器造型 (圖 2)，讓媽媽一手抱著小孩洗澡，另一手仍能輕鬆的開啟瓶蓋使用商品。除包裝外，在產品本身的造型設計上也經過細心規劃，如：香皂的背面內凹 (圖 3)，讓媽媽好握、使用順手方便，在開發過程中，最重要的是要思考如何將瓶型好好利用，因為瓶型的開模費用極高又耗時，一系列瓶型做下來耗時半年，尤其是瓶蓋部分，開模難度更高，且費用又較瓶身多。因此，便規劃全系列共用瓶蓋僅以顏色不同來作為品項區分，且不論瓶子大小口徑需一致，因此皆可共用相同的瓶蓋。

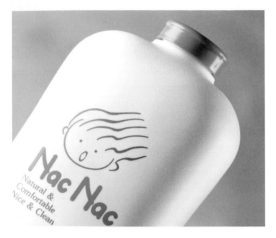

● 圖 2 容器造型採用較柔順的弧線做為造型元素。

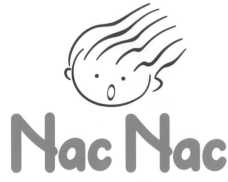

Nac Nac

Natural & Comfortable
Nice & Clean

● 圖 4 品牌名「Nac Nac」之發想靈感，來自
企業經營核心概念。

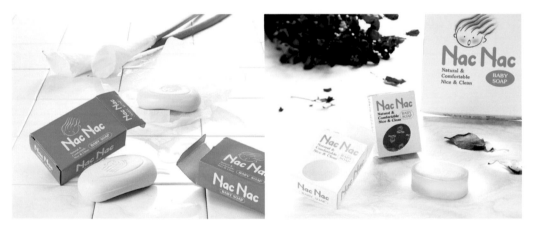

● 圖 3 香皂背面內凹讓媽媽好握使用順手、透明清純的質感透過包裝挖洞清楚可見。

品牌名「Nac Nac」之發想靈感乃來自於商品概念，即「Nice and Clean」（環保及自然的品牌核心定位），「Natural and Comfortable」（麗嬰房的經營理念——媽媽的愛、孩子的笑），取其各字的字首而形成，「Nac Nac」是來自嬰童牙牙學語先會由疊字複音發音開始的聯想（圖 4）；品牌標誌則以娃娃洗頭意像來表現，品牌標誌在整體構成上成為包裝上的主視覺，期待媽媽阿姨們從這顆可愛的小弟弟洗頭像喜愛 Nac Nac。而在商品推出計畫上，希望營造出進口商品感，因此在包裝正面除了法律規定文字外，儘量不出現中文字。

此系列商品在 1990 年推出至今，已在消費者心中建立起優質的嬰童洗潔品牌形象，其後又陸續推出洗碗精、酵素沐浴乳及環保洗衣粉...等商品，使品牌的朝向多角化的方向發展，從早期的清潔保養、嬰兒用品經過多年後又將產品升級為真珠系列 (圖 5)，隨後陸續又推出 Nac Nac 嬰童服飾系列，這個麗嬰房旗下的品牌「Nac Nac」，在麗嬰房的門市中也有店中店的氣勢，算是本土自創品牌的一個小巨人。

● 圖 5 產品升級為真珠系列。

每次在演講中提到 Nac Nac 這個案例，很多聽眾中的媽媽阿姨們都很有感，會後的交流中，總會聽到「就算沒有買過 Nac Nac，也聽過 Nac Nac」，還好沒有說就算沒穿過，也看過 Nac Nac 走路……。

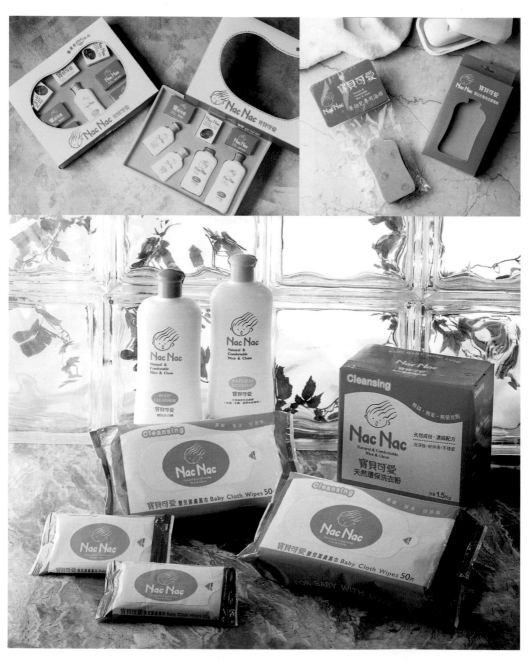

● 多款禮盒組系列方便送禮者選購，品牌或記憶度強的包裝造型可延伸至其他產品。

PART 12

六面體的盒子外加一面

老品牌創出新品的茗閒情

卡紙＋積層鋁箔袋＋馬口鐵罐

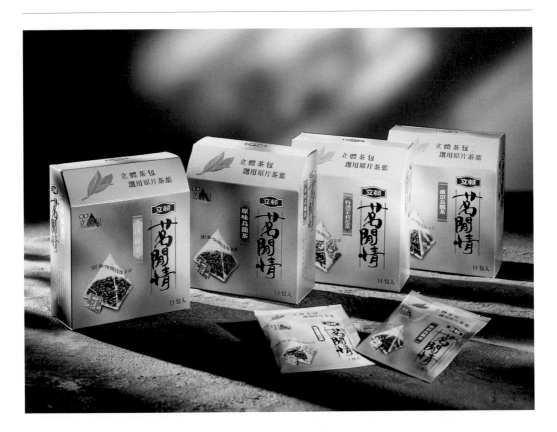

早年台灣飲茶型態是以自泡茶、喝功夫茶為主，立頓「茗閒情」於 1996 年進入本土茶葉市場時，最大競爭對象除了傳統茶行的秤斤散茶外，便是散裝茶及農會的自種茶及比賽茶。為了突破販賣茶葉秤斤論兩的販售方式，立頓從茶的品種及便利性上開始研發改進，首先以台灣在地茶種為主，便利性上以定量、定溫就可隨時隨地沖泡一杯好茶，來搶攻白領市場，後來便以「原片茶葉」為商品的開發重點。

為了使原片茶葉同時具有高品質茶味及隨時沖泡的便利性，提供茶葉有更多的舒展及浸泡空間實屬至關重要，經研發後採用了三角「立體茶袋」結構，能讓茶葉在茶包中完全展開，讓浸泡面積加大使茶葉更舒展 (圖 1)。

自從立頓紅茶引進國內，「立頓」很快即成為紅茶的代名詞，代表了進口、高級、精緻的形象。有別於進口紅茶，國內傳統的飲茶型態是以泡茶比賽、喝老人茶等為主；因此立頓「茗閒情」以原片茶的內容切入本土市場時，在整個茶葉市場上，最大競爭對象除了袋裝茶外，便是傳統散裝茶。

● 圖1 採用「立體茶袋」結構，使茶葉能完全展開，讓浸泡面積加大茶葉更舒展。

商品開發成功後，便從包裝結構上思考如何呈現出精緻高級的原片茶葉。國內散裝茶的包裝方式，一般市面上常見的都是鐵罐或紙罐的包裝形式，為與一般袋裝茶的包裝有所區隔，在包裝結構設計初期，便朝兩個方向思考：現有市售鐵罐桶裝式（圖2），立體茶包特性之造型，透過實際模型製作，發現有些技術問題，在量產及成本上無法克服。桶裝式的概念來自於冰淇淋盒，內層利用 coating 的方式來達到

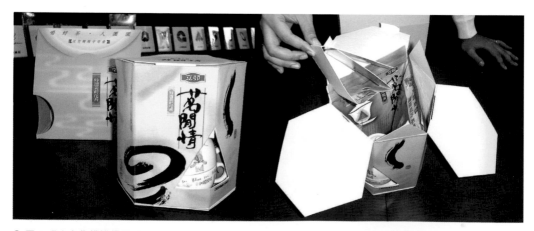

● 圖2 現有市售鐵罐桶裝式的方向提案。

保鮮、保味的要求，而蓋口須加上鋁箔封口，才能解決保存期的問題，但製造技術會增加許多成本，商品售價相對提高，將削弱競爭力。

另一「立體茶包造型」的方向，則是採金字塔或粽子型來發展（圖3）雖然整體造型較新穎，但此造型在貨架堆疊上較不穩定，陳列時較不具優勢，若末端通路操作不良，將無法給予銷售上正面的幫助。通常超商在上架陳列時會考慮到排面及堆高限制的問題，因新商品上架較為困難，零售商不太可能給予多餘空間。再加上立體造型除陳列特殊外，其包裝訴求面積小時，的確為一大缺點，這也是坊間常看到一些異造型的手工化包裝，是適合小量的文創商品，而大品牌要的是可大量精準可複製化、模組化的設計，往往不是玩文創的可以駕馭的。

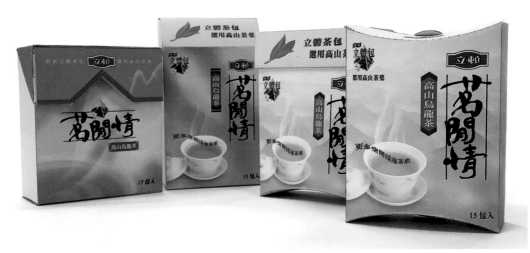

● 圖3 採金字塔或粽子型來發展的方向提案。

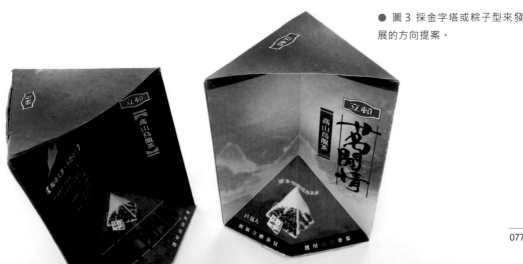

幾經討論之後，就用紙盒式的包裝結構，內用鋁箔袋保持茶包的新鮮及風味，外盒則用矩形的包裝方式來規劃，外盒上緣另設計出一斜面，以增加商品重點之訊息說明，使得包裝形象更為獨特有趣。而此斜面也可傳達出立頓一致的形象，以立頓黃為底，再加上商品特性說明：一心二葉、立體茶包、原片茶葉...等。將來研發出更多口味時，此固定斜面也可營造出茗閒情系列的整體形象，增加此立體茶包的整體印象 (圖 4)。

● 圖 4 外盒上緣另設計出一斜面，以增加商品重點之訊息說明。

包裝的主視覺面，以茶包的立體造型表現為主。新品牌上市初期推出四種口味，在口味識別上，以底色及色塊來做區分，利用同中求異系統化的規劃方式，在未來開發其他口味時，皆有一脈絡可循。茗閒情在推出商品時有 15 入及 40 入兩款，希望消費者初次購買、肯定其商品之後，能續購 40 包入，並儘量降低 40 入之包材成本，以反應在消費者身上，進而增加競爭優勢。40 包入以立式鋁箔袋方式設計，將 15 包的立體紙盒設計延伸套用至 40 包入，以達一致的形象 (圖 5)。此商品開發後，為了傳達出立體茶包可以使原片的茶葉有更多的浸泡空間，也將此一教育功能在包裝背面用圖示說明，可使消費者能一目了然，清楚分辨出立體茶包與傳統袋裝茶的不同。

● 第二代的包裝設計與目前市面上的包裝。

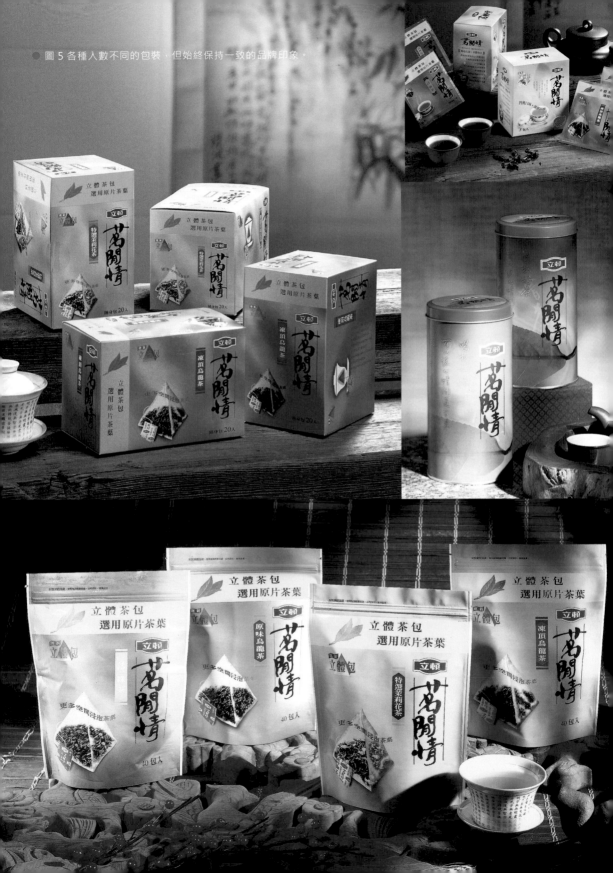

● 圖 5 各種入數不同的包裝，但始終保持一致的品牌印象。

還有人送彌月油飯嗎

好玩酷梭同人誌的呷七碗

紙材 + PP 內襯

沒聽過「呷七碗」，也吃過油飯吧！生活中聽到「呷七碗」自然會跟油飯畫上等號。嘉義來的「呷七碗」從在街邊的小吃攤到 IOS 工廠的供應商，就在翻轉的時刻，我在它們的品牌及包裝上動了些手腳。如果沒有送過彌月油飯經驗的人，這些包裝你可能連看都不會看它一眼，感謝當時老闆的信任沒修稿的全採用，回想個人的設計生涯中油飯業來找我們設計很多，有百年的有家傳的....，經驗是：不好搞、放不下，改變創新怕流失既有客層，傳承口碑又怕沒創新，最後就謝謝再聯絡，設計工作不能挑客戶，只要是正當經營的，付得起費用的，不論是路邊攤還是上市上櫃，都是我的客戶得一視同仁，創意也不會打折，接客那麼多了，最害怕的就是聽到「錢不是問題」，往往就是在這裡出問題，如果你也工作幾年了！看到這句你如果沒有點頭，那表示你以後路還長著，慢走先。

「呷七碗」老闆做人豪邁的在攤位上掛牌，上面寫著「呷七碗免錢」（開玩笑，油飯吃七碗會出人命的），品牌就是這樣來的，沒拿去算命也沒有師傅加持過，這是經營者願意分享的一份真誠，就像臺灣人腳踏實小本經營，這是老闆給我的感覺，我就用最臺灣人的方式來提案，我曾說過：當你遇到穿草鞋的客人，給他一雙時尚的托鞋對他來說是最適合他當下的需要，並不是他穿不起皮鞋，是他暫時不需要，給他最潮的也許是害了他。設計師不該只會用自己的設計方式，均一化的為客戶做設計。

來談談我的最臺灣式包裝吧，這是我做「呷七碗」的第一代彌月油飯禮盒，用紅緞布來「包裹」整個盒子，受禮者收到後可感受到喜悅的氣氛。記憶中，小時候親友間來訪都會帶伴手禮相互敬謝，當時物資匱乏，即拿盒器來裝再用家裡的花布包裹自己種的作物或食物當作伴手禮，到對方家送禮後留下食物，花布還得收回來下次再使用。這樣的互動中傳達了分享、報喜、敬謝的文化氛圍，不用言語即可讓對方感受到送禮的誠意。村裏誰家中有喜事，總會奔相走告相互道喜，鄰居添丁彌月送油飯可以讓大家吃頓粗飽，就是這樣的古早美好印象而衍生出的商品，包裝視覺上就是紅緞布綁著結（圖1），像極了提著伴手到鄰家分享自家的喜悅，回想起小時候的四合院鄰居們，別人家都是自己家的概念。

● 圖1 用紅緞布來「包裹」盒子提著到鄰家分享自家的喜悅。

這款紅緞包裝已經是上世紀的款式，現在的婆婆媽媽們越來越開放，也不會給媳婦出主意，尊重年輕父母的決定，少子化的世代家中有小孩彌月，可是全家最重要的大事，現在的彌月商品弄璋弄瓦可以送的東西多的去，就這樣「油飯」並非首選，話說沒錯啦！難道油飯已不再是主流，業績下滑就叫客戶轉型不要做，難道沒人再寄信，郵局就關門好了，話不是這樣說的，每位經營者總要正面迎接這個改變，設計不是萬能，沒有設計萬萬不能。

事隔二十年吧！「呷七碗」又說要幫舊包裝拉拉皮，是的，這時候是該換一雙皮鞋穿吧，油飯還是油飯、雞腿還是雞腿，不變的產品連包裝的型式也沒變 (圖 2)，不像其他的產品不斷升級成份改變配方，設計上能抓住商品的 USP 表現，十之八九不會太差，就打掉重練來個翻天覆地的新式樣包裝，二十年前從分享感情策略下手，現在是遊戲世代有什麼比好玩更重要，大人生日包場辦趴，小孩慶生聚眾同歡難道不必嗎？

● 圖 2 這次在內容組合改變，並以小盒分類顯得精緻貼心些。

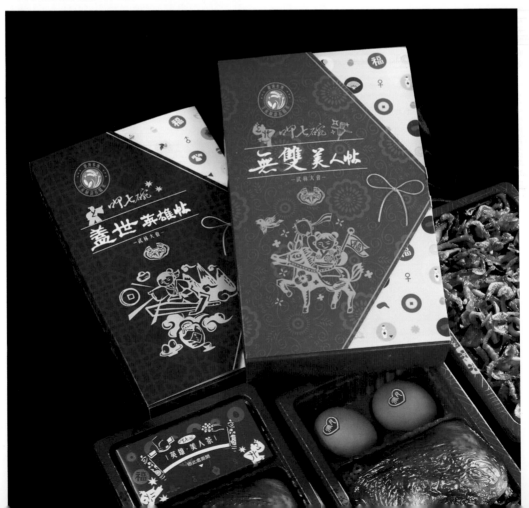

主題趴就是應時的對策，以前的包裝是分大小款，那是價格時代的區分法，現在以男孩「蓋世英雄款」、女孩「無雙美人款」面市，大人長期在壓力大的工作社交下找縫找隙放鬆一下，藉由角色扮演同人誌揪人放空，父母送閨蜜同事油飯就像在發武林帖，為彌月主角廣邀天下英雄齊聚瘋趴一下，娃兒與叔叔阿姨們大家好不開心呀 (圖 3)！原先的「呷七碗」Logo 如今已升級到生技產品群使用 (圖 4)，由食品升級生技，「呷七碗」每一步走得很穩健。

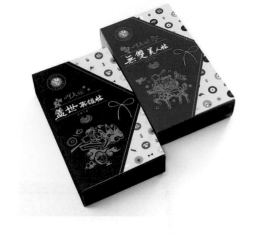

● 圖 3 應時的對策推出主題趴的包裝。

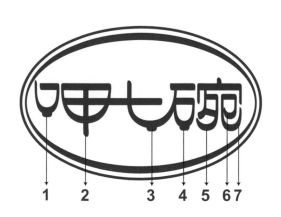

● 圖 4 「呷七碗」的 Logo 造型中真的有七個碗的造型。

那個提把與這個罐子

釀醋釀到賣醋豆子

紙材貼標 + PP 蓋 + 玻璃罐

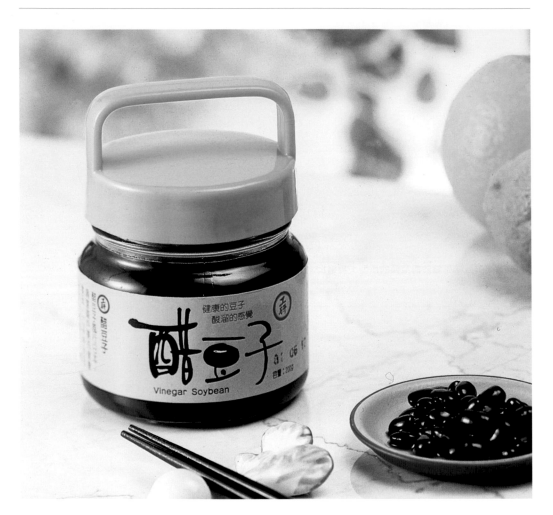

這個商品概念，來自醋在釀製過程中，所產生的「醋豆渣」。醋豆渣的營養成份相當高，對於銀髮族的消費者來說，更能幫助軟化骨質，因此也屬於黑五類的健康食品，日本早於臺灣推出類似商品，而在臺灣卻一直無法量產化，因其必須視釀製過程所產生的豆渣多寡，而決定販售數量。因此，在包裝設計上就須採取「機動性」的方式來進行設計規劃。

首先從容器設計開始思考，因為產品無法定額定量生產，所以為求經濟考量，尋求各廠商的公模當作包裝容器，是經濟又快速的方法，最後選定寬口容器（即屬於醬菜類的瓶型）之後便進行標貼的設計工作（圖1），蓋上加把手老人方便好出力方便開啟，寬口的瓶子也較容易取出內容物。我想，說什麼也講不清楚完整的產品特性，倒不如直接就將產品屬性放在包裝上，「醋豆子」就是這樣而來，將產品特性直接當品牌名來用，直接理性說明商品屬性。客戶也告知此產品上市時並沒有任何廣告的支援，所以必須快速明白地告知消費者此商品的屬性及特性。

● 圖1 寬口容器是屬於醬菜類的瓶型，再選擇水壺產品的上蓋組合成。

採用標貼設計也是經濟又快速的考量，主視覺便以「醋豆子」即為產品名又是品牌名為主元素，黑豆及醋都是屬於成熟型的商品，消費者很清楚它們的價值，再加上豆子的營養價值，並非一張標貼能說明完整，因此便放棄「教育」消費者的目的，在「豆」字上加上黑豆的圖騰，看起來又是字又像圖（圖2），大大的字佈滿標貼的正面，就這樣，包裝完成了。好像什麼也沒做，但在理性的直訴中，也帶入些知性手感的圖騰。

● 圖2 Logo 字上加圖，看起來像字又像圖，把包裝上的豆子圖延伸到手提袋上。

標貼傾向日式風味的設計，因為此商品在日本已上市多年，臺灣老一輩或常到日本旅遊的人對此商品會有一定的認識及接受度，為了營造出日式感覺，便採大片黃色鋪底，以 Freehand 方式畫出黃豆，整體是將文字圖案化，再把品名有趣地融入畫面之中，這是設計常用的圖文字的表現手法，設計面則以黃色及黑色為強烈對比式的配色法，瓶蓋也統一使用標貼上的黃色，確保包裝視覺的一致性 (圖 3)。

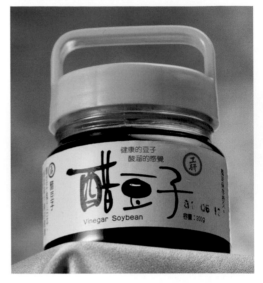

● 圖 3 包裝上從瓶標到瓶蓋，只採用黃黑對比配色。

因為醋豆子是屬於精緻、量少的商品，所以容器方面就選用偏矮胖的造型來發展，以增加陳列視覺效果及吸引力。此附有提把效果的瓶蓋，使瓶型整體看起來有較大容量的感覺，又可輕鬆提著就走，而高齡的消費者因手把大好握好開也是考量之一，如此一來更增加了此商品的趣味性及人性化的設計。醋豆子共有兩種口味，在設計上以白色及黃色來區分 (圖 4)，總而言之，整個商品的開發概念是來自釀造過程中所產生的醋豆渣，因此包裝設計手法採取直接表現出商品的特性。有時純粹用文字的視覺化表現手法，也是一種直接、快速且有效的包裝設計方式。

● 圖 4 醋豆子有兩種口味，在設計上以白色及黃色來區分。

● 1989 年至今，目前公司官網銷售依舊還是原汁原味的包裝設計。

PART 15

沒預算的贈品盒怎麼做呀

紙材

善用雙色四面的郵筒紙盒

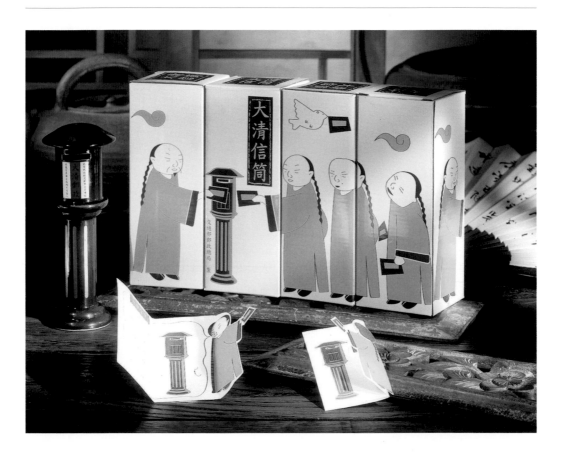

巧婦難為無米之炊，但在設計的工作準則上沒有這回事，軍中常說：合理的要求是訓練，無理的要求是磨練，這放在設計職場上也適用，如果同事有人說：沒有想法沒有靈感，那我會回他：你還是轉行吧！設計這行飯你端不了的，如果你願意去做不會的事，我們可以彼此學習成長，才能解決問題，設計的工作內容，不也是一直在解決客戶交付的各項問題嗎？

每天接到不同客戶的不同要求，這是設計的日常，設計師不只心臟要強，而神經要夠粗才能關關難過關關過，客戶的要求通常是主觀理性的，而身為設計師更不能用主觀的感性去正面對決，這樣產生不了火花，比較可能會引起一場爆炸，一個在設

計圈內活著很久的設計師，會擅長把感性轉化成客觀的理性，我們常說：這個人的職場 EQ 不高，而設計師跟客戶之間難道不要 EQ 嗎？他們的要求並不是針對你個人而來，試想，角色互換你站在他們的立場想想，你是否也會跟他們一樣，提出「無理要求來磨練設計師」，要出來混總是要面對的，不然回學校去天天過著合理的訓練吧！

一個禮贈品的包裝本來就是可有可無，不就是把內容物裝起來就好嗎？這要看你是用什麼角度去看待這個「禮贈品」的重要性，有的是集點送、來店禮、股民禮、企業禮、活動品、消化預算品及高檔的私人 VIP 見面禮，這些無奇不有的大小禮都需要一個包裝，以上的各式各樣禮贈品外包

設計 (圖 1)，可以看出客戶對它們的期許，客戶會用理性來抓成本，而設計師要像食神一樣的，無論什麼條件下，總要端出一道好料理來，手上材料豐富就大展身手一番，如果只有剩飯雞蛋就想辦法搞個蛋炒飯露一手，要像庾澄慶唱的蛋炒飯，那盤最簡單也最困難的。

● 圖 1 連百貨公司免費的手提袋都設計那麼漂亮 (高雄夢時代開幕時期用 / 歐普設計)。

禮贈品的外盒設計，大多是半買半送的，在與中華郵政負責與設計師對接的窗口聊天，無意間看到這個禮品，禮品公司自己的包裝，看了讓人臉上三條線，因為禮品公司主要只提供的是禮品，要求要有美觀的包裝，實有點強人所難。設計師最會的就是用一張嘴去批評別人，來強大自己的立場，說的時候都是話術，但要做的時候又沒停住...，客戶本身也是有要求的人，但礙於預算考量也沒辦法，於是我看出他心裏想說什麼，我主動向客戶開口著手這

個包裝，雖然金錢不是萬能，沒錢萬萬不能，設計師也不是人人都為錢工作，收個工本費再打折，誰也不欠誰的，這是尊重彼此的工作價值。

雖然是友情價，提案的過程也不能馬虎，我們依照慣例，提了幾個方案，客戶選中這個方案，設計中我們用了兩個特別色 (印刷行業的規定一個特別色需以兩個顏色去計價) 去換正常的四色套印，禮品整體的成本沒有改變，也不會轉價或造成禮

品商的利潤減少，顏色的價值轉換是設計師的基本常識，而創意就依每個物件的條件去提出最好的配套，禮品是一個懷舊的老陶器郵筒撲滿，這種東西多一個不多，少一個也不嫌少，我們把重點移轉到描述當時的時空環境，因為誰都沒見過這歷史老物，但生活中寄信多少有體驗過，這個連結也許可以打到一些收到禮品的人，我們就將一個盒子的展開六面體，除了底部面無需設計外，其他五面做為一體感設計，經營出一群學童排隊，準備寄家書回家報平安的故事性表現（圖2），設計好不好喜不喜歡見仁見智，但我的設計理念就是「夠了就好的原則」，一個載體無法承載太多裝飾性的元素，設計師不必太用力把吸奶的力氣都灌入一個設計物上，它不見得是一件好包裝，但在商業設計中，達到客戶的需求，要比自己的想法，更來的重要。

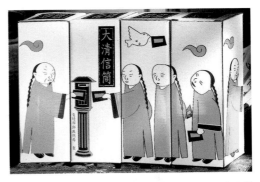

● 圖2 盒子的四面展開做為一體設計，一群學童排隊，寄家書報平安。

創造這個畫面的概念，是如果全展開看到了一張圖就沒什麼感動，有趣的是將它摺成為盒型時，你看到的任何一個面，都會讓你都想把它轉一轉，看看是什麼玩意兒！而將它們排列起來就能看到書童寄家書，當你拿到贈品盒時，在手上把玩轉一轉四個面，會有一番不同的風景，在心中轉著轉著，不經意的說出：好有趣喔！

工作還沒結束，反正橫豎都虧大了，就送佛就送到西天，在盒子內我們還免費設計一張產品的說明卡片，增加點莊重感，送禮送到心坎裏，不要以為卡片小而不為，有時這小東西有無限大的改變，who knows 誰也不好說，這個贈品盒後來有轉成商品在櫃檯販售，也榮獲當時日本年度包裝，並收錄於年鑑。

● 後來就再半做半送了這個贈品盒。

大姨媽包包內的甜心圈圈

PE 袋

每個月都要見蘇菲一次

「蘇菲」衛生棉，在臺灣一直是衛生棉的強勢品牌。而蘇菲眾多系列的衛生棉中，又以「彈力貼身」系列為最強勢的系列產品。在一次市場調查中發現了蘇菲產品較著重機能性上的溝通，此部分也是競爭品牌會努力強化的重點，造成區隔性不大，且差異性日漸縮小，但在女性形象與魅力上卻非常不足 (圖 1)。因此，除了要提升品牌形象，並符合新一代女性消費者，成為本包裝更新的重要使命。主要就是要能呈現「閃耀華麗」及「柔和安心」兩大重點。

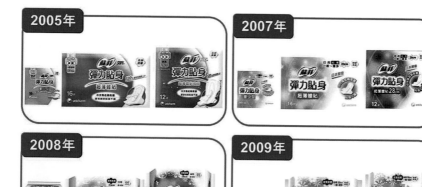

● 圖 1 改包裝前的演進。

新包裝在視覺策略上我提出了五個大方向，包括了：鑽石、煙火、反光球、圓形光影、彈力紋，企圖藉由主題性的視覺，展現女性的優美且閃耀華麗風格（圖2）。在整體呈現上，我們發現舊包裝的品牌Logo被圖案包裹下，品牌辨識度不夠，

彼此很搶，也互相干擾，且畫面的層次主副關係也不夠明顯。

因此我將中央品牌Logo的背景白色擴大，以強化品牌辨識度，並將品牌Logo與背景圖案巧妙融合，互相呼應不干擾。

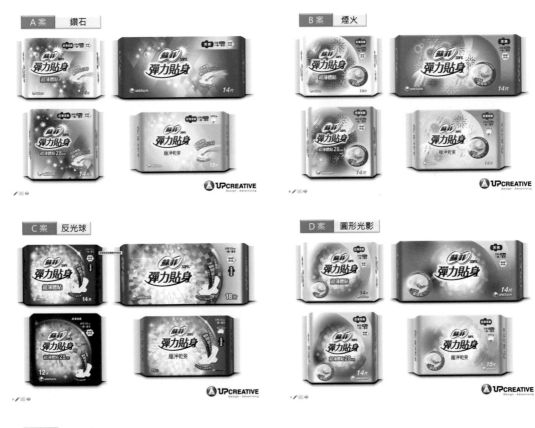

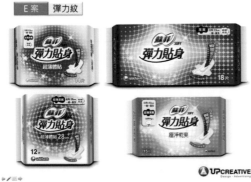

● 圖2 新包裝的概念方向提案。

選定了三案（鑽石、反光球、圓形光影）來繼續進行，經過反覆溝通與修正後，便進行到全系列 10 支的應用。進入消費者的 GI (Group Interview) 調查，GI 測試後最後的結果由反光球案勝出（圖 3）。

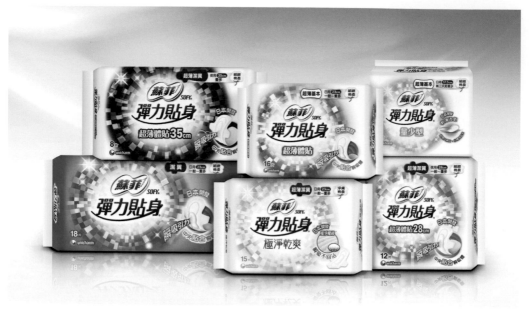

● 圖 3 2012 年改款後第一隻新包裝。

勝出並非就能進行展開完稿，還要將消費者的意見，反饋到視覺中。在經過幾次的調整後，再進入消費者量化深訪的測試，以確定這包裝視覺能在所設定的「品牌價值」、「閃耀華麗」、「女性化」、「安心柔和」、「購買意願」、「貨架上的醒目度」…等，目標都能達成。經過此次全新包裝的設計改造後，也重新奠定了「蘇菲彈力貼身系列」，中間白色搭配圓形環繞圖騰的視覺印象，再結合閃亮的元素，成為蘇菲彈力貼身的重要品牌資產。

然而，一個產品在競品環伺的環境中，商品生存不是件容易的事，必須常祭出折扣的方式來迎戰。為了挽回已經被折扣戰打低的產品價格，2012 年底，「嬌聯」決定於 2013 年再推出全新包裝（圖 4）。在產品本身沒有新功能可訴求的情況下，單改包裝還是令「嬌聯」有些擔心。於是，將棉片圖案也給予全新設計，創造新話題，以提升消費者對產品的新鮮感。

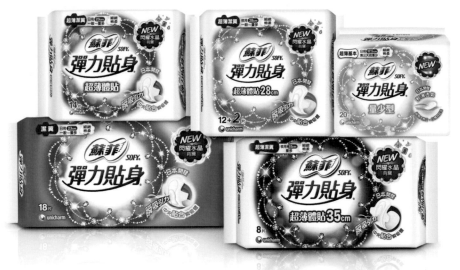

● 圖 4 2013 年款包裝。

經過消費者調查,「蘇菲彈力貼身」的中間白色及圓形的圖案,已經成為消費者好感度的識別重點,而閃耀華麗更成為品牌的主要調性。因此,新的包裝除了創造出具有閃耀華麗特色,更要能保持品牌背後白色純淨的圓形環,讓人產生宛如甜甜圈的愉悅印象 (圖 5)。

2016年小改版

2015年改版

2018年改版

● 圖 5 中間白色及圓形的圖案,已經成為消費者好感度的視覺重點。

新鮮感的定位，果然對產品的銷售，帶來提升的效果，此系列包裝的推出，也拉大了與競品的距離。「嬌聯」長期關注消費者的實際需要，發現「抑菌」及「乾爽」的兩大需求。在 2013 年間在彈力貼身系列下，推出了「彈力貼身 抑菌潔淨系列」（圖 6），滿足對抑菌有需求的消費者。再於 2014 年推出「蘇菲 清爽淨肌系列」，來滿足消費者對乾爽的需求（圖 7）。也同樣因應臺灣消費者對蘇菲的品牌形象，並保留了中間白色與圓形圖案，且擁有了不同閃耀華麗圖像。

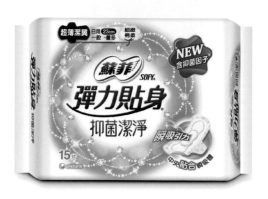

● 圖 6 抑菌潔淨系列。

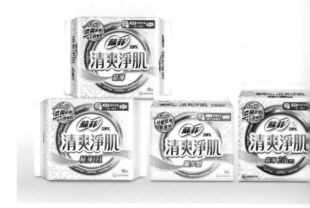

● 圖 7 清爽淨肌系列。

2014 年，為了再次提升消費者對產品的好感度，並將「彈力貼身」與「清爽淨肌」兩系列差異化拉大，這次以鑽石、皇冠兩大方向，提出了 5 個提案，經過修改及消費者 GI 測試後，選定了「水鑽皇冠」。此包裝系列從 2014 年推出至 2016 年（圖 8），不論是消費者忠誠度，或對競品消費者的測試結果，都得到很高的評價。

● 圖 8 2015 年款包裝。

● 每年推出季節限定款包裝（2020 冬季限量款）。

每年中元普渡都看到的包裝

利樂包專用積層紙

跨過世紀的果菜包裝

市場上的果菜汁一哥「波蜜」，是「久律實業公司」的指標商品，也是臺灣果菜汁的代名詞，他們曾找設計公司優化，但方向錯誤不但沒有得到優化，反而影響了市場銷售。有時改一個舊包裝比重新設計還難，在 25 年前我接手「波蜜」包裝，並經過多年來果菜汁市場的發展，我們又陸續受委託，一系列的低卡商品包裝 (圖1)。

● 圖 1 低卡系列商品包裝。

在消費者的印象中，市售飲料包裝只要是出現芹菜及紅蘿蔔就代表著是果菜汁，這個印象是多年來，由於各廠商的果菜汁包裝都很像，好的是消費者要果菜汁很容易找，不好的是各廠商都一樣，誰能贏得市場就各憑本事了。接到包裝優化的指令是希望年輕時尚化，這個問題也是很多老品牌的共業，想讓年輕的消費者也能接受果菜汁口味，以擴大消費群，我們思索著一個在同業中具代表性的商品（品牌），要留下什麼與現有的消費者溝通，再來就是要創造出什麼新價值，去擴展另一群消費者（年輕族群）。

我並沒有像一些設計師，見獵心喜的拿大刀亂砍舊包裝，以為撿到槍可以好好的展現自己的設計功力，切割前品牌設計師的影子，認為接一個知名品牌就盡力的表現，而抹煞原有品牌的有形價值與品牌資產，來創造個人的設計成就，一個成熟的商業設計師，是要用理性客觀的角色來思考，不是拿客戶委託的設計案來成就自己，最後我調整了波蜜標準字位置及大小，並把下方水果及蔬菜重新排列，並重新優化水果的質感，讓它們看起來合理且新鮮，把群化的水果位置提高，下方留白並加上陰影，整體比原本滿滿的水果（沒有空間感）更年輕時尚（圖 2）。

● 圖 2 將蔬果重新排列優化水果的質感。

一個老品牌還能被消費者接受，最重要的還是商品本身的品質，以及求新求變來順應市場的變化才能「吸引年輕人」，包裝的改變都只是階段性的任務，而在當下一個階段，設計師只要把品牌資產，做橫向的延伸就好。「波蜜」這個包裝設計，跟很多本土老品牌一樣，都是上世紀的產物，它不是老了就必須打掉重練，看到很多品牌會習慣修修補補，小修看不出、小補沒感覺，要修到位不是容易的事，怎麼修何時修，都在考驗品牌商們的智慧，設計師只是執行者更應冷靜理性的面對，不要興沖沖的往感性下手。

包裝行不行，感覺好不好，消費者要不要這個，誰說也不準，很多事情只能留給時間去證明，飲料商品在臺灣沒有季節性的限制，但通常夏季是銷售旺季，所謂的節慶銷售「中元普渡」確是旺季中的旺季，將三牲水果餅乾飲料採箱擺在桌上，堆越高誠意越足，總能展現臺灣人對鬼神的敬畏，而桌上擺箱常會看見熟悉的「波蜜」，這就是中元普渡中最美的風景 (圖 3)。

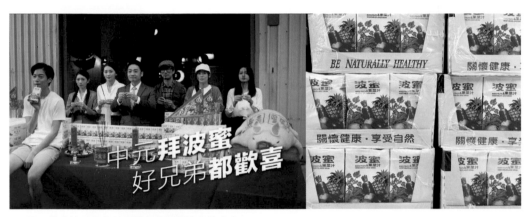

● 圖 3 般若波羅蜜心誠則靈的敬畏把波蜜堆高高。

原汁含有率標示規定

	產品體積(mL)	標示高度(cm)
字體大小	150以下	0.3以上
	151至300	0.5以上
	301至600	0.8以上
	601以上	1.2以上
字體顏色	標示字體之顏色應採與底色不同色系為原則。	

● 果汁飲料在包裝上依法規需要清楚的標示，字體大小有一定的限制。

在沒有字帖可用的時代做品牌

鋁箔袋

做包裝送標準字的翠菓子

設計工作在數位化後，很多概念都可以由設計師一個人獨自完成，在各種專業軟體的助攻下，想的到就做的到，但是能做的好就不一定了，在靠鴨嘴筆手工做稿的年代，創意當然不打折，但在設計執行過程中未必能想到就做到，需要靠專業團隊才能完成好的作品。

現在手上只要有一台電腦就是設計師，客廳即工作室的時代，說是全能、快速扁平溝通，一條龍全包式服務，要寫要畫十八般武藝都難不倒，是不是這樣我個人是沒有意見，但我來時空對照一下，從前一個影像，要由專業攝影師及專業設備才能完成，現在大家都可以上網去抓圖，要付費及免費的平台很多，設計師們大部份皆是抓下來再來 P 圖，造成現在比的是 P 圖能力，而不是設計能力。

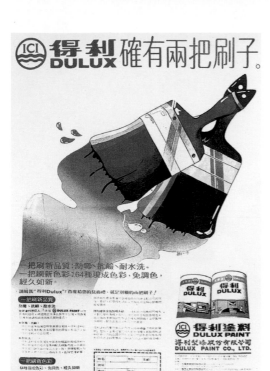

再來一個版面，圖文構成中的「字型」，在一件平面設計上或許是大標，在包裝上也許是品牌或產品名，這些文字造型都算是畫面上重要的傳播訊息及品牌形象識別，以前是由設計師寫好字的架構再交由專業美術寫字人員協助完成，現在電腦打開選電腦字，隨便任意改改就在彈指間完成一組標準字，當年如果遇到需要書法字體的風格，卷起袖子自己來畫也是常有的事，每位設計師筆筒裏總會插隻毛筆以備不時之需，這也表示人人都有「兩把刷子」，塗塗畫畫幾個字總是難不倒，即使不會水墨總會水彩，再不行多少會一點粉彩吧 (圖 1)。

● 圖 1 直到 70 年代末 80 年代初，隨著電視廣告媒介的出現，各種廣告獎的設立，臺灣廣告才開始慢慢的完善和成長，其中很經典的一個作品是，在 1978 年國華廣告創意製作的 ICI 得利塗料，它憑藉著「得利確有兩把刷子」，榮登第一屆廣告設計獎榜首。(作者 / 張正成先生，圖檔提供 / 設計印象雜誌。)

現在有了數位檔的書法字帖，連數位國畫圖檔都有，時代進步了工具升級了，但我們得到的卻是 me too 的設計，你可以隨意在身邊拿張設計稿把品牌 Logo 蓋掉，換另一個 Logo 好像也通。現在的設計多數都是自導又自演，只為貫徹自己主觀的美學想法，說白了就是自己說了算的設計法則，全不在乎消費者的看法。

現在有現在的好，以前也有可取的經驗，

一件好作品需要透過很多專業的溝通協同才能完成，在各項專業人士面前，一個沒想清楚，就會有想不到的後果，打回重來，可想而知，這件作品就像是媽祖出巡，需要眾人抬轎過火的淬鍊，才像一件作品吧！

餐桌上的一盤碗豆，轉身變成一包日常零食的冠軍款，除了產品的製豆技術，再來就是行銷與包裝的成功，在貨架上的「翠菓子」不管你是那個世代的消費

者，你所看到的包裝設計，保證都是同一款，儘管「翠菓子」品牌已易手經營團隊，而一切的形象都沒變過，「翠菓子」三個字在零食的貨架上還真的從來沒缺席（圖 2），可見早期它的行銷很成功，植入消費者的內心，包裝上的設計看起來就很一般，也是零嘴類包裝設計法則 ABC 的套路。

● 圖 2 不管那個年代貨架上「翠菓子」的包裝設計都是同一款，原品牌營團隊的形象。

包裝的上半部是視覺黃金區，大大的品牌標準字（命名巧妙把產品的屬性直接表達出來，碗豆烘烤的香脆可口、翠又有綠色健康感，果子宛如大地所賜的果食），下半部是產品展示區，可口的產品照是必須的（如泡麵總是 show 出一碗肉多菜美的僅供參考圖，來引導此產品的美食體驗，你有買過沒 show 麵的泡麵包裝嗎？儘管真實不是那樣，連你也清楚那只是設計而已，但包裝上就是少不了它的存在，而長期以來消費者也會買單），再來就是高彩度，對比色配色（這是賣場

貨架上的爭奇鬥豔的必殺技)，以上沒有學術認證，只是個人的小小觀察及工作經驗而已，個人看法並非準則請勿模仿，沒成功別怪我，包裝設計的事還是要找有專業經驗的團隊合作吧 (圖 3)。

● 圖 3 高彩度亮麗的配色是賣場貨架上的必殺技。

包裝上的品牌及品名，是提供給消費者選購時用的重要訊息，試想一下如果貨架上有幾款頭痛藥完全標示不清，會讓你買頭痛藥時更頭痛，既然是給消費者辨識用，當然要站在消費者的角度去思考設計，常常看到有些不知所云的設計，比如設計師就常以本位「美學」在玩設計，我常說「商業設計」是要去解決問題，如果你只是玩「設計」，那只會製造客戶的問題。

話說包裝上的品牌 Logo，經常是比包裝更重要的資產，包裝常常會更新，而品牌 Logo 不常改變，它可以在未來延伸商品上產生很大的助力，照理來說是要

另外付設計費的，但一個包裝上如果沒有這組字或 Logo，你要多收包裝設計費甲方也會覺得吃虧，早期在知識產權上沒有充分的保障創作者，往往有做包裝時要求送 Logo 的事發生，而甲方常誤把「包裝上的一切設計」都含在設計費裏不再付費，這「翠菓子」的包裝設計到目前已產生兩個重要的資產，一是「翠菓子」的品牌 Logo 資產、另一是「翠菓子包裝」的量化規格資產，昨日總總昨日死，今日總總今日生，甲乙雙方彼此尊重，設計看的是價值，而不是價錢，該付費的就付錢，該收款的就該收，這才是健康的商品合作模式。

2

Lesson

10 招
教你選用
包材的絕技

學校教我們的包裝設計課，就是先設計，再來解決生產的問題，工作上客戶要我們設計包裝，通常都會拿競爭商品的案例來做假想敵，往往在材質及款式上都被制約，不用覺得奇怪，這也是普遍包裝設計師的工作規則，你想要創新，就要面對的是生產問題，我們沒有利樂包的科學技術，更沒有整個包材產業鏈的整合能力，唯有的就是多學多聽多看，接觸各式的新材料及技術。一樣的材料，在不同設計師手上，就能變化出與眾不同的風貌，包裝的好壞只要客戶滿意就好，而在包材的深度問題，是設計師本身專業的修練，能善用複合材料應用於自己的設計方案中，這個創意才能叫做實至名歸的好設計，好包裝是先懂材料還是先做好設計，沒有標準答案也沒有先後順序，只有靠經驗可以給你答案。

包裝常識與須知

包裝設計的工作複雜且精細，如果要造就一位優秀的包裝設計師，其基礎訓練的養成要比平面設計師來得更多，因為涉及的層面很廣，如：包裝材料的應用、行銷通路的熟悉、賣場陳列的規劃、特殊印刷技術...等，甚至基礎美學更是不可或缺。

一個商品上市的成敗，包裝扮演著一個相當重要的角色。歐美或日本的包裝都很精緻，能讓消費者感動，進而購買此商品，因此，包裝同時也是消費者與商品接觸的第一線。由此可知，包裝設計的重要性並不亞於廣告，廣告的播放主要用於告知或提醒消費者有此商品，真正在賣場貨架上競爭的不是廣告，而是包裝本身。因此，每當品牌推出新商品時，所投入的資源比重，產品包裝將是重點環節。

一個新商品從開發到上市快要三個月慢則六個月的規劃時間，在這六個月當中，設計師都要參與其中，可見工作之繁雜。若要從商品的定位及命名開始，則工程便更加艱鉅。一件商品最難找到的是產品本身的競爭優勢及獨特賣點，而包裝設計的工作便是要精確地找出商品的定位，並將它清楚且優美的呈現出來。

一件好的包裝設計除了包裝結構、視覺設計的完美之外，在包材生產成本方面也必須考量的，因為這往往是客戶所關心的重要問題之一。一個有經驗的包裝設計者，需能在這些環節上，用豐富的設計經驗來應付。待包裝設計工作定案、大量生產後，接著是第一線賣場的競爭。雖然商品上架是包裝的最後一個動作，但其在貨架的陳列視覺效果，在規劃之初即需形成；

除了商品定位，也應從陳列的整體視覺效果來切入包裝設計。

包裝設計的工作過程是如此地繁雜，每一位包裝設計師所抱持的規劃重點都不盡相同，而一個包裝材料的生產過程中，是需要很多的協力單位來共同完成，尤其是包材供應商，還有種種法規限制，注意事項相當繁雜，而這些都是包裝設計者必須了解的應用資訊。包裝相關的資訊、規定、應用外，還牽涉專業的包裝印刷應用技巧，包裝設計其實是可用系統化的方式來達成，而非我們常說的感性創作，因此擁有包裝的「常識與須知」顯得格外重要。

先做對，再求好

設計師是一份工作，工作就需要尊重自己的職業道德，當我們在創作商業設計品時，也是在塑造良好的企業形象傳遞給社會大眾，從良善的信念去做設計，一切都會往好的方面去做，打好基本功，也是對未來而準備，經過自己的成長突破再去求好，這個歷程誰也不能跳過，成功是沒有捷徑可取，踏實的做過即使沒能如願，當暮然回首時，一輪明月也將高掛天空。

常有設計師困在「什麼是好的包裝設計」這個疑問中，得獎就是好作品？參加比賽得獎就能拿到更多案子？我常擔任各種包裝比賽的評審，每次比賽都有不同的審核主題，坦白說，大部份得獎的作品僅僅是符合當次審核主題的標準，也就是符合小眾的期待，不代表得獎者從此打遍江湖無敵手。也有人說，賣得好或賣得久的包裝就是好設計。設計師們，千萬不要自我膨脹拉抬身價，包裝設計僅僅是商業行銷的一部分，賣得好的商品不見得是源於包裝設計好，設計好的確能加分，可獲得短暫利益，但長遠來看，行銷的每個環節才是獲得商業利益的根本。設計師把包裝設計得好，是專業操守，但不是影響品牌獲利的主因。

再來談談「對」與「好」的觀念。先做對，再求好。一個「對」與「好」的包裝設計方案，或許只是經營者一念之間的抉擇，但後面會延伸出什麼商業價值呢？舉個例：一位很主觀且強勢的老闆，選擇了一個他「個人滿意」的包裝設計方案，也沒人敢去挑戰他的權威，包裝順利地印製完成，商品也鋪貨上架，但賣得沒有預期的好，檢討會開不完、問題沒解！因為拍板的人是從個人「主觀」的角度去選擇包裝設計方案，沒有接納市場普遍反應「客觀的對」的方向去選擇商品包裝方案，更沒有延續品牌精神或品牌價值的方向去選包

裝設計，兩者差別在於：老闆主觀的美，並不是市場上普遍的美。再說商業設計的包裝大多是要給普羅大眾的，並非滿足單一或少數一撮人的想法。再問：身為高層他們會花錢去買自家的商品嗎？沒有實際掏錢來購買商品，絕對無法理解整個消費者的心理行為，而這個包裝是要讓消費者願意掏錢出來買的。

花了大量的時間及精力所創造出來的包裝，別以為一定是好的設計。再舉個例：在大家的共識下挑選了一個包裝設計方案，同樣付印，鋪貨上架，賣得也不錯，

但利潤總是跑不出來，從任何方向去探討都很好，就是找不出什麼問題點。

如果外在因素沒有改變，這時回到包裝本身來看，或許可以發現一些不足之處；商業利潤的產生，總離不開數學，包裝的設計費不論高低，但總算是一次性的成本，而包材的生產製造，隨著時間及量產的持續累積，加上原物料上漲，其成本會是筆可觀的數字。如果當初選的是一個包材成本不低的方案，隨著銷路的擴展企業所付出的成本愈多，相對商品就無法獲利了。

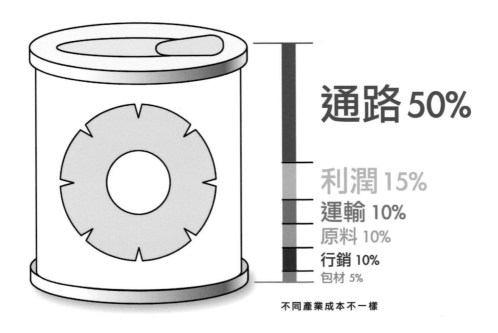

通路 50%

利潤 15%
運輸 10%
原料 10%
行銷 10%
包材 5%

不同產業成本不一樣

積層包材知多少

塞滿貨架的袋袋

軟性積層塑膠薄膜（統稱 KOP 包材），以現在的包裝工業發展來看，複合軟包裝材料已被廣泛的使用。複合膜的生產技術已能使這類包材具有保濕、保味、美觀、保鮮、避光、防滲透、延長貨架期...等特點，尤其在食品級的積層包材上，在生產加工過程已有沖填後熱殺菌技術，確實達到任何商品保存基本三要素：水、光、氧（水份、光照、脫氧）的隔絕，而塑膠薄膜材料也研發出可分解的環保材料，印刷技術也達水性環保需求，而包裝使用方便也減少垃圾量，因此被食品業大量地引進，並廣泛使用，獲得快速發展。

積層包材的定義是：複合材料需兩種或兩種以上材料，經過一次或多次複合加工而組合在一起，從而構成一定功能的複合材料，故名「積層包材」。一般可分為基層、功能層和熱封層。基層主要具有美觀、印刷、阻濕...等作用，如雙向拉伸聚丙烯 (BOPP)、雙向拉伸聚對苯二甲酸乙二醇 (BOPET)、雙向拉伸尼龍膜 (BOPA)、MT、KOP、KPET...等；功能層主要具有阻隔、避光...等作用，如 VMPET、AL、

EVOH、PVDC...等;熱封層因與產品直接接觸,需具有化學適應性、耐滲透性、良好的熱封性,以及透明性、開啟性...等功能,如低密度聚乙烯 (LDPE)、聚乙烯 (LLDPE)、MLLDPE、CPP、VMCPP、乙烯 (EVA)、EAA、E-MAA、EMA、EBA...等。

因為複合包裝材料所牽涉的原材料種類較多,性質各異,哪些材料可以裱合,或不能裱合,用什麼東西黏合等,問題多而複雜,必須對它們精心選擇,才能獲得理想的效果。選擇的原則是:明確包裝的物件和要求、選用合適的包裝原材料和加工方法、採用恰當的粘合劑及層合原料。

複合材質的分類,有紙與紙、紙與金屬箔、紙與塑膠膜、塑膠膜與塑膠膜、塑膠膜與金屬膜、塑膠膜與基體材料、塑膠膜與無機化合物膜、塑膠膜與有機化合物膜、非晶塑膠膜與塑膠膜、基材與奈米類超微粒複合、基材塗覆或浸漬專用添加劑、複合材料的多層複合...等。

按複合成型後用途,大致分類為:「乾式袋」及「濕式袋」兩大類。而根據各類產品的不同特性需求,複合包裝的種類主要有真空袋、高溫蒸煮袋、水煮袋、茶葉袋、自立袋(立式袋)(圖 1)、鋁箔袋、鴛鴦袋、高透明包裝袋...等各種功能特性包裝。乾式袋主要應用於泡麵、餅乾、零食乾料食品(圖 2)、紙手帕、洗衣粉包、民生消耗用品類...等包裝(圖 3)。

隨著包裝市場的不斷發展和變化,對包裝的特別要求也愈來愈多元。由於 MLLDPE 與 LDPE、LLDPE 具有良好的共混性和易加工性,可在吹膜或流延加工中混合 MLLDPE,混合比可由 20% 至 70%。此類膜料包材具有良好的拉伸強度、抗衝擊強度、良好的透明性,以及較好的低溫熱封性和抗污染性,用其作為內層的複合材料,被廣泛使用於冷凍、冷藏食品、洗髮精、醋、油、醬油、洗滌劑...等。並適合上述產品在高速生產線上填灌,且可避免在運輸過程中破包、漏包、滲透...等狀況發生,此類在 KOP 包材裡稱之為濕式袋(圖 4)。

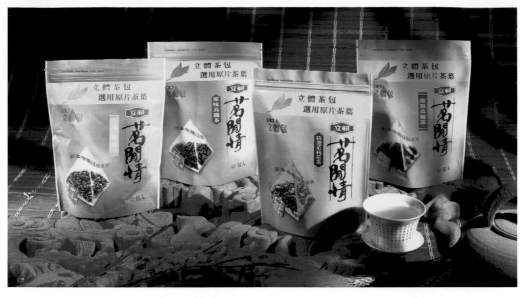

● 圖 1 在成型的扁平袋子底部多加一片，就可自己站立，展示效果佳。

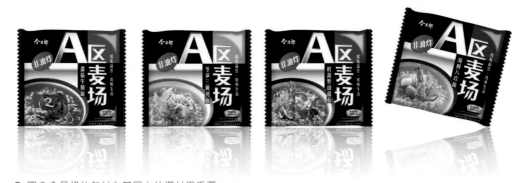

● 圖 2 食品級的包材在基層上的選材很重要。

● 圖 3 一般民生快消品選
用積層包材，是擇其輕便
及可大量生產的特性。

複合軟包裝材料內層膜的發展，從 LDPE、LLDPE、CPP、MLLDPE，發展到現在共擠膜的大量使用，基本實現了包裝功能化、個性化，並滿足了包裝內含物保質、加工性能、運輸、貯存條件的要求。隨著新材料及配件的不斷推出，內層膜生產技術和設備的提高，複合軟包裝材料內層膜必將飛速發展。

積層軟包裝材料的印刷方式是採凹版及柔版印刷，在現有的複合軟包裝材印刷設備上，都可印到八色以上。而積層膜是透明的，因此在設計上若用到全彩的圖文，就要先印一層白色墨來鋪底，再印上四色，方能呈現出真實的色彩 (圖 5)。

● 圖 5 上半部沒印白底，透明的積層包材，就能看到商品內容。

● 圖 6 不印白底，直接印彩墨，利用包材鍍鋁的效果，就能看到金屬感。

● 圖 4 積層袋在冷凍保鮮及微波加熱上都有很好的適性。

如採用「鍍鋁法」或「裱鋁箔法」的複合軟包裝材，如不先印白底，只要直接印上黃色墨（因墨層很薄，會有透明感），就能產生金屬的效果了。在一些膨化零嘴食品的包裝上，常見到這類的鍍鋁積層包材，看起來具有很強烈的時尚金屬感（圖6）。

收縮膜這類的包材，也算是軟性包裝材料的一種，它是由整卷塑料薄膜經凹版印刷完成後，再進行後續處理的包材。最基本的是將平張印好的塑膜成型為圈狀，再套入需要包裝的裸瓶上，經熱風加熱使圈狀塑膜緊縮，密合包覆於裸瓶上（圖7）。

● 圖 7 收縮膜常因裸瓶的造型不同而有變形。

用紙漿來塑模

玩出隨隨便便的造型

　　紙漿塑模又稱為紙塑，早期紙塑是被拿來做為一些商品在運送時用來緩衝或保護商品的附屬配件，但現在我們在生活中會常常看到它，你去買盒雞蛋或去買幾杯咖啡外帶的時候，紙塑就會被拿來代替塑膠泡殼裝雞蛋（圖 1）或穩固外帶咖啡杯襯，讓你在外帶移動的時候不會弄倒咖啡（圖 2），我最早接觸紙塑的經驗是二十幾年前，當時的模具設備跟回收紙材的原料取得都不太方便，大部份的製作技術多應用於工業物流用緩衝材，不需要在乎美觀細緻（圖 3），只強調實用機能，如今從紙漿材料、模具技術到製程都已成熟達到相當

精細，甚至於有廠商已做成商品在販售（圖 4），紙漿塑模這類的材料在商業已成一門顯學，大量的需求後，設計師接觸多了，造型越來越多元，應用也越來越廣泛，隨之而來的是材料顏色的挑戰（圖 5），起初紙漿塑模的創新是要善用回收的紙材加工改造落實環保，如今又在商業的競賽下為了做出識別或區別，不知又會造成那些後遺症，誰知，也只能交給時間去回答了，但紙漿塑模現階段確實是比塑料塑模還環保，因為塑料造型能做的，紙塑也不遑多讓（圖 6）。

包裝材料開發，一直秉持可持續發展的精神，ABSOLUT 與丹麥紙瓶公司 PABOCO 進行了紙塑瓶設計合作，該紙塑瓶原型由 57％ 的紙張和 43％ 的生物塑料薄膜塗料 (PET) 隔離層組成。使用具有堅固纖維網絡的紙漿配方，該瓶子經設計可承受來自 CO_2 的壓力，而薄的 PET 阻擋層可防止水蒸氣和氧氣的傳輸。紙漿是可持續回收的又符合 FSC 100％ 標籤。這個計劃是大型企業的責任，也是提醒消費者可回收性的重要，也對廢棄物管理以及環保意識都有正面幫助。ABSOLUT 的目的不是要完全取代玻璃，而是將其他易於回收的材料 (例如紙和鋁) 相輔相成，並為消費者開發更廣泛可回收的解決方案 (圖 7)。

● 圖 1 紙塑取代塑膠泡殼裝雞蛋。

● 圖 2 咖啡杯襯。

● 圖 3 早期品質受技術所限無法太細緻。

● 圖 4 紙塑商品。

● 圖 5 紙塑顏色越來越多樣。

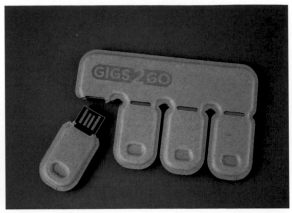

● 圖 6 應用 3C 案例。

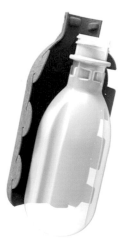

● 圖 7 應用到液體的案例。

幾年前日本也有廠商採用紙漿厚板，經過熱壓成型，做為仿紙塑的質感，但兩種成型技術工藝不一樣 (圖 8)，紙塑用模具方式能成 3D 立體狀，而日本的紙壓盒型只能呈現類盒型，在蓋緊蓋牢的功能上無法克服，暫時只能再外加一些輔助材來使其上下盒蓋緊，所以在應用上只能拿來當做第二層包裝，商業市場除了創新就是競爭模仿，在大陸的成都也有廠商研發改良用竹漿來取代紙漿 (圖 9)，做出一樣的熱壓盒型，使得原料供應越來越多樣化。

膳食包裝一直都是過度包裝，又都為一次性使用，每年將有數以百萬計的容器從垃圾填埋場中清除掉，如何減少膳食包裝的浪費，值得我們思考：是否可以透過設計大幅度減少包裝數量，以使膳食包裝與環境共存，更是食品工業如何通過利用廢物減少溫室氣體的課題。實現的唯一方法就是，重新思考膳食的包裝，在地球資源越來越稀缺的條件下「可重複使用的包裝」將會是一門好生意。

市面上已出現紙漿塑模的包裝材料，可以直接做為食品的第一層包材 (圖 10)，假以時日，或許就可以把塑膠微粒混在紙漿內，做出什麼創新式的紙塑包材，這種華麗的轉身也不意外吧！

● 圖 8 日本的紙壓盒型。

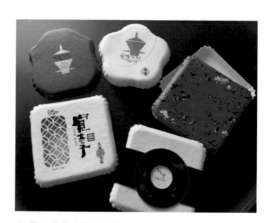

● 圖 9 竹漿來取代紙漿。

● 圖 10 直接做為食品的第一層包材。

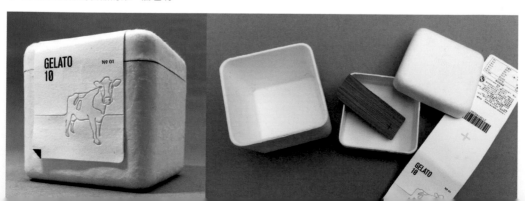

最善變的收縮膜

如何掌握住它變形率

收縮膜材料印刷，是屬於軟性積層包材的一種，只是在印後不必再進行加工裱褙基材，其因印刷版式的限制，沒有辦法像紙張印刷那麼精緻多元，但套用在不規則的瓶型上卻很方便，也可以印製任何圖樣文字，也不受顏色限制，在套瓶收縮成型設備便宜，是較經濟的選項，因為是塑料材質親水性高及耐髒，所以很受產量大的飲料瓶與一般開架式商品所採用。

收縮膜是經濟實用，但還有一個必須要注意的設計圖文誤差問題：收縮膜在套入瓶型後需加熱風把塑料膜貼著瓶身收縮緊貼，此時會因材料的物理性問題而呈現不對等的收縮，通常上下的收縮係數會比左右小（每種材料的收縮係數也不一樣），因此在做完稿時，須由製膜公司提供此批收縮材料的收縮係數，或是提供完稿正確尺寸 (keyline)，如果自行去量瓶子的圓周或瓶高所做出的完稿，到時會發生無法套標的窘境，如（圖 1）把品牌放在下面（瓶

子最寬處）經收縮後變形縮小，（圖2）沒注意瓶子上小下大，瓶子中間的卡通造型變形最嚴重，單獨陳列也就算了，同時跟盒子陳列在一起觀感就不太好，這就是在完稿時沒有事先預測變形的結果，有經驗的設計師完稿會在上下不做出血設計，留有3mm的透明料，因為塑料印上油墨，其收縮係數會產生改變而發生不貼緊瓶身向外翻開的情況，如果留下3mm的透明料，它會緊貼著瓶型收緊，產品將會很完美。

收縮膜的特性是色彩飽和鮮艷、防潮耐水，可適合各式各樣的瓶型容器，不規則、不對稱的造型更能展現它的特性，如（圖3）瓶型非垂直型，上下由不同大小的球型組成，這類瓶型無法用貼標籤方式完成，收縮膜是最好最經濟的選項。常見的瓶身上的標籤有兩種，一種是「收縮膜」、一種是「貼標」，兩種材質都是塑料，收縮膜是整張套縮於瓶身上就像是穿「緊身衣」曲線玲瓏，貼標式多半屬於繞著瓶身半標式像是「穿吊帶褲」，有時會鬆鬆垮垮的（圖4）。

● 圖1下面是瓶子最寬處收縮後變形率小。

● 圖2 卡通造型變形嚴重。

● 圖3 球體瓶型最適合採用收縮膜。

● 圖4 屬於繞著瓶身半標的貼標。

關於收縮膜的變形率，技術問題是設計師的硬傷，在提案給客戶時預想效果圖通常都會 PS 很漂亮，而客戶選稿時看到的都是設計師刻意 PS 過的美圖，話說這也是設計提案的常態，誰會真實的去 PS 包裝成型後的歪圖去提案，而客戶通常沒受過專業的訓練，只能憑個人的認知去挑選設計方案，如我常說：選定設計方案才是痛苦的開始，要將自己所提的設計真實落地量產，這才是考驗一位設計師實力的開始，客戶才不管你提的方案為什麼做不出來，「不行你當初為何要提出...」，以下這個案例是「金蘭風味醬」，它是因應特殊口味的消費者，研發出有趣的調味沾醬，我們參與研發到口味測試以後，才落實到包裝設計上，採用新開模的可愛錐型胖胖瓶，用於小眾市場容量要適當，造型瓶最好的方式是用收縮膜來做包裝上面的包材，錐型瓶上窄下寬的收縮率不一樣，一定會產生圖形的變化，必然會注意到這點，提案了很多款，但客戶選的方案，往往不一定是設計師心裡想要的 (圖 5)。

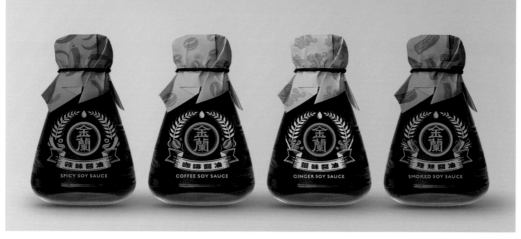

● 圖 5 多面向的設計提案。

很多經驗告訴我們，在創意過程中不能天馬行空自嗨就好，每一個方案無論創意如何，一定要先考慮到這個設計能不能落地量產，才可以提出，不能執行的設計，即便再好的創意，也不過是搬石頭砸自己腳，一點商業價值也沒有。這種錐形的包裝在收縮的過程要注意收縮率，瓶身在上下的收縮率是小，但是在左右的收縮率可達 95% 至 90% 之間的變形，況且又是一個梯形，所以為了要做出正圓的商標，收縮率就要精準計算，在完稿時要把正圓的商標，修正為橢圓形，在收縮的時候才會變成正圓的標誌 (圖 6)，從定稿到量產是否順利，就要看蹲馬步蹲得札不札實。

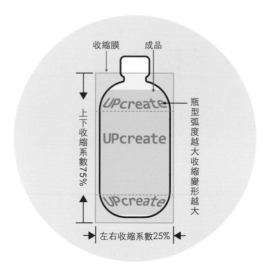

● 圖 6 提案到商品上市，設計師一定要懂生產製造。

● 產品上架，真實陳列樣貌，好感動。

現在印藝的技術進步到收縮膜材料，冷燙也可以在表面印上顆粒光及立體凸紋效果 (圖7)，傳統收縮膜是在透明 PET 上以「裡刷」的方式印完裁條再封套，所以在金銀質感的效果只能用印金銀方式再加工，此時金銀質感無法達到亮金的效果，如再轉由傳統的熱燙金，PET 材質無法受熱，加上所燙的金銀在收縮時也無法均勻收縮，現在可使用冷燙將所需的金箔轉印上去 (圖8工藝為久德工業有限公司製作)。

● 圖 7 表面印顆粒光及立體凸紋。　　　● 圖 8 印金銀的效果。

紙有二種

把紙說穿了也沒什麼

現在市面上的商業用紙張種類大致分為：「非塗佈紙類」(Uncoating)，如模造紙、道林紙、再生紙等，大陸及香港稱為膠版紙；及「塗佈紙類」(Coating)，如單面銅版紙、雙面銅版紙、特級雙面銅版紙、壓紋銅版紙、高級雪面銅版紙、特級銅版紙、輕量塗佈紙...等，簡單來說就是：亮面質感及霧面質感兩大類。

每家紙廠對於紙產品各有不同的名稱，從紙的分類來看，大致分為非塗佈、塗佈兩大系統。在造紙過程中沒有區分塗布與非塗佈，在造紙完成初期是非塗佈的，與拿到紙張的成品質感上有所不同，例如金屬銀粉、炫光效果、珍珠質感...等，都屬於造紙完成後再依不同需求而加工，因此，造紙完成後的第一步加工，幾乎就是塗佈工藝了。近幾年還有造紙廠商加入自然生態元素，例如金箔、花朵、羊毛等，逆摸與順摸有不同的觸感，廠商會以加工後的質感呈現來命名紙張名稱。

這是不斷被開發的結果，因為在數位開發越精進的過程中，紙張開發必須更為精緻，取代數位無法傳達的觸覺效果，這些技術可以用在設計上。為了防偽，有品牌商會在包裝，貼上雷射標貼，但是雷射標貼在淘寶上都買的到，有品牌商為了杜絕仿冒，在抄紙過程中就開始思考防偽的問題，例如在紙漿內加入染料或其他有色纖維...等作法，以防範自家品牌的良好形象被商業競爭所迫害。

國外品牌 POLO 曾將紙芯染成暗紅色，造紙過程要把品牌標準色放在紙張中，不管怎麼撕，紙芯都呈現暗紅色，因為抄紙的時間與成本負擔較大，此一方法可用以杜絕山寨仿冒。大陸的雲南白藥牙膏紙盒包裝用紙也是，由固定的造紙廠訂製而成，

獨特的藍芯紙，區隔價差便宜好幾倍的山寨牙膏 (圖1)，從源頭管控讓投機商人不易買到這樣的紙，消費者也可以快速自行檢測包裝，買到的牙膏是不是山寨版。將杜絕仿冒決戰於賣場上，減少品牌商家的損失，紙質的重量、塗佈、壓花都容易從後加工端去偽造，但從抄紙的紙芯開始，門檻相對較高，山寨較不易。

● 圖 1 造紙廠訂製獨特的藍芯紙。

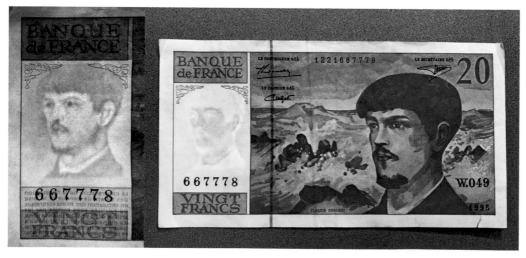

● 圖 2 客製的浮水印。

紙張內還可以設計浮水印，國外的造紙商接受客製化，在造紙過程中的特定範圍可植入浮水印記。這些高級的紙張有時可以在五星級飯店內，文書用品中見到，用以彰顯該飯店的高級與細膩思維。至於品牌商抄紙能不能加入浮水印？造紙原理都一樣，只要在造紙的篩網上加上所需要的圖文樣式，篩乾過程就會留下你要的浮水印紋，最常見是紙鈔上的浮水印圖（圖2）。可以在抄紙過程中加上獨特識別，紙的紋路也可以被設計出來，特有的紋路代表企業或品牌，也是識別設計的一種手法，只要用量足夠大，都可以請紙商特別訂製紙紋及獨特的浮水印。

國際貿易有許多規範，有些國家有環保政策，進出口會有些條件限制，用來設定貿易的門檻。這些規範就是國際上的共識，符合國際規範才是良善設計，也是對設計師良知的考驗。FSC國際聯盟有明訂的制度，若造紙廠自行砍樹造紙，就必須同時種植一定比例的樹苗，這樣FSC就會給予認證，這是屬於國際性的進出口認證標準，但如果沒有取得該認證，可能某些國家就會不接受進口，這些都是管制的方法。因此，有些品牌為了打入國際市場，就不得不改善自己的生產環境與條件以符合國際規格，認證制度對於環境一定有好處，這是永續的經營。森林管理委員會 (Forest Stewardship Council 縮寫 FSC)，是一個獨立、非營利、非政府的機構。它的成員來自環保及社福團體，木材與森林產業，以及世界各地的林業組織。FSC 所經營的全球性森林認證系統分成兩方面：森林驗證 (Forest Management Certification) 和林產品產銷監管鏈驗證 (Chain of Custody Certification)，為的是確保林產品 (含紙張) 從來源到用戶端之產銷過程皆可供追查，以符合森林管理、環境永續的宗旨。全球約半數的木材資源被用於生產各種紙張，例如面紙、衛生紙、紙巾、各種包裝紙、影印紙、報紙、雜誌紙…等 (資料來源 WWF)。而造紙與印刷產業，必須透過指定使用 FSC 認證紙張，不但肯定了森林管理的有效價值，而且保證貴公司的採購行為，不致破壞地球資源之永續 (圖3)。

● 圖 3 企業與環境共生提升品牌形象。

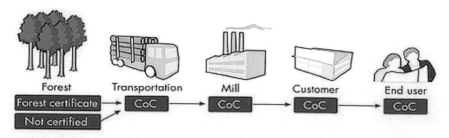

Forest > Transportation > Mill > Customer > End user

Forest certificate / Not certified > CoC > CoC > CoC > CoC

認證森林 ＞運輸 ＞認證紙廠 ＞認證紙行 ＞使用者

FSC 驗證的利益其包括三個要項：

(1) 提升產品附加價值，並賦予可供檢驗的社會與環保品質。

(2) 證明貴公司關切客群以及員工的環保訴求。

(3) 在環保訴求日益高漲的現實社會，有效地迎合市場變動。

如何才能聲稱刊物使用 FSC 認證紙張？在刊物上放一個 FSC 用紙的聲明和在一張書桌貼上 FSC 標籤，所要求的條件完全相同，傳達的訊息也都一致，此項物品通過 FSC 驗證，無論刊物屬於何種性質、用途、篇幅、效果都一樣。但 FSC 標章只能被使用於有效的 CoC 驗證之上。換句話說，假如其中有任一製程脫離出 CoC，您便不得使用 FSC 標章。

FSC

FORESTS FOR ALL FOREVER™

● FSC 標章的使用，有其嚴格的規範。

外銷商品要注意

鐵罐也搞乾濕分離

馬口鐵罐的封底與包底

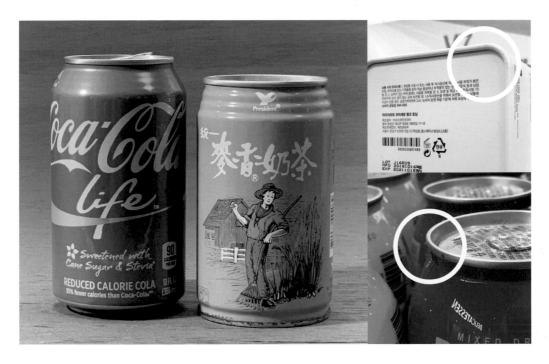

包材上的鐵罐我們都統稱為 Can，一般分為兩片罐或三片罐，所謂的兩片罐就是 Tin Can 在坊間講的鋁罐如：啤酒罐、可樂罐，另外一種就是三片罐又稱為「馬口鐵罐」，就是市面上看到的鐵罐、鐵盒，這兩種罐型的印製成型是截然不同的，牽涉到印刷工藝的不同，其中最大分別在於所填充的內容物，而須選擇不同的 Can，一般有氣體的飲料須用鋁罐來充填，因為它是罐身是一體成型防氣體擠壓爆罐，而馬口鐵罐身是一片焊接成型，適合充填比較穩定的內容物，通常被使用於「無氣泡」的商品。

先來介紹馬口鐵罐的製程，首先鐵皮片印刷前在背面（接觸內容物面）須塗布一些塗料，可隔絕鐵片的氧化因應充填的酸、鹼值，而保存更久不易破壞產品，平張印製完成後再裁成片再焊接製成罐，所以罐身中間會有接縫（圖1），當製成罐之後再從下面封底或從上面封頂，送到飲料廠去充填內容物料，再來封蓋或封底，再熱

殺菌出貨（圖2）。兩片罐 Tin Can 罐身是從鋁錠抽真空一體成型，經過輾壓頸部成型，所以罐身是沒有任何接縫處，然後包材送到工廠再充填內容物料後封蓋(圖3)。

● 圖 1 馬口鐵罐身有接縫。

● 圖 2 三片馬口鐵罐。

● 圖 3 兩片罐 Tin Can。

在金屬罐的製程裡面有分兩種封底工藝，因金屬三片罐是由上蓋片、罐底片及罐身片三片焊製成罐型，在製成罐（盒）型時會視內容物及客戶的需求而指定「封底」或「包底」的型式。為什麼需要這兩種封底製程，因為在馬口鐵的製程當中有一些是要拿來放液體飲料像飲料罐及茶葉罐，適用於需要與空氣隔絕延長保存性，故常採用封底式的罐型密封性好，底部沒有空隙，亦稱為封底型的「濕式罐」（圖4）。包底型的是比較偏向一些像鐵皮玩具、文具盒禮品盒或比較不需要放湯湯水水的商品，還有一些多邊造型的罐身沒辦法用封底（圖5），就變用包底型的工藝來成型，

這種工藝我們一般把它稱作包底型的「乾式罐」，它大概就放一些乾料或是一些文創紀念品，在印刷的製程跟顏色的處理都跟一般的馬口鐵印刷沒什麼差異。

● 圖4 密封性好底部沒有空隙為「濕式罐」。

● 圖5 多邊造型的罐身沒辦法「封底」。

餐盒與紙杯上的保護層

老闆來杯不含蠟的珍奶

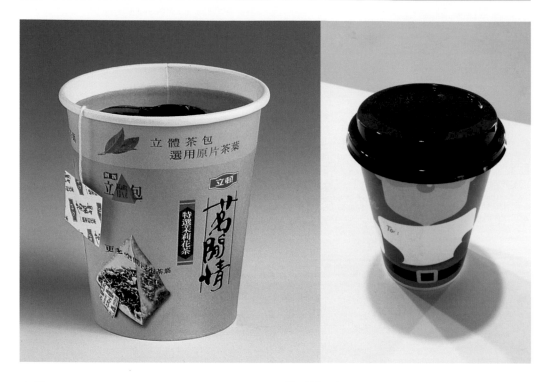

臺灣珍奶已成為一股風潮,除了各家祖傳珍奶配方,在珍奶杯上各商家無不使出吃奶的力氣,在這小小的紙杯上大展神通,恨不會用純金來打造「這一杯」,因「這一杯」被拿在手上到處晃晃,可是免費的活招牌,既然紙杯那麼重要,就來了解關於紙杯上面的塗佈問題,首先紙張本身必須是食品級用紙,印刷後在表面需做一些塗佈,才能讓我們來盛裝液體,而這塗佈有兩種方法可以讓紙杯裝液體而不被破壞,一種是「淋膜法」,另一種叫做「塗蠟法」。

淋膜法是採用「食品淋膜紙」主要功能則是防潮防細菌防氧化;具有耐撕裂,耐戳穿的性能,有較好的防油、防潮、防水、防撞擊功能;其主要結構決定了其防水方面的能力。淋膜紙又分單淋膜、雙淋膜及夾層淋膜(圖1),淋膜紙已廣泛地被運用在食品容器的應用上,並且在全世界掀起

一陣綠風潮，也因為淋膜紙解決了耐熱的問題，同樣可達到防水、隔油，與食品接觸很安全，耐溫可達 100℃，盛裝熱食熱飲沒有問題，甚至還可微波，是目前餐盒的最佳選擇 (圖 2)，而不同的產業，會取其不同的特點去應用，當用於飲料自動包裝機時，便取其可熱合的特性 (圖 3)。

● 圖 5 多邊造型的罐身它沒辦法用封底。

● 圖 2 原紙漿經淋膜處理的紙材，是餐盒的最佳包材。

● 圖 3 食品淋膜紙可熱合。

● 圖 4 接合處易滲漏。

現今食品行業越來越多商家運用淋膜紙作為包材，配合提倡綠色環保理念，所以，淋膜紙包裝紙品已經越來越受大家的歡迎，日常的自助餐盒、早餐店的漢堡盒都是使用食品淋膜紙。在「限塑令」實施以後，淋膜紙袋將會越來越暢銷，並且廣為流傳和使用。可見淋膜紙正漸漸影響著我們的日常生活。

「淋膜法」有優點也有缺點,它在杯身接合處,會因長時間裝水把紙張給滲透,到時候整個紙杯就不挺而易漏 (圖4)。另外一種「塗蠟法」是在製成杯型以後在上面再塗佈一層薄薄的石蠟,所以會把紙杯的接合斷面也保護了起來,將杯子成為一體而不滲漏,但它的缺點就是不能裝熱飲,熱度會把石蠟給溶解,所以一般塗蠟杯只會拿來當做為冷飲杯。而在印刷的色彩展現方面,塗蠟杯的杯子看起來色彩沒那麼鮮豔,因為蠟本身透明度沒那麼高,所以用高彩度的圖案效果就沒那好。以上說明了紙杯的應用技術,因此,當我們進行包裝設計之前,就要先去了解各式各樣可用的材料,才能應用這些材料去創造好的形式及結構。市售有些飲料包裝是紙筒型的結構,它的原型就是應用紙杯防漏水的技術所開發出來的,現成的材質或技術雖然有時與設計師沒有絕對的關係,但往往很多長銷商品的包裝多少都有好的形式與結構 (圖5)。

珍奶除了紙杯也有用塑料杯,而這塑料杯材質是,PLA 杯 (聚乳酸,全名 Poly Lactic Acid),在自然界並不存在,一般通過人工合成製得,作為原料的乳酸則是由發酵而來。聚乳酸屬合成直鏈脂肪族聚酯,通過乳酸環化二聚物的化學聚合或乳酸的直接聚合可以得到高相對分子質量的聚乳酸。而一般所說的來源為玉米、甜菜、小麥之再生能源,皆為聚乳酸。很多環保餐具也廣泛使用,甚至可用於各種塑膠製品、包裝食品、速食飯盒、無紡布、工業及布。可在大自然中自行分解、堆肥、焚化處理 (圖6)。

● 圖 5 此包材是由紙筒原理加上紙杯的製作概念而來。

● 圖 6 PLA 杯。(圖片來源 \ 瑞興工業股份有限公司)

誰說塑料不環保

今天垃圾分類了沒

自從塑料製品被發明以後，給人類帶來便利也帶來了災難，消費者並不是人人都是環保專家，也沒有義務去了解環保議題，而政令規範從源頭開始，到了市場上消費者只能照單全收，有些環保知識及觀念廠商是必要比消費者清楚，而一般民眾已被教育成「塑膠就是不環保、紙就是環保材料」的二分法，而在垃圾分類也是如此，分類後到了垃圾處理廠，之後的事就沒有人再多去關心了，熟不知各種垃圾分類後都有回收再應用的可能性，只是要去理解誰在分類處理，而處理的人力物力又要消耗多少資源。

法規在各種包裝材料上面要標示環保標章，我們就來理解一下標章的由來及目的。

在我們日常生活當中接觸的塑化類產品，因不同塑化成份的材質，對我們與環境的影響也都不一樣，因此需要分類回收處理並教育消費者，而分類是以數字來代表，三角形的環保標章，中間會標示此類的數字，下面還會再說明它是屬於什麼類的材質，目前標章大概分有 7 類 (圖 1)，

其實這個標章的形成是來自 1988 年美國太空總署 (NASA) 跟美國塑膠工會共同去創造的標章，因為 NASA 本身在航太工業裡面需要有上千種的塑化產品來做為太空材料，當初為了做這標章並不是為了食品業，不是為了包裝產業更不是為了環保，

而是單純 NASN 自己在採購上的需求，當初分類是 6 類並預留第 7 類為其他以因應未來之用 (圖 2)，三十年過去了，現在第 7 類終於由 PLA 新材料來卡位，希望能短時間內有更多新材料的研發，讓環境減輕負擔。

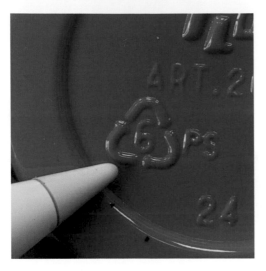

● 圖 1 環保標章以數字來分類。

● 圖 2 第 7 為其他類。

三角形裡面寫 1 是屬於 PET 材料，也是我們最常用的寶特瓶，2 的是 HDPE 就是屬於比較高密度的一種材料，第 3 的是 PVC 也是很常用，第 4 的是 LDPE，第 5 的 PP 是比較衛生可直接觸食品如咖啡杯蓋，第 6 的是 PS，第 7 目前是其他，現在已有一種玉米澱粉 (就是 PLA) 暫用，在三角標章 7 下面會再備註 PLA。這部份就要提的是話語權的重要性，誰先創造這樣的標章

及誰的能力強，就能擁有國際話語權的主導者，宛如很多組織、協會或企業無不斷努力創造自己的行業規範，商品規格在某層面而言，就是在創立自身領域的話語權，環保標章在國際上就是一個共用且被認可的權威象徵，讓全球產業來共同遵守及使用，以上就是環保標章的由來 (圖 3)。

環保標章	聚乙烯對苯二甲酸酯 Polyethylene Terephthalate **PET**	高密度聚乙烯 High Density Polyethylene **HDPE**	聚氯乙烯 Polyvinylchloride **PVC**	低密度聚乙烯 Low Density Polyethylene **LDPE**
第二類 環保標章	聚丙烯 Polypropylene **PP**	聚苯乙烯 Polystyrene **PS**	其他類 **OTHER**	回收標誌

● 圖 3 國際慣用的環保標章。

環保標章分類在各種包裝上都看過，但是你會分別及了解它嗎？我分享一個實際一般人如何對待環保議題的案例：一個禮盒設計或許需要一些華麗的裝飾，尤其是喜餅禮盒更是華麗百分百，無論它是如此的鑲金鑲銀給消費者的認知，它就是紙類盒，有的做工細緻印刷精美配件一百分，看起來很討喜，會不捨丟棄想留下再使用，無論多喜歡多充分的再利用，時間久了或是再收到新的禮盒，此時心一狠丟棄一個，通常我們會把紙類丟到回收筒，它的基材大部分是紙類也沒錯，你不知道的是它上面的印刷或是裱褙用紙，是否符合環保規定，而那些裝飾用的配件大部分是塑膠製品，而盒上也有一些金屬小配件……等 (圖 4)，這些小配件完全與紙不相容，回收清潔人員收到你的舊禮盒，在日以百萬噸計的垃圾堆中，他們並沒有能力去一個一個拆除並分類，最後直接丟入焚化爐一燒百了，此時如何分類已毫無意義。

● 圖 4 市售常見的精緻禮盒。

133

不燙你手只燙你口

有質感紙杯防燙材料

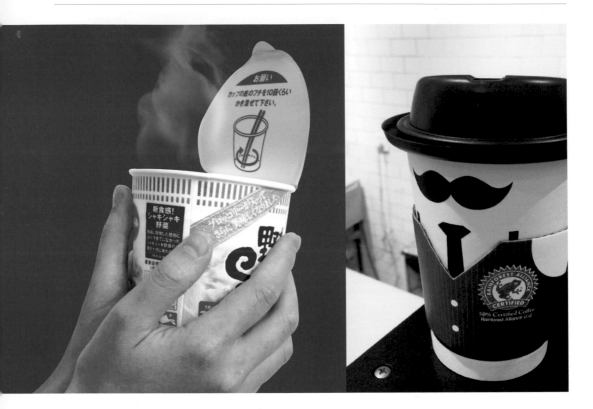

有了複合材料,但有複合式結構應用的包裝不常見,因為複合結構研發較為困難,它要具備材料科學、工業製造學、成本經濟學、人因工程學,最重要的還要能符合環保。

多數品牌無力投資開發新包材,最後都等材料供應商提供樣品,大多會選用現成的材料來因應市場,材料供應商雖然有能力開發新的複合式結構,但大多以工程角度下去研發,導致最後產品普遍欠缺美感,這也是臺灣常期以來的現況。

如今市面上大部份包裝,防燙功能普遍對消費者都不太友善,社會上整個消費都在升級,每個人都注重消費體驗會給商品(品牌)好壞回應及分享,廠商也不斷地改善來滿足這樣的消費體驗,所以設計師

除了美學，還有材料方面也不斷的升級，拿咖啡的案例來講，我們常喝杯熱咖啡習慣上就會拿一個紙套來當作防燙的功能，而是真正在防燙還是我們已經習慣這個動作呢？如今已成為喝熱咖啡的標配，那是否要開始重視這個議題！市售紙杯有各式各樣的材質結構，具防燙功能的紙杯有幾種處理方式，有些是包覆式的變成兩層紙杯 (圖 1)，有一些是內襯為瓦楞紙層外面再套上印刷層 (圖 2)，有些是在外面加強一些瓦楞紋處理讓它隔熱的功能增加 (圖 3)，最常見的就是在外面加套瓦楞紙環來隔熱 (圖 4)。

● 圖 1 兩層包覆式紙杯。

● 圖 2 內襯瓦楞紙再套上紙板層。

● 圖 3 加強楞紋處理增加隔熱。

● 圖 4 套瓦楞紙環來隔熱。

市場上有幾個複合式結構的案例，開發重點最終都是從使用者的角度去思考，商品才能經過長時間的洗禮，成功的存活下來。為各位介紹一個防燙需求的結構及材料開發案例。你我都有這樣的經驗，肚子餓了想泡一碗麵的過程很方便，再來就剩愉快的等待，時間到，掀開蓋子，香味撲鼻而來以碗就口，正要開始享受時，不便之處便開始困擾了我。以前的保麗龍碗 (低密度的 PE、PP) 不燙手很方便，但它對我們人體健康及大環境來說是不環保的而被禁用 (圖 5)。現在的泡麵已全改為紙碗，手端著紙碗燙手難拿穩，最後只好以口就碗。這樣的使用過程，嚴格來講應該是產品開發中需注意到的部份，因為包裝規格及包材的選用都算是品牌商的責任，雖然你我都認為這是小事，但有時候這就是品牌在市場上存活的關鍵。

日本有家速食業者推出的杯麵，跟大家一樣都是以紙杯為包材，但細心的解決了燙手的問題，他們採用了複合材料的技術，把低密度泡棉的材料噴在紙杯上 (圖 6)，讓紙杯產生了一些厚度，泡棉中空的氣室正可阻隔一部份的熱度，手接觸的是凹凸不平整的泡棉體，而非直接碰觸到平滑的紙，因此手與包材的接觸面減少，燙手感相對降低 (圖 7)。讓消費者吃在嘴裡，捧在手裡，滿意在心裡，從此消費者就是你的了。

● 圖 5 保麗龍碗 (杯) 已全面禁用。

● 圖 6 紙杯上噴泡棉。

● 圖 7 杯上凹凸不平整的泡棉體。

這原理其實很簡單，大家都知道泡棉能保溫保冷，而泡棉材料開發的早也很成熟，更不用廠商去創意研發，只是這家企業站在消費者的位置來思考問題，而不是站在自己便於生產的角度在看包裝。像這類包裝結構的改變，在飲料罐上也有類似的案例。寒冷的冬天裡，想隨時隨地喝杯熱騰騰的咖啡，這個基本需求大家都有，當年在日本旅行時喝咖啡比喝果汁還便宜，街頭巷尾自動販賣機比垃圾桶還多，投幣掉下一瓶罐身有菱格紋的熱咖啡，喝時有點燙口但手拿馬口鐵罐竟然不燙（圖8右），或許是罐身上的菱格紋使手握時接觸面積變成點狀，導熱面積變少的原因，這家飲料廠商把產品開發的重點放在包材的改良上，而非在口味的推陳出新上。一般企業的產品開發，大多會從口味開始改，然而在成熟又同質化高的產品中，要突破現況或許得換個角度來思考。創新改變不一定會成功，但沒有改變就更沒有機會，現在在臺灣的貨架上，也可以看到很多菱格紋的罐裝飲料，有人起了頭後面就有人會玩出新把戲，現今的國際競爭氛圍裡，在產品開發的過程中，將設計師納入研發團隊，負責掌管機能美學的工作已是一個趨勢。

● 圖8罐身的凹凸菱格紋，設計的功能是防燙，還是增加鋁罐身的堅固度，就留給消費者自己去體驗。

為什麼透明玻璃有白色

白玉不是玻璃叫乳玻

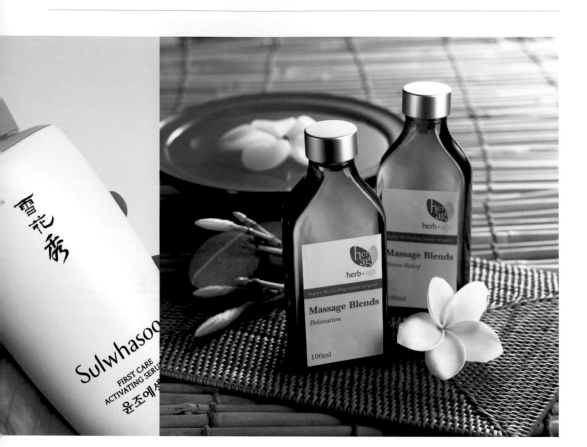

現在市面上看到的玻璃材質的瓶瓶罐罐大概不用特別介紹，玻璃材質的瓶型容器，它算是最穩定也最古老的一種容器(圖1)，使用的情形相當的廣泛，而使用後的環保處理問題相對性的困擾少，它的回收處理也很方便，但我們也常常看到一些有顏色的玻璃瓶，如棕褐色的或是一些墨綠色、深藍色...等等(圖2)，通常都是拿來做一些藥品藥劑的瓶子，為什麼要在玻璃瓶上加色呢？因為有些內容物需要阻絕光源，讓裡面的內容物能更穩定保存，一般飲料瓶如果用色玻璃瓶來做為包材，是考量與搭配或做為包裝的整體識別，比較少是為內容物品質穩定為考量。

● 圖 1 玻璃是最穩定及最古老的容器。

● 圖 2 深色玻璃讓內容物穩定。

另外我們也常常接觸到類似瓷器材質的白色玻璃瓶，看起來是白色！它像玻璃材質可是不叫玻璃，它叫「白玉」又稱為「乳玻」，代表就是茅臺酒瓶，如果茅臺酒用透明玻璃瓶裝就不像茅臺酒，這就是給消費者認知的包裝（圖 3），白玉除了當做包材外被應用的很廣泛，在早期透明燈罩怕太刺眼，就有人用乳玻的材料來做燈罩（圖 4），它投射出來的光源會很漂亮很柔和，而溫潤的質感被坊間一些化粧品所採用。白玉即是在製造玻璃瓶時，摻入高檔白料或高檔的白瓷料於玻璃原料配方中，而製造出的玻璃瓶，呈白色不透明狀，宛如白玉般的質感，一般適用於：香水瓶、膏霜瓶、乳霜瓶等。而這瓶酸奶瓶基本設計上是要用他們的品牌藍色（圖 5），如果採用透明玻璃瓶再去噴藍色的話，此時的藍色就會顯得不飽和，所以它就用乳玻先製成瓶再做後面噴藍色的工藝，這樣子的處理才能達到所要的品牌藍也能將內容物保鮮，一個包裝的設計中材料扮演很重要的角色，而這些微小的應用都影響一個包裝的成敗。

● 圖 3 茅臺酒白玉瓶。

● 圖 4 乳玻燈罩。

白玉雖有它的獨特質感，但缺點就是不透明，看不到裡面的內容物。

玻璃瓶要做半透明，這半透明就是所謂的磨砂玻璃。磨砂玻璃像家庭裝潢裡面的一些玻璃有透明亮面的跟半透霧面的，就像描圖紙一樣有半遮透性的效果，它是一種

在透明玻璃瓶上後加工處理的工藝效果，可透過幾種加工方式來達成，首先玻璃製造出來永遠都是透明亮面的，沒有玻璃原料是屬於霧面磨砂的，比方說你要的是全部都磨砂的質感，它得先吹出透明玻璃瓶再整支拿去後加工，就是將原本表面光滑的物體變得不光滑，使光照射在表面形成

● 圖 5 白玉瓶再噴色。

● 圖 6 磨砂效果。

漫反射狀的一道工序。讓玻璃變得不透明，化學中的磨砂處理是將玻璃，用金剛砂、矽砂、石榴粉等磨料，對其進行機械研磨或手動研磨，製成均勻粗糙的表面，俗稱「噴砂法」。也可以用氫氟酸溶液對玻璃等物體表面進行加工，所得的產品成為磨砂玻璃，俗稱「酸刺法」，還有如瓷器貼花紙再把它燒上去的「轉印法」，也可以用絲網印刷的方式印出磨砂效果，這些磨砂的效果只是在玻璃材質上做加工，它不限制玻璃本身的顏色 (圖 6)。

功能質感都要啊

比彩盒更高大尚的禮盒

手工濕裱盒加工小提示

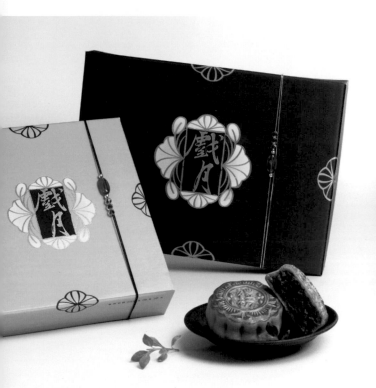

年節一到，大店小店連網路都在販售禮盒，每個都在比設計比材質比檔次比大小，而你在市面上看到的禮盒型式大致上分為兩種，一般採用大量化印刷再加工製成盒型，此量大較便宜的盒子叫做「彩盒」(圖1)，其缺點是較機械化而造型變化不大，通常都是矩型盒體在設計印刷上做一些質感的視覺表現，另一種是走高奢品路線的是精緻禮盒叫做「濕裱盒」又稱為「濕盒」，是常被高端禮品所廣泛使用的一種結構盒型體包裝，此濕裱盒的製造過程是先將設計所需的印刷裱紙或是一些配件備妥，再進行半手工組盒的加工，因採用濕漿糊塗刷於印好的裱紙上，再裱褙於底材上而得「濕裱盒」之名。由於被裱褙的材質不同，可採用「白膠」或「動物膠」又稱「水膠」來當裱褙劑(圖2)。

底材一般則是選用較粗糙的灰紙板、工業用厚卡或是廉價的馬糞紙板，有些擔心放久受潮變型改採飛機木片，做為底材被裱紙包覆，可視禮盒定價而去選用較經濟的基材。而盒型造型有多元的變化或是搭配其他材料來美化禮盒，更可做出有曲面造型的濕裱盒（曲面盒在製作時需先製作輔助模具來定型使紙盒乾燥成型）（圖3），其盒型展示效果也很好，在裱紙的選擇上可有更廣的選擇，除了純紙材外，各式加工紙、布料、人造皮料、塑料...等，都可拿來當作裱材。

● 圖1一般彩盒。

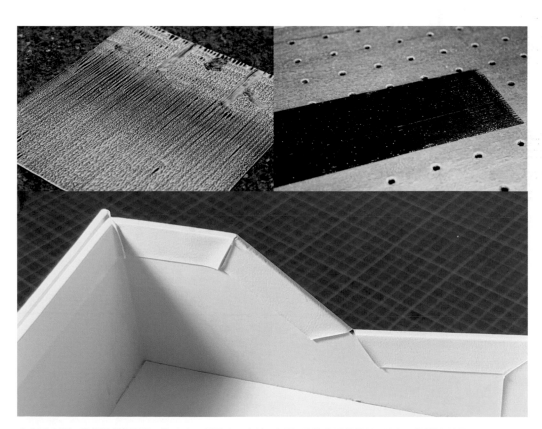

● 圖2白膠－黏性強但不易乾，適合上P紙及布、皮料，水膠－黏性較弱但易乾，適合一般模造紙類，上膠不當易翹邊。

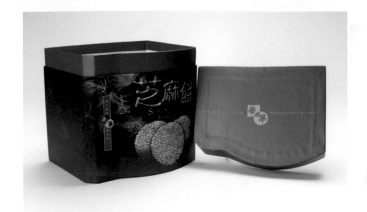

● 圖 3 曲面造型的硬式紙盒，在模具的加持下，已是常見的包裝。

目前市面上常見的錦盒就是濕裱盒的代表 (圖 4)，而精裝書的封面也多是濕裱盒的做法。濕裱盒所製成的禮盒，拿在手上就多了份厚重感，近年來因濕裱盒的使用量很大，廠商也推出各式各樣的精工小配件，來搭配各式各樣的需求 (圖 5)。

● 圖 4 錦盒的裱褙材質很多元。

● 圖 5 精裝書盒或禮品小物也常使用濕裱盒。

濕裱盒的製程是非常多工序的，導致成本也不低，只拿來做為較高檔的禮盒實在有點可惜，我們都知買禮盒或是送禮者，除了收禮時當下的尊寵感，其實在打開禮盒的過程中，這體驗是一般包裝所無法置入的設計手法，那是一種「儀式價值」的轉換，禮盒的設計其實不只是把內容物組合進去或是做一些視覺形式上的堆疊，那只能算是一個 Set 盒的設計。

這整個過程就是透過這「儀式感」來加分，我們從現在的一些禮盒來看，比較低價位禮盒它的包裝材料成本相對來的少，想要去做形式上的展演是比較困難，但有一些耐久材或是比較高價的禮盒，它的包裝材料成本高是可以發揮比較多一點，才能置入比較多的展演或是展開的儀式感，甚至於有些禮盒也有去做一些簡單的儀式 (圖 6)，當你打開的時候，可以增加一些愉悅跟有趣性，禮盒的儀式價值不單單只是材料或是結構特殊，注重的是在於開啟過程中，展演戲劇性及互動產生的一種設計手法，這手法我稱為「洋蔥式的打開感動法」。

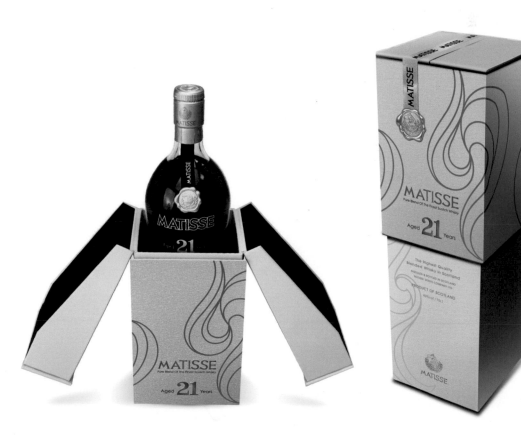

● 圖 6 洋蔥式的打開感動禮盒設計手法 (提案圖)。

前面介紹很多可以作為包裝的材料，但每種材料在研發之初，都有其主要的功能性，而設計者需選擇其特性並加以提升，才能創造出更多價值感，如此包裝才有意思。

iPhone 在包裝設計的環節裡，難度較高的是結構及材料部份，因為它牽連的技術層面較廣，除了基本的材料應用，還包含了立體的邏輯性，與異型材質之間的連結，與結構組合的技術性。這些互動的關連性，絕非設計師一人能獨立完成的，在歐美先進的專業包裝設計公司裡，就有專門的結構設計師之職，還會設有專業的材質材料檔案庫，隨時更新最先進的資訊，這才能有助於一套高規商品包裝的產生。

無論軟體或是硬體有多完善，這些都只是專業包裝設計的一部份，iPhone 的成功包裝案例，是因它的設計理念與品牌被消

費者認同並接受。常言道，戲法人人會變，各有巧妙不同。若將之套在設計上，也就是，設計人人會做，只是創意各有不同。一樣的戲法有人愛有人不愛，一樣的創意有人喜歡也有人不喜歡，那就要嚴謹的來探討之間的問題。若能在設計之初，即去體驗或去了解消費者的問題，進而去解決問題，創造出符合他們需求的東西，那才是設計者與消費者之間理念契合之處，也是設計師一生在追尋的東西。而不

是像變戲法一樣的虛幻，戲法雖精采，但秀完了節目也結束了。

設計者是要去面對並尋找出消費者的心靈價值，這樣才能在「理念」上被接受，這樣的包裝也才能一直站在舞台上。

10 例
印製與材質
關鍵解析

是什麼支撐人的言行舉止？是思想；是什麼讓人有源源不斷的收入？是賺錢的能力。如果思想和賺錢的能力讓你選擇其一，你會選擇哪個？好像挺難選的。設計也是一樣，重要的有兩點，一個是天生的好品味，另一個是後天的技術（各種設計軟體的處理技術及落地各種生產環節），讓你選其一，你該選哪個？

讓我們做個假設，假如你就是老天爺賞飯吃，有個好得不得了的品味，任何設計案在你腦袋裡都可以瞬間變成超棒水準的創意，但是偏偏手上功夫不行，缺乏印製知識，你的想法沒法從你的腦袋裡拿出來，你修不出像樣的圖片，排不了像樣的版式，你告訴我真的有絕妙的想法和天才般的創意，對不起，我們都看不到。

假設你的設計技巧好到飛起來，分分鐘就可以上天，任何設計只要你想得到的就一定可以做得出來，不但做得出來而且做得超級無敵棒，但是偏偏你的品味不行，你做出的東西總是被吐槽是爛貨，你總是用你絕妙的設計技巧為不及格的設計想法服務。你說你很棒，手上功夫特別行，對不起，我們不能為這樣的設計買單。

這就是我們常說的設計技術一回事，設計感的豐富與否是另一回事。有些人 Photoshop 玩得堪稱大師，修圖很屌，從頭開始設計出來卻慘不忍睹。這樣的人迫切需要一個好腦袋（好品味），品味滋生出美感，美感上不去做出來的設計只能是 low fashion，做設計總是要賺錢的嘛，也沒幾個人情操高到為興趣而做，這樣拿出來東西也只能得到一個 cheap 的回報，可能你辛辛苦苦地熬夜通宵就為了這一兩張稿子，但是你的回報也就只有這麼多了。sorry！

只要翻翻淘寶，裡面充斥著良莠不齊的商品，沒有美感沒有 sense，那家店的東西真不忍心再逛下去，但你要說人家沒有設計底，我第一個不答應，人家有經過設計的好嘛！？排版特別、盜圖特別精準、PS 特別到位、但就是不美不和諧。設計的或繁或簡都可以很美，但是首先不能亂，要有美感和主題，這些是需要一個好品味去支撐的。

其實做技術還是不難的，就拿 PS 來說常用工具色階調整，曲線調整，修補工具，選取工具，可選顏色，色相／保護度，剪切蒙版，最後神器畫筆工具，多練習練習這幾樣，

高大上的圖片處理都不是大問題，但技術終究是要為想法服務的，同樣的這些工具不同的人使用起來可就是天壤之別了。

好品味是天生俱來，好技術後天努力學成，怕的是我們只關注於追求所謂的主流設計美學，而忽略了設計產出後的印製落地的各種環節，創意人總自認是高尚的而不願彎下腰去工廠，捲起袖子一起為自己的創作做完美的打拼，我們別為了設計案通過而高興太早，後面的落地才是痛苦的開始，解決這痛苦最好的方法就是去正面對決，花時間去了解印製與材料之間的關係，學到了將會讓你的創意更豐富更精彩，記住，再也不要不去理解這些基本功，什麼事都丟給印刷掮客而草草了事。

設計不必太用力

各位設計師要不要用力去設計？常常看到一些比較年輕的或是想要展現個人的設計能力，作品感覺上就是很用力去做設計，這個用力做設計並沒有對錯，但我們從實際結果來看，消費者要去接收是商品要傳達的訊息，基本上要簡單且精準到位，這常在一件作品上要求「ONE SKETCH, ONE POINT」，其簡單的東西是不容易設計的，我們也常常看到坊間有些包裝，有人就在上面綁朵花或用麻布袋打個小結、貼張小貼紙，好像這些是最新最潮的手法，到底適不適合你的包裝？需不需要打凸、燙金呢？

所以我個人建議的是，把所有的內涵沈澱後，花點時間找到 Key Point，這個 Key Point 再去用一些可以被溝通的視覺元素來做傳達，而不是在上面地燙金燙銀打凸掛上緞帶...，將各式各樣的加工工藝通通加在一個設計上，這已經太過用力了，其實越簡單的設計越難，這也更能看出這一位設計者的經驗所在。

顏色不夠多，四色騙彩色

麥香奶茶的農夫哥變臉

我們所看到的印刷品雖然看似彩色，其實在設計手法上可以有全彩色版來表現，也可以用套色法來表現，其印刷成本高低是其次，而兩種色彩展現在設計品上有不一樣的質感，這兩種方式沒有好壞之分，就看設計師本身需要傳達的效果，而選用什麼樣的方式來印製，才會最好的效果，這些技法跟設計無關但懂這些技術的設計，作品總會讓人驚嘆！如果不懂這些就別跟我說：你是一個追求美的設計師，對嗎？

這款麥香奶茶的包材原本是採用利樂包，後來反應不錯才推出鐵罐裝（也適合直接加溫變熱飲），而設計之初就了解利樂包

的專屬印刷限制，創作時就依此限制做最好的表現，它是屬於套色版的製程，使用的是樹脂凸版的原理來印製，較無法表現細緻的全像彩色圖樣，設計手法就採用版畫樸拙的效果來因應凸版的特性。

提出幾種設計方案，都是依這樣條件下的表現，提案時要花些時間說明受限印刷條件的因素，才會如此的提案，不然突如其來的一堆反問：為什麼不用彩色表現...？沒有經驗的設計當場可能斷片幾秒才能回答吧。會議中突然又有人小小聲的笑說「麥香」（用台語發音就是嘸香，意思就是不會香）？七嘴八舌說奶茶嘸香幹嘛

賣，當時我只是美工小咖，只能握緊拳頭讓他們講到爽為止，還好拍案的人開口了：是麥仔香不是嘸香，我用崇拜英雄的眼光向他敬禮，我的救世主來了，沒有英雄的這句話今天大家可能看到的是「嘜香奶茶」、「泰香奶茶」、「珍香奶茶」或是「豪香奶茶」這個品牌了。一場很重大提案的會議上，最怕的就是為了要發言而發言的那位先生女仕，你說是不是。

沒有雨過怎能看到天邊的彩虹，在大家的鼓掌下包裝通過了，再來就打樣生產，印刷的表現是先印上土黃色底，再套印上咖啡色的插畫線條，因為套色版的印刷機器精度沒那麼好，就像做版畫一樣，淡色先印再印深色，在咖啡色的基礎上還要分出深淺層次，有些土黃色底色會挖掉變白，有些則是咖啡色直接壓印在土黃色上產生第三色，再加上調整印色順序，應用這樣的原理與變化，在白、黃、咖啡三色印製條件下印出此款包裝(圖1)，在不同的材料上，同樣的設計完稿就要不一樣(圖2)，看起來就是上世紀的設計老調風格，因為自己生出的小孩，現在偶爾我還會去架上找找買來回味那奶味，印刷精緻許多就是少了一些那個味兒(圖3)。

另一個套色案例是從一件現有的包裝，客戶為了 cost down 由彩色改為套色，原包裝設計是家大廣告公司做的，而客戶為了從彩色的高成本改為較低成本的套色包材(圖4)，如每 piece 如果能省個三五毛，一年下來剩下的比付設計費多更多，他們不會處理這類技術，找到我們來服務，設計費一毛沒少獲得客戶的尊重專業，不負使命更不藏私的把它處理好，光第一月省下的包材成本，客戶搞不好可以付很多次設計費了，這是雙贏的結果，在設計費上對設計師阿殺力，設計師會讓你賺更多。

約 1995 年左右有一次在廣州看到這個包裝，很高興立馬買下，因當時小店貨很雜，光線又不佳沒有看清楚，拿了就回飯店再喝，打開袋子，拉開開環要灌下口前，近看了看…我的大嬸呀！怎麼包裝上的農夫哥被換成小村姑(圖5)，其實這位抄襲者也真有才，在沒有電腦 ps 的時候跟本尊神似度破錶，有人說過：哪件偉大的作品沒被抄襲過…，我也就釋懷了。

● 圖1原套色版包裝本尊。

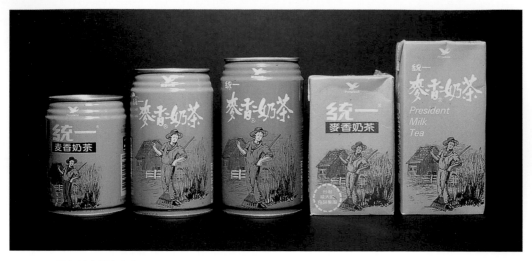

● 圖 2 不同包材上顏色很難一致。

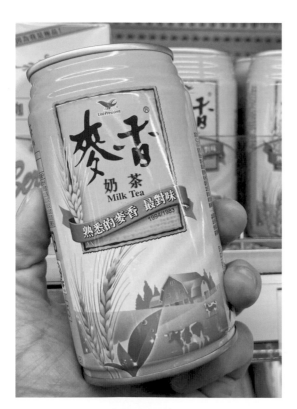

● 圖 3 站了一世代的農夫哥終於退休了，換年輕版沒有農夫的麥香奶茶。

● 圖 4 全彩色的包裝印象，轉換為套色版的包裝。

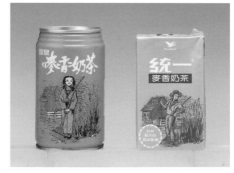

● 圖 5 小村姑來幫農夫哥種麥仔。

PART 02

都是小白惹的禍

軟袋就是印不白

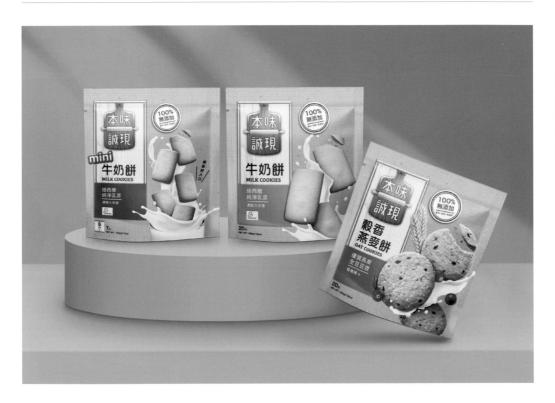

一件好的包裝要從圖稿變成上架的商品，其中能忠實完成原創精神是「完稿」這個的環節，一位資深經驗豐富的完稿人員，有時還能將你的作品加分而趨於更完美，一件好作品的產出不是靠印刷廠規模大小也不是採用進口最高級別的物料。這份完稿工作跟天份無關跟美學無關，它是一份講理性的工作，要能與後製的各種機器設備溝通，要懂得機器的數位語言，只要能駕馭機器就能順利產生，但往往這些無聊又沒有成就感的作業，設計師多半不想學不願碰，總是甩給印刷廠去自行解決，這也就算了，一旦出問題，設計師與印刷廠兩者之間就開始互推責任，其實創作者跟生產者是可以很愉快的溝通，錯誤都可以事前防範，並用科學的方法來解決，不用等出了問題時再來相煎何太急。

這個案例來談設計如何拆色，一個天馬行空的創意在電腦螢幕中要怎麼玩，隨意，但在完稿中就要務實的考慮到成本及機器設備的最佳展現與限制，當然還有時間，可以達成的方法百百種，有成本的考量，而時間往往跟成本是綁在一起的，因為印刷設備有它的最大寬容度，有的四色機、五色機、八色機、十色機...等，當然顏色多寡是關於成本的問題，但必須注意背後的隱性成本，如果為了省錢少一兩色，可是未來在眾多系列品上追求顏色的一致性時，也許要付出更多的成本或許會賠上自己的品牌形象，要看設計品上面的元素再決定採用什麼硬體製程，另一種狀況是看採購廠商的設備條件再來做完稿，不管如何，「拆色」環節是最重要的一項印前作業，拆色經驗豐富，可以達到設計完整度並優化，如果處理不當就是災難的開始。

食品業包裝上的食品、餅乾等的表現展示是很重要的元素，可口好吃感很重要，要無所不用其極的去強化它，因為要餅體很漂亮通常都要特別處理，又常常在品牌Logo、企業 CI 上顏色要追求一致，像這個包裝設計上面本身有大面積的底色，算來品牌、餅體及大面積底色，其有三個元素必須要都照顧到（圖1），大面積底色需要在不同系列口味的包裝上顏色一致性，再來餅乾商品內容顏色不同需要微調，所以它有三個互相衝突，且需要克服的地方，我建議在大面積底色及 Logo...等，就把它拆成獨立版（色）比較不會受系列延伸時所約束，或是以後包材再翻單再印刷時，會追不到之前的大底色或是為了照顧 Logo 的顏色一致性，發生顧此失彼的窘狀，在不同材質的包材上顏色的管控也是一樣高難度的問題（圖2）。

● 圖1 各包裝及系列包裝顏色都需均一化。

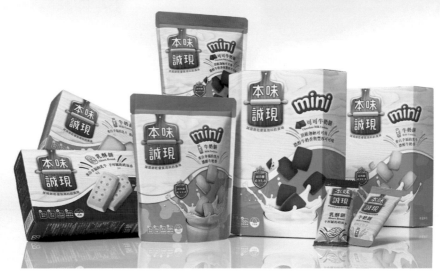

● 圖 2 不同材質的包材顏色的管控是高難度。

即使我們事先做了最專業的處理，從理論上也是除了這樣也別無他法，完稿後設計圖列印出來的色樣，拿來跟進廠上機打樣的色彩做比對，把它貼在白色的紙板上看效果質感，看起來很漂亮的上機樣就是未來生產大貨的參考樣 (圖 3)，可是與真正的成品上市是完全兩碼子事 (圖 4)，因為軟袋材料在印刷最後一層會印白墨也就是封白處理 (圖 5)，才能呈現正確的顏色，今天你再怎麼樣的封白，也沒辦法封到跟紙張一樣的白，因為它在顏色的顯色度會有一點點透透的，單獨看可以透到裡面的商品，這個是沒辦法避免的事，這是材料的問題，如果要追求跟設計一樣是可以，但要付出高成本是否值得？我們該知道很多廠商對於不同白有不同的要求跟印製標準，所以各廠商他們在做封白也不太一樣，所呈現出來的效果也不太一樣，這是理性的問題而不是個人感覺的問題！

● 圖 3 大貨的參考樣。

● 圖 4 上架陳列的位置，賣場的燈光是不可控的。

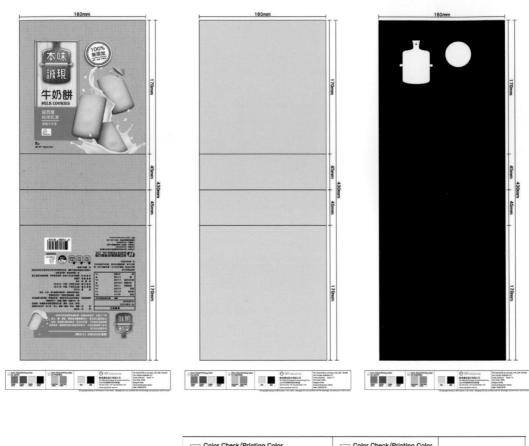

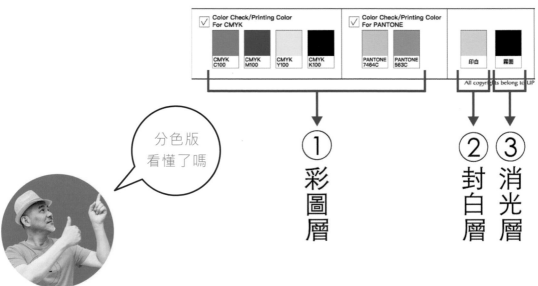

● 圖 5 完稿圖層 1- 彩圖層、2- 印白墨 (封白) 層、3- 正面消光層。

金屬材料上的色還真

難搞的鋁箔卡及鐵皮印刷

設計師喜新厭舊是常態，總喜歡選一些異材質來挑戰自己，鋁箔卡紙就是首選，尤其是當做包裝材料，它的質感很適合一些科技產品及生化科技的彩妝、保養品...等，原紙材因為上面裱褙一層鋁箔，看起來比較冷調，這種質感是其他紙類材質所沒有的特性，而在印刷色彩上面的對應問題，它非一般的傳統印刷方式及油墨，常會有一些新手設計踩到雷，因為對於白紙的設計應用很普遍，已沒有什麼新鮮感，所以很多人會嘗試去選鋁箔卡來表現一下，紙商也會開發各式各樣的鋁箔卡紙來滿足市場，鋁箔卡有兩種：一種是我們買坊間的現成鋁箔卡來印刷加工，另外一種是用鋁箔膜來貼合，現成鋁箔卡通常只有

銀色，而鋁箔膜貼成卡紙除了鋁箔膜還有很多質感可選，如雷射虹膜、雷射紋膜...等，而裱褙紙材厚薄彈性也比較大，像這份印刷雜誌封面就是用厚紙去貼膜成鋁箔卡紙，貼膜後勢必要把它還原成白色才可以開始印刷（圖 1），但它還原於白色也不是真正像白紙那麼乾淨或是好顯色，如果我們用手上的一般四色套印的色票本去核對，永遠不會找到你要的顏色，而我們如果用電子檔做設計稿給客戶看，用鋁箔卡紙去印製，完稿上沒有修正，成品跟你當初的設計稿會落差很大，所以就是要用屬於鋁箔卡紙的專用色票本來校色（圖 2），不然就 GG 了，因為它是用 UV 油墨去印，此項技術水很深慎入。

這本工具書的封面就是用一般的鋁箔卡，它呈現出來的反光色感是一般紙質無法達到的 (圖 3)，其實上面的黑色效果它印在鋁箔卡上面，右邊有先鋪白底再印黑跟左邊沒鋪白的黑，兩個色感上面差異就很大 (圖 4)，能駕馭鋁箔卡紙特性就能掌控多一個層次，讓設計人在用色上面更豐富，所以在鋁箔卡上鋪白是一個顯色的重要關鍵，如果我們可以掌握鋪白的百分比跟它的色感的呈現度，等於除了正常的四色印刷再加一個白色，而印後的加工又會有不一樣的效果 (圖 5)，讓你的設計更出彩！

● 圖 1 貼膜後還原白色才可印刷。　● 圖 2 鋁箔紙的專用色票本。

● 圖 3 鋁箔紙的特點是色彩反射強。

● 圖 4 同樣黑色可印出不一樣的質感。

● 圖 5 左邊只印刷，右邊上霧 P 的質感。

上一段我把鋁箔卡的印刷原理簡單敘述一下，讓大家心裡有個底，如果你平時不會接觸紙材，而是接觸鐵皮罐包材，只要是想搞點商品弄點什麼包裝的，多少一定會想到它，整個效果跟設計應用及印刷表現，都跟上面的鋁箔卡原理一樣，想玩點特別的總是要面對的。除了鐵皮不能選以外，其他印程都跟鋁箔卡紙一樣，在紙上面是印白，而在鐵皮上叫「白可丁」，他們稱為 White Coating 就是白色的塗佈層（圖6），是拿來在生鐵皮上面塗佈轉換變成白底再疊印色彩，直接在鐵皮上面印油墨就跟汽車烤漆質感很像，在鋁箔卡的白可選用透明墨，白可丁是不透明的，但是白色的白度可以決定偏米白(暖色系)或是偏青白(冷色系)，像這兩瓶鐵罐它的底色白度不一樣，呈現的質感就不一樣(圖7)。

● 圖6 打樣時左邊有白可丁，右邊直接印在鐵皮上。

有個貼心的提示，如要在金屬材料上表現「金色」的效果，不要用金色油墨來印，因為印好再經過高溫烘乾油墨會讓金色效果呈暗色金(圖8)，可在完稿時將印紋鏤空不印白可丁，再用黃色油墨壓印透過與馬口鐵皮疊色後，感覺上就像燙金的亮亮感(圖9)，如圖蓋子的套印法鏤空與鏤空的金色效果差很多。

● 圖7 兩罐所用的白可丁白度不一樣。

● 圖8 金色略呈暗。

● 圖9 燙金的亮亮感。

設計就愛在盒上亂挖洞

分辨彩盒的洞 P 及貼 P

一件作品除了圖文編排、材質及印刷工藝表現外，其實特殊的造型是最直觀有感的，在平面設計品上軋型、挖洞搞結構，這些是較常見的設計手法，而很多包裝彩盒上面為了展現內容物，常常在設計時把彩盒挖洞也一起併入創意思考，來增加產品的曝光度，這個挖洞後要做一些後加工來保護內容物及紙張結構，或是利用上面的遮洞材料做一些設計與下面圖文做互動

增加有趣性（圖1），不然挖洞就挖的毫無意義，因為隨便挖洞（軋型）會影響結構面，尤其是包裝彩盒更是要小心處理，通常會在挖洞處「上 P」或是「貼 P」兩種方式來保固盒型強化功能，如果採用一些比較好且厚的紙張或是較高檔的產品也許他們就不上 P 以保整體質感（圖2），終究在盒貼上一層塑料 P 給人的感覺就是很cheap。

● 圖1 用色遮的效果在封面挖洞與裡面的卡互動。

● 圖 2 挖洞後不上 P。

彩盒挖洞裏面貼一張 P 就像窗戶開窗一樣，就是借用裡面的設計呈現一體化，又可增加在貨架上面的耐髒度（圖 3），一般紙品都不耐髒，所以架上彩盒多多少少都會加工以延長在架上長期的陳列。關於上 P 或貼 P 其實消費者從外觀看不易分辨，它在印刷後有兩種加工方式，一種是先印刷好彩圖，先去軋掉你要的那些洞洞再去掉那些腳料，再將整張大紙拿去在正面上一層 P 膜，上完 P 膜將整張大紙拿去再軋出一個一個的盒型，所以彩盒比較薄較

不會摸到洞洞的窗口，建議上 P 盡量用亮面 P 膜，亮面看起來就像透明窗（圖 4），另一種是將印刷好彩圖的大紙，軋出一個一個的盒型包含洞洞，再將背面貼上透明 PVC 片，有用機器自動或人工去貼透明片，把這個窗戶洞洞堵起來（圖 5），其視創意所需可以採用霧面材料或是有色 P膜，現在也有很多上 P 是用雷射膜紋路材質，而如何在已印刷好的大張紙上挖洞，在印刷後加工稱為「軋刀模」，同時可以將摺線、撕裂線一併處理（圖 6）。

● 圖 3 增加在貨架上面的耐髒度。

● 圖 4 「上 P 式彩盒」不會摸到洞洞的窗口。

● 圖 5 「貼 P 式彩盒」貼 P 膜較易脫落

● 圖 6 軋刀模的刀版，紅線代表 - 軋線、黃線代表 - 摺線、藍線代表 - 撕裂線。

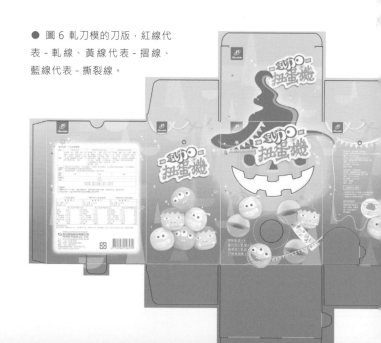

菜鳥設計被騙色

用四色換一色虧很大

在設計概念討論之後，下一步是要用電腦
來精繪色稿，過程中需不斷來回地盯著電
腦螢幕中的各項細節，而在顏色上是最難
表達清楚的，所謂「再紅一點」？到底要
多紅，這麼細節的溝通，就必須靠工具來
輔助，才能將主觀的色彩達到客觀共識。
在數位提案的流程中，設計必須模擬出客
戶要的顏色，並再確認列印色稿無誤後，
再製作印刷用的精密數位完稿。因印製的
材料不同（圖1），完稿的方式也不同，這
又是另一個技術問題，客戶能懂最好，不
懂是應該的，他們要的是結果，設計調整
出來的簽認色稿，是不能直接給印刷廠
的，因為印表機及印刷機的數位解碼是不
一樣的，色稿簽認前的工作很繁複，有時

為了一個顏色調試了很久，最後是不能給
印刷廠，說做白工也不盡然，這是求好的
必經過程。

很多設計成果到最後，好壞會決定在一些
設計師以為不重要的細節上。很多時候我
們會依賴螢幕呈現的顏色，以為是視覺效
果，所見即所得的，其實不然。螢幕所呈
現的是 RGB 光學效果（加色混合原理），
而印刷品是 CMYK 色料效果（減色混合原
理），兩者所呈現出來的色彩一定會有很
大的差距，尤其在灰階調的表現更是難以
控制，一個是連續接調（Contones）、一
個是網點接調（Bitmap），在灰色階調上的
黑字或反白字，在印刷前後看起來很不一

樣，要在看打樣時校正，就善用合適的工具來幫助我們的肉眼吧！另外在色感上影響最大的就亮面與霧面的色彩，為了擬真你所選的亮、霧材質，可以在打樣稿上自己貼膠帶看效果（圖2），它跟正式生產的原理是一樣的，亮面貼透明膠帶、霧面就貼 3M 隱形膠帶。

● 圖1同樣的顏色在不同材質上顯色都不一樣。

● 圖2貼上塑明膠帶像上局部光的效果。

以上說了那麼多的自我校色小技巧，為了也是給大家一個基本觀念，因為我們事前做這些專業動作，一來為自己的作品負責，二來是協助下游廠商能快速精確的量產，這些都是商業設計工作上的基本職能，沒有誰該做不該做的問題，如果印前工作我們做到位，才有資格去要求你的協力廠，他們也才能感受到你的專業及誠意，一起把事做好，因為很多生產品質是掌握在協力廠商的人身上，短時間你跟你的客戶是看不出來的，到頭來對誰也沒好處，比方說：印刷機的速度在印刷品日後會影響褪色的相互關係...等，很多陷阱你是防不勝防，奉勸設計師們很多事情要自己學會，才有能力維護自己的好作品也為客戶把把關。

自己該做的到位後再來就依他們提供的打樣，跟印刷廠做一個協調準備量產，常常會聽到有人的印刷品顏色被偷紙、偷色，因為在大量的包材採購過程當中，成本固然很重要，但成本絕對會影響到品質，在商言商賠錢生意誰做，偷紙也許是偷薄或是用不同等級的紙代替（圖3），這些都比較能找方法來處理是非，可是偷色這就很難去追了，廠商所採用的油墨品質好壞價差很大，還有你的設計是特別色而被改以四色套矇騙，後加工的材料也千奇百怪...

等，一些你想不到的可能性發生都不意外，其實這都是個硬傷，印刷生產整個流程中有太多環節轉不同的加工廠，你沒有能力去掌控，設計師唯可在中間做到良善的溝通跟協調，減少中間很多錯誤的發生(圖4)。

設計與印刷廠不是敵人是夥伴，常常聽到印刷廠在靠北設計師，而設計師也在靠北印刷廠，其實這些都是沒事先做好溝通協調，而產生不必要的困擾，各司其職彼此尊重專業，才能愉快產出好的作品，這也是客戶樂見的成果。

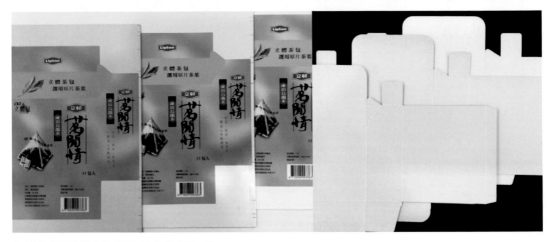

● 圖 3 不同的紙顯色都不一樣紙價也不一樣。

● 圖 4 同一本書不同印刷廠三刷，紙質厚度及顏色都不一樣。

色票也會有色差

色票工具一本不是萬力

一般設計公司基本會配備一本 Pantone 色票，但是每一年的色票版本不同，會推出新色搭配新編碼，有時明明在電腦內可以選到的色票號碼，卻找不到色票本裡的那一張色票，或是印刷廠找不到色票，原因在此。還有一種狀況更難提防，某個相同的色票號碼在 2015 年的版本與 2000 年的版本，可能根本就不是同一個顏色，還有正常的情況下色票本放久了，也會自然的與空氣氧化而慢慢褪色或色變。所以翻開色票本第一頁，先去查看是哪一年的版本，以免產生這種雙方都有理說不清的現象。

在一般的平面印刷上，使用特別色是很常有的事。在印刷廠處理印件上的特別色，

有以下幾種方式：如果印量很大且定期需要印製，通常會由油墨供應商為此特別色調製所需特別色，例如是使用 Pantone 色號，可找 Pantone 油墨商調製；如果印量少，通常就靠印刷師傅來調色，其準確度只能依賴師傅的經驗了。另外要特別注意所選的特別色票是亮面銅版紙 (Coated) 或是霧面模造紙 (Uncoated)，不能拿銅版紙的色票來要求印在模造紙類上的顯色效果，反之亦是。另外，即使印件打樣上的特別色顯色精准，而後加工上亮 P 或霧 P 時，顏色也會產生色偏。

為什麼在此要提出這種小事，其實很多設計師在工作遇到最多的鳥事，都是為色傷

感情，很多創意或是設計方向、定位...等，這些都是主觀且抽象的，彼此溝通說服多少會得到共識，誰對誰錯沒有工具可以衡量，只能憑經驗來檢視，然而色彩是很客觀的可視化，彼此有爭執時可用色票本工具來比對，盡管如此，但是甲乙雙方還是會有矛盾發生，原因就如上面所說的，大家手上的色票版本不同 (圖1)，及沒有講清楚是亮面或是霧面的色號 (圖2)，還有一個常發生的誤區，就是沒有考慮到印刷事後加工，如上亮 P 或霧 P 時的顏色改變，以上種種瑣碎小事處理不好是很煩心的。

● 圖 1 不同年代發行的版本會色差。

● 圖 2 亮面紙或霧面紙也會有色差。

● 圖 3 色彩導表內行的看門道外行的看熱鬧。

在校色時如何求其準色度，可以看印刷件的紙邊的色 Bar，在打樣件上面都會看到紙邊有一些預留的色 Bar，這個色 Bar 的功能是要讓我們看製版的精準度跟套印精準度，以及油墨色的準確度，這條色 Bar 上面其實有很多資訊可以讓我們從裡面去解構，有些正式上機大量印製時不見得會留下色 Bar，如果沒時間親自到印刷廠看上機，上面說的顏色濃度色準度，都可在此 Bar 上事先 Check 一翻，而這也是看打樣的目的，最不能接受的是，打樣只是看個感覺以後上機會調準，現在先看看字有沒有錯...，那校對文字正確與否給客戶相關人員核對就好，何必送來給設計看，莫名奇妙 (圖3)。

設計遇到玻璃瓶還能怎樣玩

玻璃瓶上的幾種加工藝法

玻璃瓶的生產流程如下，在瓶型設計確定後首先需要開模具來製瓶，玻璃原料以石英砂為主，加上其他輔料在高溫下溶化成液態，然後注入模具，冷卻、切口、回火，就形成玻璃瓶。玻璃瓶的成型按照製作方法可以分為人工吹製、機械吹製和擠壓成型三種。玻璃瓶按照成分可分為以下幾種：鈉玻璃、鉛玻璃、硼矽玻璃。玻璃瓶具有高度的透明性及抗腐蝕性，與大多數化學品接觸都不會發生材料性質的變化，製造工藝簡便，造型自由多變，硬度大，耐熱、潔淨、易清理，並具有可反覆使用等特點。

玻璃瓶作為包裝材料，主要用於食品、油、酒類、飲料、調味品、化妝品以及液態化工產品...等液態或半凝體上易貯存保品質，用途非常廣泛。但玻璃瓶也有它的缺點，如重量重、運輸儲存成本較高、不耐衝擊。

玻璃瓶造型繁多，從圓形、方形、到異形與帶柄瓶，從無色透明到琥珀色、綠色、藍色、黑色的遮光瓶以及不透明的乳玻瓶...等不勝枚舉。就製造加工來說，玻璃瓶一般分為模製瓶（使用模型來製瓶）和管製瓶（用玻璃管來製瓶）兩大類。模製瓶又分為

大口瓶（瓶口直徑在 30mm 以上）和小口瓶兩類。前者用於盛裝粉狀、塊狀和膏狀物品，坊間稱成醬瓜瓶（圖 1），後者用於盛裝液體（圖 2）。按瓶口形式分為軟木塞瓶口、螺紋瓶口、冠蓋瓶口、滾壓瓶口、磨砂瓶口...等。按使用情況分為使用一次即廢棄不用的「一次瓶」和可多次周轉使用的「回收瓶」。

● 圖 1 寬口瓶又稱為醬瓜瓶。

● 圖 2 小口徑瓶一般為 28mm 為國際規格。

玻璃瓶上面的後加工工藝部份，因為它的製程是先成型後加工法，所以除了玻璃瓶身可事先做顏色上的染色，一般先成型後加工都會受到一些技術或材料上的限制，設計師需多少了解這些知識以免想的到做不到，透明瓶再去做霧化的效果是很一般的設計表現（圖 3），而在商業包裝上面的一些標誌或是品牌商需要放上去的一些訊息，有幾種方法可以採用，現在最多可能是屬於貼紙式，因為它為了平行的貼於瓶身，貼紙可以選擇不透明跟透明兩種材質（圖 4），再來就是直接把訊息印刷於瓶身上面，另外因玻璃瓶的造型比較多元，可塑性造型相對豐富，為了配合造型瓶可用收縮膜做全包式的設計（圖 5），如果要更高大上的質感，最好不要印也不要貼，直接在瓶子上面做一些凹凸紋路，把品牌做一些立體紋的處理就好。

● 圖 3 霧化磨砂效果。

● 圖 4 配合瓶身造型的貼紙。

● 圖 5 全包式的收縮膜。

玻璃瓶上不能燙金銀，金銀色的效果是用花紙燒的方式燒上去的，還有像磨砂毛玻璃的效果可以用絲網印的方法，它可以印很細的線條跟文字（圖6）。植絨印花是將纖維粉末（由廢纖維通過磨碎或切斷得到的短纖維，長度一般為0.3~0.5釐米）垂直固定於塗有膠粘劑的物體或承印物表面上，獲得平絨織物樣印刷品的一種工藝方法，植絨的顏色可以染色，也可以選擇植絨的厚度（圖7）。

● 圖 6 絲網印可以印出細線跟文字。

● 圖 7 瓶身植絨效果。

而為了能在玻璃瓶上套印多色（圖8），會在瓶底做一些凹洞，以利後加工的工序，因各種特殊造型的瓶身，在後加工上需用不同的方式來完成；如用收縮膜包覆瓶身，因為無方向性的限制，因此不需要定位處理。

有些則是用曲面印刷的方式直接印在瓶身上，此時就需要在玻璃瓶的底部加上定位點（圖9），以提高套印的精準度，而有些是用貼瓶標的方式，並視貼標機之定位設備，有些定位點則在瓶身下方（圖10）。

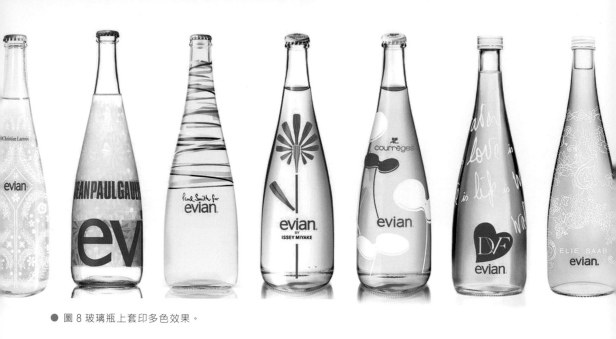

● 圖 8 玻璃瓶上套印多色效果。

● 圖 9 瓶底的定位點。

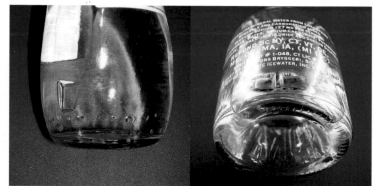

● 圖 10 瓶身下方的定位點。

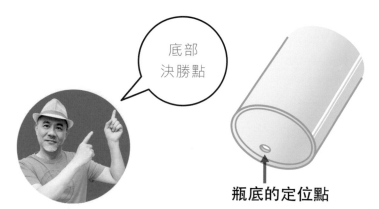

底部
決勝點

瓶底的定位點　　　　瓶身上的定位點

包裝上的盲腸症

電眼條碼看似不重要但其實很重要

美國，專業的完稿師必須考取執照，完稿師的薪資甚至可能比設計師還高。在國外，完稿這份工作都是委由資深的製管人員來執行，也有專業的完稿公司來為設計師服務，畢竟完稿是一項專業又繁瑣的工作職技，完稿的英文為 final artwork 可見其設計完成最後的重要性。完稿很重要。但是，位居設計工作的最底層，大咖設計都不想委身去搞懂它；有些高級設計師不願做、不願學習，往往交給助理或印刷廠去完成。如果高級設計師都不太了解完稿的職技，隨意交給助理或委由他人去執行，如何確保達到預期的效果？

舉例來說，一個再完美的包裝設計在完稿時沒人在乎的小小電眼位置，當它在產品量產自動化的過程中，電眼扮演很重要的功能，在包裝上像盲腸不需要特別設計，但絕對不能忽視。電眼跟封裝有關，封裝跟設計師有關，所以不明白封裝成型的包裝，就無法精準地把商品訊息在包裝上好好設計到位。電眼因為在自動化封裝的過程都需要依賴它，才能順利量產，而自動化封裝型式大致上分為：背封、三邊封、四邊封及造型封，每種包裝形狀不一，有的可以設計二方或四方連續圖樣，有的只能單包獨立設計圖樣。這些客觀條件會影響主觀設計，也因此我常呼籲：先做對，再做好。設計前需先去瞭解一下它的封裝原理才能交出正確的完稿，才不會讓包裝因封裝不當而穿幫，或是一些封裝裁邊後色彩跑出來所謂出血的問題。

軟袋在包裝中算是被用最普遍使用的包材，它適合乾濕類的商品，而在封裝設備上也很經濟，它的封裝型式可自動可手工，如自動封裝它包材的供應是整捆的，用整捆於填充內容物後再封邊，而因填充物不同會有幾種封口型式，目前因機器形態大概有幾種包裝型式：一種是屬於背封式的包裝型式，我們一般又稱為「枕頭包」就是軟袋中間先封好，物料放進去後封刀再由兩邊加熱再切成單包，像這些都屬於背封式的一種（圖1），另一種是屬於三邊封它展開完稿型式不一樣，是內容物放入後將包材對摺再封三邊（圖2），封口要留上下左右可依設計的畫面需求而自定，當然它有一些切口及電眼的位置是要注意的，再來還有一種是四邊封，最常見的就是番茄醬包及面膜了，這種四邊封的型式因為它整個四邊都是封口，所以它的設計要素或是一些重要的訊息當然不要離封邊太近以免被軋掉，這個四邊封是在邊角做一些設計造型的四邊型式（圖3），近年來包裝設計越來越有趣，有人開始去玩一些造型或是一些異型的包材。而軟袋包材也可以像這種異型的封邊方式大概都屬於全包式（圖4），為了造型它需要先做一個刀模單個軟袋製成後，封邊時順便軋出造型而事先預留置入口，再填充後封住置入口，上面所提的封邊應用每款在設計及完稿上，都要注意它的視覺訊息跟電眼之間的相對關係，各位設計師記得要工作前先搞清楚封裝機器的特性再下手，以免踩到雷。

● 圖1背封式的包裝型式，又稱為「枕頭包」。

● 圖2 三邊封的包裝型式。

● 圖3 四邊封的包裝型式。

● 圖4 三邊封的包裝型式。

電眼的對位、大小很重要，尤其在枕頭包的封裝時，又因充填的機器設備不同，分為「尾出」或「頭出」的兩種封裝設備不同，完稿時圖文的方向就要不同，頭出的封裝設備，完稿方向需倒置（圖5），漸層與電眼的應用有很多地雷，柔版印刷在網點的漸層順暢度有一定的技術限制，這案例正面漸層不太順（圖6），而背面為了電

眼突然跑出白色塊（圖7），這電眼也許是包材工廠自己應需要而加，一個為了設計美做漸層，一個為了生產順利加了白色塊，為什麼不能事先溝通一下？為什麼設計不事先考慮電眼的位置？只因為懂設計的不懂技術，懂技術的不在乎美學。早知如此，當初何必做漸層的設計？

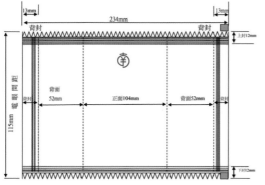
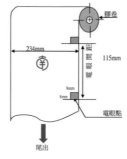

包裝設備：立式包裝機
膠卷規格：材質：PET12/PE13/MPET12/PE13/CPP20
寬度：234mm
電眼間距：115mm
包裝方式：尾出PILLOW包

● 圖6柔版印刷的漸層順暢度有一定的技術限制。

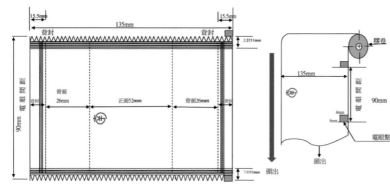

包裝設備：SIG包裝機
膠卷規格：材質：PET12//VmCPP25
寬度：135mm
電眼間距：90mm
包裝方式：頭出PILLOW包
注意事項：1.產品厚度約8mm，注意版面偏移問題切勿滿版設計
　　　　　2.考量切位段落修正偏差問題。

● 圖5「尾出」或「頭出」的完稿方向不同。

● 圖7突出的白色塊。

看的到摸不到的標籤

一勞永逸的瓶標模內貼

一般塑料成型容器上面的印刷，除了絲網印，再來就是貼貼紙。現在應用很廣泛的另一種標貼印刷材料叫「模內貼」。

傳統塑料成型類的包裝瓶在成型之後，上面必須要做一些設計或品牌的印製，而收縮膜的使用既方便又經濟但感覺較廉價，要不然就用貼紙即較高成本的絲網印，而模內貼的材料雖然看起來也跟貼紙很像，事實上你在瓶身摳它的時候，這張膜是不會被摳下來或摳動的，牢牢的與塑料容器成為一體，為什麼有這樣模內貼的工藝呢？因為傳統清潔洗劑類產品，它腐蝕性需要很強才能達到產品特性，尤其是廚房衛浴洗淨類的腐蝕性更強，用完後產品液體會慢慢流下來，流過標貼上的顏色會被腐蝕到褪色，雖然產品洗淨強但消費者看到包裝上的褪色痕跡難免會很擔心：產品清潔力這麼強對皮膚、對環境會不會造成傷害的疑慮，其實它只是標貼上面的顏色被

腐蝕掉或是被清洗掉；還有紙貼不平或是起氣泡的問題存在，算是產品的賣像不好，讓消費者產生不良的觀感，多少會影響品牌的心理價值 (圖 1)。

模內貼的製程正好可以解決這個問題，在塑料中空成型或壓出中空成型之成型過程中，將塑膠原料於料管中加熱熔融之後由螺桿壓出，經過模頭製成如管狀之料胚，然後將仍為高溫軟質液態之塑料胚置於模具中，經由吹氣、冷卻然後脫模，完成整個製程，將事前印刷好之標籤 (圖 2) 與型胚一併置於模具中，使標籤與瓶子熔融在一起此法稱為模內貼法又稱 in mold(圖 3)。成型完成之後，瓶子已經貼標完成，不需再二次加工或印製，同樣是美觀及經濟兼具的生產方式。中空成型最常見的產品就是日常生活中常見的瓶瓶罐罐，像是洗髮精瓶、清潔劑瓶、洗衣精桶、飲料瓶、飲料杯...等多樣產品。當然除了小型的容器，中空成型也有大至數十公升的水桶、水缸...等產品。常用材料：PE、PP、PETG、PVC...等。

● 圖 1 洗淨產品常用模內貼標。

● 圖 2 in mold 法的模內貼標。

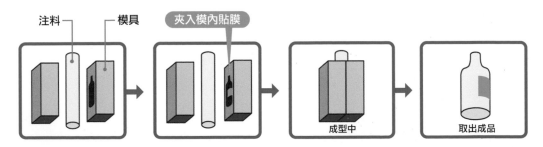

● 圖 3 採用模內貼標法製成的塑料瓶，標貼與瓶子一體成型。

模內貼在包裝成品上可以隱約看出這張塑料的外型，誤以為貼了一張貼紙，但實際上卻撕不掉，也不太容易因為沾滴了內裝料體的化學反應而變色，而一般套收縮膜的瓶子在回收時其實是要將收縮膜撕下，才能丟入分類筒內，因為兩者塑料材質不同，消費者通常都忽略這部份，而使用模內貼的塑料瓶可以全回收 (圖 4)，近年也受冷飲杯使用 (圖 5)，因為它印刷精美質感也較高級而更環保。模內貼的範圍可以稍稍覆蓋具有弧度的表面，但如果過於球狀體，模內貼的工藝依舊無法勝任 (圖 6)。

● 圖 4 模內貼標與瓶身材料一致好回收。

● 圖 5 高檔的冷飲杯。

● 圖 6 模內貼標可置於有弧度的表面。

好色就是表裡不一

裡刷與表刷的印刷層

Lesson 3

印製與材質關鍵解析

目前可作為軟性包裝的材料很多種，依實際包裝效果的需要，可選擇透明或不透明的塑料，因此就會延伸出所選用的塑料是採「表刷」或是「裡刷」的印製方法。表刷，顧名思義是由表面（正面）印刷，如一般紙材一樣由正面印刷，圖文就呈正像圖；若所選擇的材質屬於不透明的塑料，

就需用表刷的方式來印製（圖1），而通常不透明的塑膜都採膠合為多。例如可口可樂大罐裝的瓶標，用的是貼紙而不是收縮膜（圖2）。這種碳酸飲料不能用收縮膜，收縮時的壓力容易與瓶內氣體壓力產生氣爆，所以設計師在選用材質時要特別注意。

● 圖 1 不透明軟袋通常採用表刷。

● 圖 2 表刷的色感比較沒有光澤反射較木訥些。

如所選用的材質屬於透明的塑料，那就需要以裡刷的方式來印製，即是在透明塑膜上先印所需的圖文，此時所有的圖文都是反像圖樣，待圖文印好後再於上面鋪印白色墨，把圖文全覆蓋住 (圖 3)。像我們表刷是從深色印到淺色，可是這個印刷的工序就會反過來，當然也可視設計稿的需要，採部分不鋪印白色墨而產生塑膜的透明感，增加設計質感及層次感 (圖 4)。通常裡刷的收縮膜，其視覺效果較佳，因表刷的墨層會因濃薄產生光澤不順感，在賣場的展示性會較差；而採裡刷的收膜縮，其正面都是光澤均順的塑膜表面，在賣場的展架上受光均勻，視覺效果及光亮質感均較好 (圖 5)。

● 圖 3 裡刷的視覺效果從正面看比較光亮，背面因印墨及鋪白則較霧。

● 圖 4 利用不印白墨的透明感與商品產生整體感。

● 圖 5 受光均勻視覺效果及光亮質感均較好。

另外，這地方要注意一下，如果被收縮的內容物如果顏色比較深，即使你再做一道封白的話，它也沒辦法像紙張一樣不透明，包裝上顏色鮮艷，會被你的內容物干擾或顏色會被弄得比較淡化或是暗化，這個時候在用色或設計上面，你要知道你內容物的情況，要做一些設計或是用色上面的變更或是應變，另外在表面質感上可以做消光處理 (圖 6)。表刷是用柔凸版，裡刷是用凹版，在這裡可以大致再說兩種版式的不同之處，凸版印刷網線比較粗，凹版的網線比較細，而表刷可以用金屬油墨印刷來增加質感 (圖 7)。

● 圖 6 表面質感做消光處理。

● 圖 7 表刷可以印金色來增加質感。

5 組
模具概念到
實品呈現

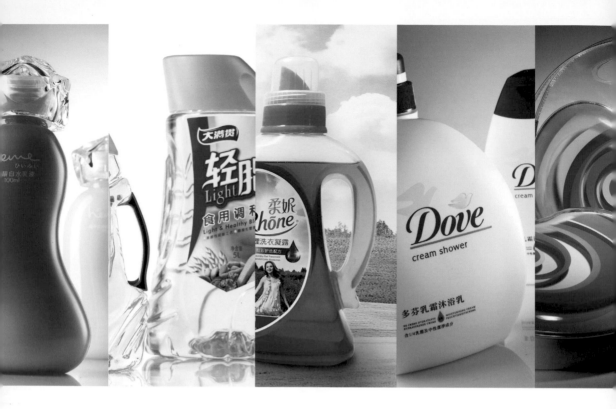

平面設計，以美學素養解決科學問題？

工業設計，以美學為前提？還是人因工程為主？

容器設計是美學還是人因工程？

真正打動你的到底是什麼因素？

設計的本質是以美學素養解決科學問題，設計是科學化的工程，一為商業設計師的責任在於解決問題，差別只是不同的時代需要解決不同的問題。在二、三十年前，當時要去解決的問題是，如何把好商品透過設計手法推銷出去；現今的時代，設計的重點除了「揚善」，還得透過設計手法「隱惡」，比如引起食安問題的產品包裝，就必須靠設計手法掩飾或轉移問題焦點，現在連物流包裝也都是設計師該關注的重點了。包裝設計，這四個字聽起來挺任重道遠。不是嗎？

既然是設計師，就會談到美學素養，常有人將設計與藝術混淆，在此把話說白了，商業設計毫無藝術價值可言，僅是用設計師的專業知識，去傳達一件商業訊息，不是一件藝

術品，若當成藝術品來經營，很難達成商業效益。商品包裝講的是模組化與延續性。在現實銷售管道上，一定有條件限制，一個包裝設計師必須去解決這些商業現實問題。商業注重邏輯推演與解決方法，藝術性講求的是獨特風格或自我想法，甚至不需解決問題，而是製造議題。如果欲將商業包裝跟藝術性掛鉤在一起，也不是不行，但目前似乎尚未有成功案例。

既然是商業設計，即牽涉到甲乙雙方的商業合作。與客戶之間對於方案的分歧點也不是沒有，我們會做出職業道德上的專業建議與分析評估，但如何做決定，還是必須讓甲方做最後的決策。商業設計沒有捨不捨棄的問題，而是甲乙雙方要去尋求共識，方案才能達成目的。一件包裝的成功，不完全是設計師的功勞；一件包裝作品的失敗，甲方往往要負較大的責任。

在與客戶溝通的過程當中，很重要的是，到底是「說服」？還是「收服」？能遇到尊重創意、信任專業的客戶，是創意人的一大幸福。在彼此互相尊重的工作交流中，創意人極其願意全心投入力、絞盡腦汁為客戶爭取市場利益，共同創造商業上的成功，此為「收服」。談到「說服」則有比腕力的較量意味，說到底，這樣的情況大致是遇到堅持己見的客戶，設計師要想辦法將好的創意概念，傳達給客戶理解，引導客戶 (其實是試圖扭轉對方的固執己見) 走到正確的方向。這種角力的過程極為辛苦，說服不代表永遠信服，只能等客戶實際獲得商業利益的時候，才能將「說服」轉變為「收服」。

從創意到設計落實，的確有難解的習題，那就是：客戶以成本制約生產品質、客戶不以消費者角度來審視包裝。這兩點應該是很多設計師常遇到的問題。

商業
說了算

Lesson 4

5 組模具概念到實品呈現

185

沒見過無厘頭的模具圖

heme 晶冰造型瓶蓋

新觀念及年輕品牌的興起，大部分的焦點其實是放在，要讓使用者看起來更亮眼的心理需求

經 KOL 的加持及催化下，市面上開架式保養品品牌越來越多，尤其在個人商店內，靠壁式的落地陳列已經是開架式品牌的專屬空間，甚至連超商都已變成保養品的戰場。有些開架式保養品的品牌跟百貨公司內的專櫃品牌源自同一企業，例如個人商店內的 L'oreal 與百貨專櫃品牌 Lancome、Shu uemura、Biotherm 同屬於法國萊雅集團旗下的十七個國際知名品牌之列，是全球最大的化妝保養品集團。企業之所以開發價位不同的品牌，是為了吸引市場各類型的消費者，增加市場佔有率；因此，許多較成熟、屬中高年齡層的品牌也開始著重年輕品牌的開發。以

前消費者被教育「25 歲後開始保養」的觀念，現在已漸漸被「從年輕開始保養」的概念所取代。然而這些新觀念及年輕品牌的興起，除了符合年輕人膚質的生理需求，大部分的焦點其實是放在讓使用者看起來更亮眼的心理需求。

華研國際音樂關係企業之喜蜜國際推出的 heme 品牌，最初上市時採用的是公模瓶，據說當時也是找了臺灣相當知名的包裝大師來操刀 (圖 1)，不過銷售成績卻相當慘澹，草草上市後又下臺一鞠躬，經內部討論後決定設計瓶型後重新上市。集團對此市場持有一定的觀察及敏銳度，在 2003 年即開始針對 15-24 歲的年輕族群規劃符合該年齡層的保養品牌，在規劃之前也針對此族群做了深入研究，有一份完整的消費者輪廓 (Consumer Profile)，並於 2003 年 7 月份開始與歐普共同合作進行此一品牌的整體包裝規劃工程。該品牌即是 2005 年 1 月 25 日正式上市，由同為集團內的華研唱片偶像團體 S.H.E. 代言的 heme 年輕保養品牌，其包裝的可愛造型加上 S.H.E. 的偶像魅力，一上市旋即造成一股熱銷 (圖 2)。

● 圖 1 Before 採用現成公版瓶。

● 圖 2 話題追風的 SHE 偶像團體，演活了 heme 的商品特性。

heme 的品牌主張是——聰明保養小教主，讓年輕消費族群以簡單有效的保養步驟，即可擁有亮麗完美的肌膚質感。此次的包裝規劃案，其重頭戲在於包裝的瓶型設計，正式進行設計之前，歐普也研究了該族群的生活樣貌及心態，期能提出符合該族群的喜好以及 heme 的品牌主張。該族群正處於所謂「轉大人」的時期，聰明機靈、願意嘗試新鮮事物、喜歡交朋友，在交換資訊當中也偶爾帶點炫耀的意味；換句話說也就是在年輕活潑當中，同時期望能展現些許成熟魅力及生活品味。針對

這樣的心態，第一次瓶型設計的提案即提出了六個款式 (圖 3-7)，有幾款特地從「香水瓶」的概念發展以符合「品味」及「炫耀」的心理訴求，後來選定由瓶型進行修正 (圖 8)。由於內容量後來調整至 120ml，也因此而修正了瓶型的比例，使其較為嬌小玲瓏，也比較好握。此瓶身採不規則型的圓潤設計，除了彰顯該族群不按牌理出牌的精靈古怪性格之外，也從人體工學的角度去思考，不論左手或右手使用，其握感都相當舒適 (圖 9)。

● 圖 3 ~ 7 瓶型提案過程。

● 圖 8 選定瓶型方向。

● 圖 9 人體工學的角度去思考，左右手使用其握感都相當舒適。

而此瓶型最特別的地方即在於瓶蓋的設計。不論是滋潤或清爽的保養品，使用時的舒適感一定是最基本的要求，為了表現出清透、亮麗的舒適感受，瓶蓋設計採用

了「冰塊」的概念，有著乾淨、清爽、舒適的感受，也有像水晶般的透澈亮麗 (圖 10)。此一概念立刻獲得客戶的認同，因此瓶型設計很快拍板定案 (圖 11)。

● 圖 10 水晶般的透徹亮麗發想概念。

● 圖 11 heme 青春保養系列。

進行到開模的階段，此款異型瓶在當時的確是個挑戰度極高的工程，這件瓶身寬窄比例不一，吹瓶時必須控制速度與力量才能掌握壁厚在安全範圍內（圖13）；再加上瓶蓋材質的重量，在空瓶試模過程中一再倒瓶，勢必增加生產線上的困難，許多號稱專業的吹塑瓶大廠根本不願意承接這個專案。

當時找到一家中小型的吹塑廠，業務負責人對這瓶子相當有興趣，願意接受挑戰，共同突破了開模與生產的困難，十六年過去了，這只瓶子看來依舊時尚不褪流行；而此案實際困難之處在於瓶蓋的開模（圖14），為了表現瓶蓋的晶亮透澈，因此不能有模具的分模痕跡或氣孔，後來與生產廠商多次開會討論，冰塊的角度及切面微

調了很多次，最後定案採用 CS 射出成型方式來試模生產，終於能同時符合生產及設計的雙重要求，也符合包材管理及產品多樣化的發展計畫。

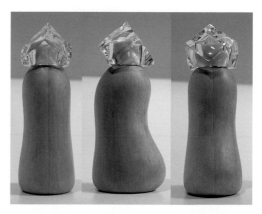

● 圖 12 瓶身任何一條弧線，都經過精細的計算，正式開模前的木模試樣，一來測試握感、二來測試倒瓶問題及穩定度，重要的是製瓶能順利。

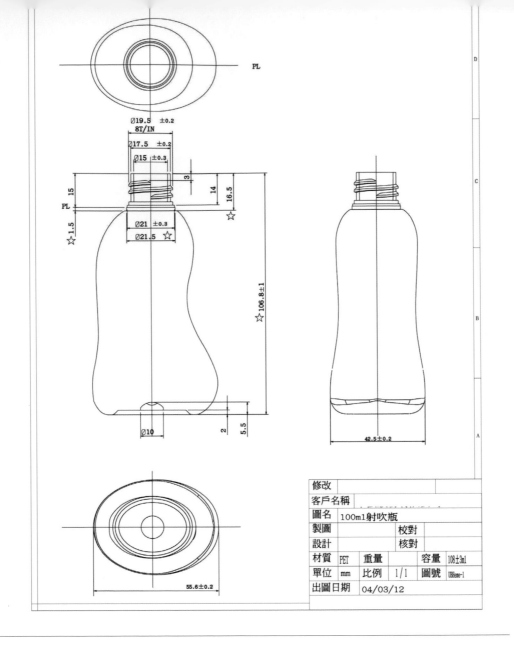

PL

Ø19.5 ±0.2

8T/IN

Ø17.5 ±0.2

Ø15 ±0.3

3

14

16.5

.15

PL

1.5

Ø21 ±0.3

Ø21.5 ☆

☆106.8±1

Ø10

2

5.5

42.5±0.2

55.6±0.2

修改					
客戶名稱					
圖名	100ml射吹瓶				
製圖		校對			
設計		核對			
材質	PET	重量		容量	108±5ml
單位	mm	比例	1/1	圖號	D06ene-1
出圖日期	04/03/12				

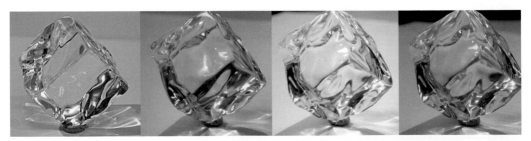

● 圖 13 為避免破壞瓶蓋的晶亮透徹感，脫模的位置要剛好在轉折處，微調數次後才成功。

此次規劃案雖然順利成功，但也讓我有很深的感觸。有很多很棒的創意，常常卡在後端的生產而胎死腹中，台灣某些很大型的生產商姿態很高，看生產量好像不是很多，還必須要克服很多困難，因此不願意承接，簡單一句「做不出來啦！」，讓熱血的設計碰了很多次釘子，實在有點可惜。然而，最後選定的這家生產廠商雖然不是台灣大型的塑膠廠，但很有挑戰及克服困難的心態，這對設計師來說不僅僅是一個成功的作品，相信對生產的廠商來說也是一項傲人成績。台灣設計要進步，還有許多環節必須要相互要求及配合，但熱血的設計師們不會灰心，相信台灣還是有許多積極的廠商想一同為台灣的設計界努力。大家一起加油！

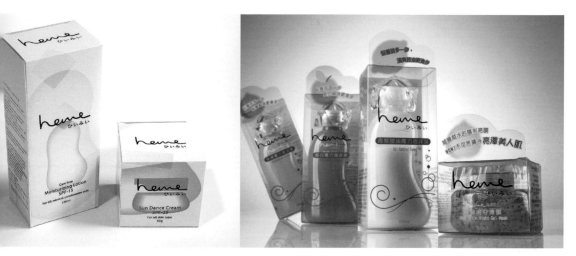

● 外包裝的提案之初以紙張為主，後改為透明 PET 才能看到瓶體，雖然塑料不盡理想，但基於整體考量只能妥協。

● 上市時在臺北 101 信義商圈，舉辦大型的新品上市會，吸引大批的影視記者的報導，隔天馬上成為影視焦點話題。

不對稱的瓶子好看不好做

異型瓶如何抓重心

當然異型瓶的設計造型，是比傳統對稱式造型來的有趣或活潑，但生產難度較高，設計如何正面迎擊......

台鹽是臺灣製鹽機構，該機構研究人員發現由海平面幾百米以下提取海水進入製鹽的過程中，有許多充滿微量元素的海洋深層水因此而流失，研發人員遂建議可以將製鹽過程中原本當做廢料的海洋深層水提煉做為商品來販售，也可以為台鹽增加營收，因此推出「海洋鹼性離子水」瓶裝水。

此款商品原計劃，再升級以高價水進入市

場，銷售渠道也非一般的通路，而是五星級酒店或是商務艙專賣，因此客戶投入大量資源，從瓶型開始設計，為了營造稀有的珍貴感，特選用玻璃瓶為容器材質來進行規劃。瓶型設計共提出三款方向，方向一：以海豚造形傳遞「勁湧臺灣・盡現峰芒」；方向二：則是以海鹽堆成的鹽山造形，傳遞「登峰造極・無人能及」；方向三則是臺灣著名的燈塔造形來發展，象徵「亞洲之光・顯耀國際」之意象（圖1）。最後定案採用「勁湧臺灣・盡現峰芒」方向，此概念將臺灣的島型與海豚的身型做結合，由海裡躍出，既呼應產品源頭（海

水)又經營臺灣印象。透明的玻璃瓶身穿透感很強，瓶身的前方印上「台灣勁水」(臺語發音近似「臺灣真美」)，背面則印上王羲之墨寶「勁」字，前後兩個層次的穿透感更突顯了水質的清澈無暇(圖2)。

● 圖1 瓶型提案過程。

● 圖2 台灣勁水「臺灣真美」。

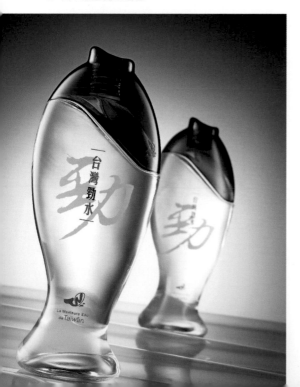

這款容器屬異型瓶，再加上玻璃材質，開模與生產過程簡直是難上加難！此款商品並非大量流通的快速消費品，因此客戶並沒有計劃在初期即投入大量生產，反而希望打造出收藏大於飲用的價值感。這種瓶型寬窄比例懸殊的異型瓶設計(圖3)，開始設計前，要考慮到產品充填生產線上的硬體問題，或是充填設備上尺寸的大小，才能做異型瓶的設計，當然異型瓶的設計

造型是比傳統對稱式造型來的有趣或活潑，但生產難度也較高，尤其在內容液體容量數的計算是高難度(圖4)。在開模或是生產時會有很多問題要去解決，在生產線上需依瓶子的造型，做一些輔具才能順利生產，但最重要的是要抓住一個原則，就是入口徑跟瓶底要同在中心軸，因為在物理學上，中心軸的充填物料時重心較穩比較不會傾倒或歪斜，這是手工生產瓶、不規則的玻璃材質，要預防耗損率。

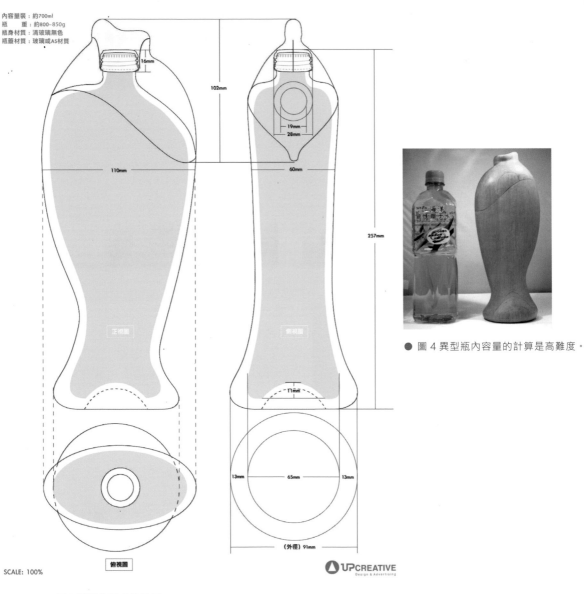

內容量裝：約700ml
瓶　　重：約800~850g
瓶身材質：清玻璃無色
瓶蓋材質：玻璃或AS材質

16mm
102mm
19mm
28mm
110mm
60mm
257mm

正視圖
側視圖

11mm

13mm
65mm
13mm
(外徑) 91mm

俯視圖

SCALE: 100%

● 圖4 異型瓶內容量的計算是高難度。

UP CREATIVE
Design & Advertising

● 圖3 開模前尺寸標示圖。

在進入開模之前，玻璃燒製師傅提出兩個重點：瓶型最窄的寬度不得小於最寬處的三分之一，否則易斷裂；另外，瓶口中心必須對應到瓶底的中心，異型瓶在玻璃型身與塑蓋咬合上，會有不密合的狀況發生，依此模具需求我們事先做出木模來找出問題點，以檢視兩者之間的結構（圖5），再拿到生產線上試車，最後確認後為了要看整體質感再行用手工做一隻亞克力樣瓶（圖6），現在這些過程中的打樣都可以用3D列印來，即省錢又省時，大大縮短開發的時間。既要有異型不對稱的設計感、又要能站得穩兩個原則，瓶底設計之初是用魚身的概念來發想的（圖7），最後為了可生產，設計師與玻璃燒製師傅來回修改數次，終於能進入開模階段。異型瓶無法上機器量產，只能用單模手工吹瓶（圖8），每天產量約在7、8百瓶之間。用手工打造的玻璃瓶質感，讓飲用者拿在手上，倍感尊貴，無論自用或送禮都屬佳品。也因手工生產，所以每一個瓶子都是獨一無二，沒有完全一模一樣的。

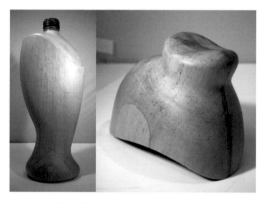

● 圖5 先用木模來檢示問題點。

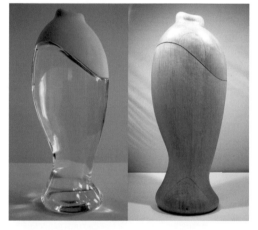

● 圖6 手工做亞克力樣瓶。

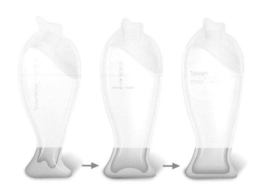

● 圖7 為了可生產底部需修正。

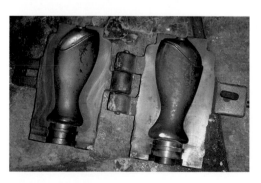

● 圖8 手工單隻模具。

瓶蓋除了螺旋蓋，另加了一個塑料外蓋，為將來改色或換造型預留了伏筆，計劃在蓋子部份隨特別事件或與設計師聯名推出專屬「造型蓋」增加話題行銷（圖9）。但這支異型瓶難度會比較高，因為下面是玻璃材質，上面是塑料材質，這兩種材質在製造時其冷熱收縮係數都不一樣，咬口上的精準度就是一項考驗，且為了避免消費者拿著外蓋而拎起一整瓶，在瓶身與蓋子的咬口緊合度刻意改為略鬆，消費者一拿起外蓋即可與瓶身脫離，避免咬口沒有咬緊瓶身，一拿起即脫落摔碎引起危險。

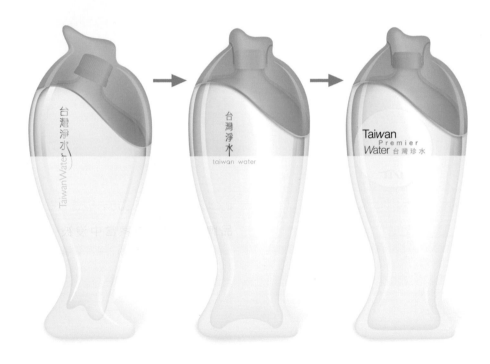

● 圖 9 與設計師聯名推出專屬「造型蓋」增加話題行銷。

雖然原本有計劃投入快消品的市場，但是幾經評估，最後還是決定僅做 VIP 珍藏的紀念瓶，畢竟一瓶定價約新臺幣 250 元的 700ml 飲用水屬於奢侈品，能買得起的消費者應該很少，願意買來僅做收藏的消費者更是少之又少，但是能設計一款旗艦級的紀念水，也是一個特別的經驗。

老少咸宜的嘟嘟瓶

親子關係就醬開始

在商業設計上沒辦法正式量產或不能上架，那再好的概念一切都枉然，那只能算是自己的作品，而不是客戶要的商品……

設計師的工作性質，都是受委託的專案而進行針對性的專題設計，當客戶不要或是沒選上的方案，其實它很難變為庫存品，這也是設計行業的痛，因為一個專案你要提很多個方案，又不能案案都收費，再怎麼樣都只有一個方案被選上，那其它的就幾乎沒有什麼用，同樣的一件包裝設計案，我們需要提出很多設計想法，而最後選定了只有一個被執行，其它也都是沒有價值的創意，不是丟掉就是忘掉，基於商業規範沒被選上的創意還是不能公開展示，整個就是悶。

設計雖然是沒有庫存品的行業，但好的想法還是會留在我們的記憶當中，這個案例的故事前身是於 2004 年間，對北京一個品牌商所提的方案當中沒被選上的設計案，當時已進入到做模來測試的階段，最後沒有採用這個方案，這個有趣的造型瓶就一直在我腦海裡，尋尋覓覓多年想幫它找到一個好歸宿。金蘭醬油企業想推出兒童系列醬油，因為定位鮮明沒有辦法使用他們現有的傳統瓶型，必須重新設計一隻符合定位的醬油瓶，整案設計開始 SOP 一從最基礎的瓶身造型開始著手，有時瓶身造型是跟包裝上面的視覺設計一起連動的彼此相互影響，我們提出幾隻有趣的造型，也配合造型做視覺上面的整體規劃。

經過幾次的溝通提案，反覆修正到最適合最理想的方案 (圖 1)，而總是有一些細節

客戶有些客觀的問題無法敲定下來，正好讓我想起當年對北京品牌商提出了這隻不倒翁嘟嘟瓶（圖2），我們就拿出當時的木模與客戶溝通提案，客戶很喜歡，也以這個造型為基礎，繼續發展視覺及量產的可行性，而視覺提一次就過，因為型對了圖就對了（圖3），感覺有一桿進洞的快感。嘟嘟瓶的造型可愛有趣是來自於它底部是圓形的結構體，宛如不倒翁一樣，希望父母與孩子們在用餐使用此商品時會有趣的親子互動，但這個獨特的造型會是生產線上面最大的障礙點，我把實際木模拿去生產線上面測試，因為是自動化的充填醬油，它在自動夾瓶時很難定位及對準填充管，會因為無法順利控制填充產生爆充，想建議增加生產線上的輔具，又礙於設備型號問題而無法改善，這時就回到理性來解決。

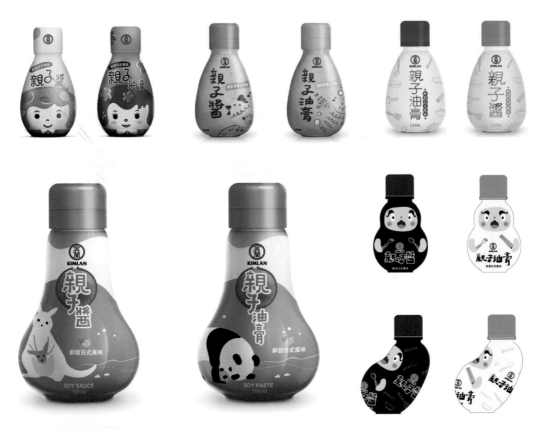

● 圖1瓶型與設計提案。

● 圖2 不倒翁嘟嘟瓶的原型。

● 圖 3 型對了圖就對了。

一個獨特亮眼的設計常常為了可量產化，不得不忍痛將獨特亮眼的部份工業化，而設計師必須學會妥協及改善，因為量產化必須要配合機械的限制，這是身為一個商業設計師的職責。最後我們將瓶子底部磨平讓它可以上自動生產線，為了順利及安全起見，需重新計算尺寸並用 3D 打樣原寸來試車 (圖 4)，雖然原創造型被改變心裡總有點不捨，但看到可以正式生產，對設計而言不滿意但還能接受，也算幫這 18 歲的創意瓶型，找到好人家嫁了。

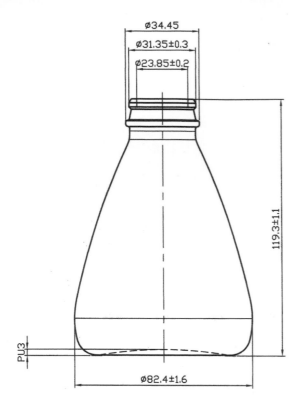

Ø34.45
Ø31.35±0.3
Ø23.85±0.2
119.3±1.1
PU3
Ø82.4±1.6

看似簡單
其實很難

半月型輾花
H=0.3mm
W=1.8mm
P=2.85mm
L=5mm

MOLD NO
Ø5

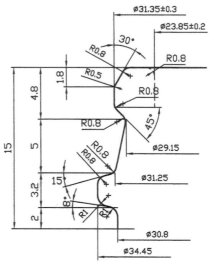

Ø31.35±0.3
Ø23.85±0.2
30°
R0.8
R0.8
1.8
R0.5
4.8
R0.8
R0.8
45°
15
Ø29.15
5
R0.8
R0.8
15
Ø31.25
3.2
R0.8
8°
2
R1
Ø30.8
Ø34.45

口部放大詳圖 S=5:1

● 圖 4 瓶型模具圖及 3D 打樣。

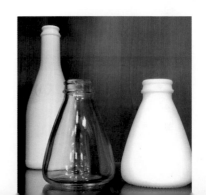

瓶型及包裝設計定案後再來就是，收縮膜變形率的挑戰及包材質感的提升（圖5），一一克服之後，再來就是發表會上的一些廣宣製作物及延伸推廣的禮贈品（圖6）。金蘭的行銷單位與「家有小學生之早餐吃什麼」社團合作，在社群平台上辦推文活動（圖7)，當一個被消費者認同口碑好的商品，客戶往往更有信心會再增加更多品項來抓住這個成功的機會，後來金蘭又推出風味醬油系列也採用這一隻嘟嘟瓶來作為包裝（圖8）。看來這一隻有趣的嘟嘟瓶已經獵取的媽媽與小孩的認同，名符其實成為金蘭親子醬油的化身。

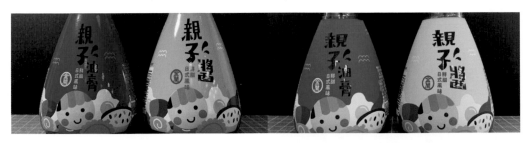

● 圖 5 包材亮面與霧面材質的賣場效果測試。

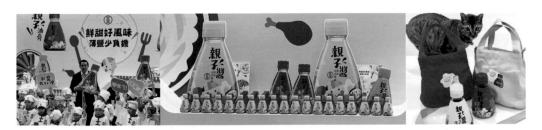

● 圖 6 新商品發表會及促銷品。

● 圖 7 羅淇 - 日式菲力鮭魚大板燒。

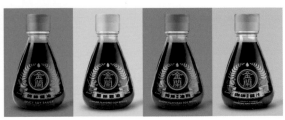

● 圖 8 金蘭風味醬油系列採用嘟嘟瓶走復古風設計。

訂婚禮盒要新體面

爭議很大的 mojo 心盒

對於環保議題的看法，見仁見智，都是從不同角度的觀點來論述，一個禮盒產品的後續效應......

每家訂婚喜餅的製造商旗下都有幾個品牌，或是不同名稱的系列商品；這是因應訂婚市場上的型態所需而產生。現今訂婚喜餅禮盒市場南北差異很大，在式樣上也區分成中、西式喜餅。「禮坊 MOJO 系列」的訂婚喜餅禮盒因此誕生，它是禮坊旗下的一款西式偏中高價位的都會型禮盒，自 2004 年 10 月上市，在訂婚喜餅的市場裡反應兩極；市場在銷售方面是給「MOJO」

打了成績，但在包裝這方面，卻需要多些時間才能定論，她在訂婚喜餅禮盒發展中的價值。

現有或是傳統的訂婚喜餅禮盒，大多是採用濕裱盒的製作方式，此種方式在製作過程中需要大量的手工來完成；而其中又有多款搭配小精工的配飾來裝飾或強化禮盒的質感。往往這些小精工的尋找未必能讓設計師肯定，且因採購量不多難以自行開模製作。目前台灣手工製的盒子都大致移到大陸生產，所以在交貨及品管驗收上都是一項挑戰，各廠商努力尋找合宜的解決

● 圖1 禮盒結構及材料提案過程。

辦法。一方面想要創造出一個有獨特風格,又能被市場所接收的禮盒,另一方面又要冒著首先創新的革命風險;兩相比較之下,在現實的環境中敢冒險的廠商總是少數。「禮坊」的創新精神是值得稱許的,在各大競爭同業的轉變中,「禮坊」以自行開發的勇氣,創造出「MOJO」系列的禮盒型態。

創新開發首先需進行分析,並找出市場上的競爭資訊,再提出切合客戶需求的切入點。一切的開發過程順利地進行,而創意造型也在多次的提案討論後(圖1),大致定下了方向;下一步就是要將2D的造型結構,轉換到3D的立體建構(圖2),以此來檢視每一個結構細節的合理性及可生產性。待一切都沒有問題之後,在進行正式開模具之前,需做出一個同尺寸同材質的模型,來校對禮盒的實際樣(圖3)。而

到目前為止,以上的工作過程都只是在開發階段,要讓決策者點頭,還有很多事情要做。首先是成本問題,而成本面向較為複雜,有模具成本、包材生產單價成本、產品成本、物流成本,及在生產線上的組裝成本等,這些成本數據都需要事前的精算及推估。

之前提到,開模具前要做出一個實際尺寸的模型,這個動作是不可少的,它可以提供很多資訊上的參考;如盒子成型所需的塑膠物料量多寡,這樣還可以算出單價成本,及整體配餅的總重量,還有其他的數據,也需要依據這個模型來推估(圖4)。進行到模型成型的階段,至少需經過半年以上的時間;而實際在內部作業的時間,佔整體不到三分之一。大部分的時間,是在分析及收集各項資訊,且與模具商、生產商、製造商、物料供應商的溝通會議。

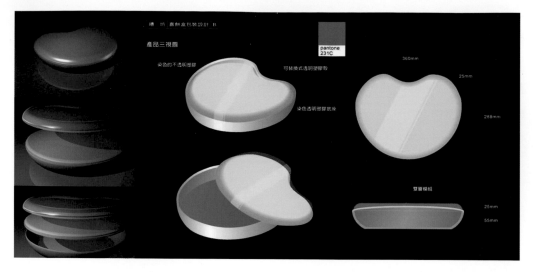

● 圖 2 定案後由 2D 的提案轉換到 3D 的立體建構，利用專業的建模軟體來精細建構出任何細部資料，有助於射出成型時的精密度。

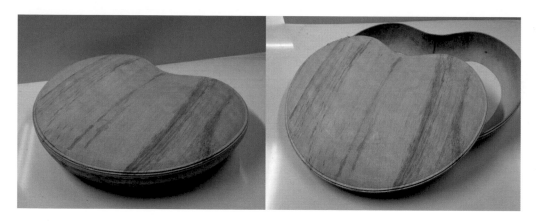

● 圖 3 用木料或其他適合的材質，先以手工方式打造出整體外觀，以檢視實際大小及成型感。

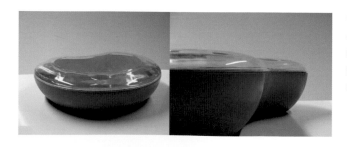

● 圖 4 再用未來生產的實際材質打造出一個實體模型。在此模型上，任何組裝所需的榫接細節都需依生產需求打造出來。此模型就可計算出實際禮盒的毛重量。

最原始的創意是要去尋找一個較獨特的風格，及可延伸長度與廣度的概念，此款「MOJO」禮盒可以肩負起該項責任。上蓋採兩片模型式，上層透明並以採印花紙轉印的方式製作（圖5），而下層及盒身則採射出成型，因為塑料本身可調色，利於未來推出第二代包裝時更換顏色。第一層透明上蓋也可設計嶄新的視覺，且第一層蓋與第二層蓋中間是中空狀，即可快速應變市場的需求，也預留了未來有任何客製化的需求。一切的準備計畫最終仍得面臨市場同業的競爭，然而上市後在消費心理及定價策略上，「MOJO」禮盒稍稍吃了悶虧。此款禮盒的詢問度高，反應度卻沒有預期看好；有個性的年輕人接受度很高，但往往下決定的是家中的長輩，總認為傳統一點的喜餅較好。這樣的結果，也讓正在進行中的「MOJO」第二代的產品包裝案結束，無奈之餘也只能接受這個現實的結果。

● 圖 5 上蓋的設計採兩片模型式，利於未來推出第二代包裝時更換畫面設計。

再來回顧一下整個開發過程的 keynote。首先，較競爭同業創新並具有可延伸性，這點「MOJO」達到了；在地生產、採購，減少向外採購的時間及成本的變數，這點「MOJO」也做到了；而在環保的意識上則見仁見智了。坊間的環保專家總認為紙製品才能算是環保禮盒，這是一個觀點。然而，從頭深入看這個問題可以發現，一般的禮盒在整個製造過程中，首先是紙材消耗量高；與濕裱過程所使用的黏著劑，是否具有環保與安全性，表面的印刷油墨也是種污染。再加上組裝過程的精工配飾種類繁多，有金屬、塑膠等不同材質。禮盒經由運輸、交貨地點、時間差等變數，都會影響到禮盒的衛生與品質。最後進廠配餅到上市，再到消費者購買，食用完畢，這些時間差及保存方式，有誰能追蹤負責。

當食用完畢後，會留下空禮盒再利用的人卻少之又少；若丟棄到垃圾場，能回收再製嗎？答案卻是不行的！因為它有很多小五金及配飾，並非單一的材質，如要用人工分類各種材質，絕對不符合成本效益。因此，最後只能一併送入焚化爐燒成灰一了百了，這就是我們常見的、似是而非的環保概念。而「MOJO」禮盒的環保概念來自於使用單一材質，無論上蓋或盒身都是使用PS材質(圖6)；在成型上也無需那麼多的人工及五金材料來組裝。運輸及保存也很穩定，使用完畢後留下再使用的比例相對提高。若進入回收廠，也較易回收再利用或再製造；因為它沒有五金配飾，故可以達到全料回收，回收再利用的價值較高。

我在參加設計競賽評委期間也聽過，一些評委心目中對於塑化產品的批判觀點，而我們面對環保議題，是要用更客觀的科學方式去解決，如此專業的評委們對這些材料應用及回收處理的知識都沒有，更不能期望消費者了解。以上兩種對環保議題的看法，都是從不同觀點來論述一個產品的後續效應。身為一個設計師，一方面需要在客戶要求的條件中，為企業帶來利益；另一方面則要面對不為人知的社會責任感。到底是企業利益重要？還是社會責任重要？兩者其實是不相衝突的。我們常聽到雙贏的策略，一件商業包裝作品，若能夠達到企業、消費者與設計三贏，會是我更想看到的結果。

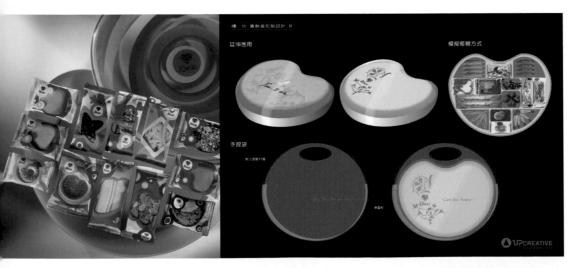

● 圖6 配合新盒型在單包裝(Sachet)也一併設計出同風格的式樣及外提袋的整體設計及同材質。

底部不積水的瓶子

整瓶造型都彎彎的

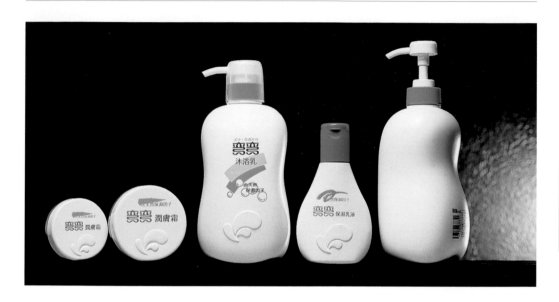

「彎彎沐浴乳」產品規劃初期是以小容量的包裝形式來發展，但經過分析及討論後，發現市場上一般沐浴乳的瓶型都略顯平板單調，但沐浴乳又屬於家中用量大的商品，因此建議客戶，此商品應朝大容量的方向來發展。因容量大，整體瓶身外型也相對有表現空間，所以決定用圓體來發展瓶型，圓體體積的容量最大，同時圓體也符合柔性訴求。

任何設計師都有創意概念及發想原點，如仿生設計向人學、向物學、向書學及向地學，大自然中的物象都可能轉借為創意元素。「彎彎」本身具有女性的品牌印象，並以女性優美曲線做為切入點，整體瓶型從側面看，如同女性身體的優美線條（圖1），瓶型設計不僅牽涉外觀，更需考量人體工學，使設計更具人性化；從背面看，則有女性細腰豐臀的立體感，宛如設計師在向美女致敬的意味（圖2）。

瓶型的線條捕捉並不困難，但瓶子的脫模及生產過程才是真正的大工程。坊間一般瓶底的收尾並沒有經過細心思考，只以簡單的圓體收尾，並沒有考慮到透氣與流水性的重要，因此很容易累積汙水在瓶底，

久了之後容易產生瓶身自主滑動的現象（虹吸原理）而使用不穩。而且，一般人在使用此類商品時，多採單手操作，其重心的要求便顯得相當重要，因此瓶底的設計必須比上半部來得大，陳列上也較具有穩定性。

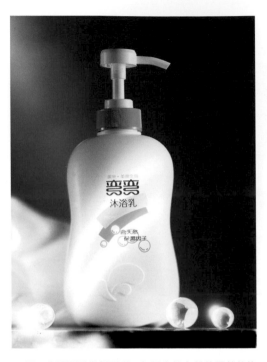

● 圖1整體瓶型從側面看，如同女性身體的優美線條。

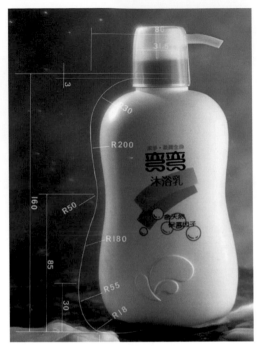

● 圖2人性美的設計從瓶身背面看，則有女性柳腰豐臀的立體感，雖是造型感性然而在模具製圖時則需要完全的理性。

在底座的收尾設計上，參考了許多自然界的產物，如：蘋果、青椒等，其底部是三爪或五爪狀反而不易爛掉，因為借空氣流通概念來解決，瓶底積水濕滑的問題點（圖3），瓶底設計亦牽涉到陳列與清潔的問題，而從力學上而言三足鼎立比圓底或四足立地更穩，在擠壓泵頭 Pump 時它的受力更能分散，穩定性夠、接觸面少、空氣及水的流通性佳，便不易積存汙水。再者，此商品放置於浴室中，當然必須考慮到陳列及清潔的問題。瓶子的造型設計發展至此，每個環節都經過細心規劃，整體的感覺就如同女性端坐在浴室內沐浴，使人能快速聯想到使用商品時的舒適感。

因球體的印刷面積小，在有限的空間內必須要說完彎彎品牌的商品特性及優點，因此盡量在有限的空間內利用色彩的強弱來

傳達各個元素。瓶身下半部的三滴立體水滴設計則可補強正面印刷面積不足的遺憾，所以以水滴狀的立體打凸設計來點綴（圖3），正面下方「三滴立體水滴」的融入，使設計面更形豐富有趣，明白訴說此商品與水及清潔用品之間的關係。

● 圖 3 瓶底是仿生設計的概念轉借自然植物而成。

暫且不論此款包裝容器設計的主觀美學判斷，設計之初，從消費者使用便利性及使用環境來思考，此商品包裝設計實屬成功，而且直接反應在當時上市的銷售成績，之後則陸續延伸發展其他系列產品，如保濕乳液、潤膚霜、保濕護唇膏等，包裝系列性規劃的目的，要使每一款包裝都有其獨特性及品牌統整性，這樣才能讓未來商品橫向發展有可依循之規則，使品牌形象更趨完整。

● 因瓶身造型反應良好，其他品類也曾以不同材質表現經營不同的商品風格。

5 訣
面對包裝的
未來趨勢
與準備

如果有一天沒有超市、超商，就連 KOL 都不見了，
包裝它還是會用另一種型態出現，除非人類不再購買任何東西，
不然包裝設計師還是有的忙。

任何人在談論包裝未來的發展趨勢，多少還是會提到 3R（Reduce、Reuse、Recycle）談起這個最基礎的環保意識雖然推廣很多年了，現在的設計們卻不見得把這檔事放在自己的作品上，因為現在設計追求的是形式上的自我滿足，而廠商也受量產成本上的考量而選擇現成即經濟又可快速取得的材料來應用，而學校裡更不會把這吃力不討好的事向學生教育，現在沒有人在講 3R，聽起來已經比較 old fashion 的概念，但環保議題沒有新與舊，看法是一直延續下去的，隨著科學技術進步而環保概念也不斷的改變，現在環保提倡的是 C2C，這個 C 是 Cradle 搖籃也就是原始的意思，就是從哪裡來，到哪裡去 (Cradle to Cradle)，這是個很大的概念，會比 3R 來的更有意義，也是目前看到未來的環保趨勢（圖 1）。

3R 這個概念丟到我們設計的產業或是包裝產業，也要花好多年的時間去調整跟應用，現在 C2C 這個概念丟到設計產業裡，又是一個新的主流概念，這是做一個設計者必須去思考面對的事。為什麼要把環保觀念一直植入設計業呢？因為再好的設計品或包裝總有一天會變成垃圾，一個設計者一直在默默的製造消費垃圾，所以更不能心沒有環保意識，為了自己也為了下一代的生存環境，應該要好好的去思考有什麼方法可以改善，像

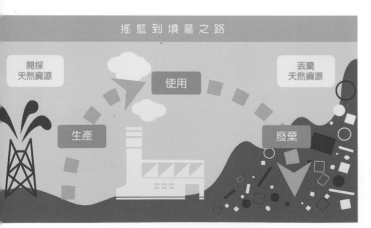
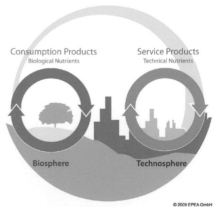

● 圖 1 搖籃到搖籃設計理念提倡自然生態、文化、個別需求以及問題解決方案等多樣性特質。
資料來源／台灣搖籃到搖籃平台

MUJI 的商品或包裝就是採用原生態的材料 (圖 2)，但成本很高呀！很多廠商是不願投資的，現在大家都在講要大量生產但不要塑化類，總不能一個禮盒一天到晚在搞原生態的東西，用木頭去釘、用手工去綁，那真的也不環保呀？

● 圖 2 MUJI 的商品或包裝就是採用原生態的材料。

我們每天經手的設計有多少物質被消耗掉？而 C2C 的觀念是希望有計劃、有次序的將被使用後的物質回歸到大自然去，將它留下來讓大自然分解再吸收再生長，讓在地球上生長出來的物質回歸到自然，而不要像廢棄舊傢具送入焚化爐燒毀一了百了，也就是 C2C 從哪裡來到哪裡去的最終目標，在中間的過渡是可以讓設計者有意識的去實踐，我在另一本包裝書曾提到：善用複合式的包裝材料是目前設計師可以採取的設計手法，所謂的複合式材料就是，假設你今天這個禮盒是使用木材去釘成的禮盒，或許現在可以轉換成用幾片木板為主結構，其他再利用瓦楞紙或是再生灰紙板來代替複合使用，只要不失承載功能可以把禮盒撐起來，善用設計力來為環保做些事。

想運用複合式材料的應用，首先你必須去學習或開發更多的知識，這也是身為設計師的職技職能，我們也盡量在努力的同時發揮好創意、把握好技術，達到減量盡一份心力，能不能達到再利用？不知道，能不能達到環保？盡量努力中！這複合式材料的概念，在設計觀念或許是可以用於過渡期中。

以上是個人從一位設計師需了解的材料資源面，談包裝未來趨勢的看法，而除了包裝材料還要很多因應時代與媒介的改變，面對未來包裝市場的發展方向！

據「2016 全球包裝市場發展趨勢和技術預測」顯示，到 2016 年，全球包裝工業產值將會快速增長至 8200 億美元。包裝的實用性、靈活性、追溯性、規格、技術、環保在未來包裝市場上的地位越來越重要。

近年來包裝材料佔包裝市場份額前幾名的有：「軟包、鐵製品、硬塑及紙」，可見這四類包材將會獨領風潮一段時間，因為在原料的產能、應用加工生產鏈及環保的需求下，它們在技術上都已達到一定的成果，「軟包裝」市場則會從 2010 年的 300 億美元上升至 2016 年的 1630 多億美元。2010 年，「鐵製品」包裝分去超過 15% 的市場份額。「硬性塑料」包裝 2010 年已超過 21% 的市場份額、1440 億美元的總產值排在第二位，到 2016 年其總產值將會超過 2000 億美元。「紙包裝」產品仍將引領市場發展，2010 年其總產值約為 2100 億美元，這一數據在 2016 年將刷新為近 2500 億美元。(來源：中國包裝網)

近年來，隨著消費需求不斷轉變，包裝的改變不一定在形態、規格、材料 ... 等，而以下幾個環節值得注意：

設計未來
未來設計

01 商品的完美展現

目前越來越多的包裝設計以爭取吸引消費者的關注為著力點，然而消費者真正想要購買的或者他們迫切需要的產品，這種方法並未提供良好的解決方案。消費者希望購買的產品中多些實用性信息，能在包裝上披露出，而不想看到酷炫的設計卻什麼也沒說清楚，透過包裝上的訊息設計可以幫助他們做出正確的購買決策。因此未來詳細的標籤信息和包裝上清晰明瞭的產品資訊設置將會是一個重大發展方向，因此 清楚透明完整的設計會是主流。

02 包裝靈活性

整個貨架上堆滿了各式各樣的包裝產品，尤其是小軟袋包裝面積小、訊息多、陳列不整齊，在眾多的設計都似曾相似的貨架上，包材的印刷加工變化有限，究竟在何時開始包裝設計變得無新穎、無風格，真正創新的品牌都在尋求新一代具有強大、貨架存在性及環境效益特徵的剛性和柔性混合包裝設計風格，或許化整為零把小包靈活巧妙的集合能成一系列性，佔領貨架排面都不失為一個可實踐的點子。

03 包裝的追溯性

先進的科學技術被廣泛應用於包裝及產品領域，QR code 應用於包裝上可創造絕佳的表現性、各種快速又精準的訊息可以利用這些技術置於包裝上，如炭足跡、生產履歷及可追溯的產品資訊，可在增強品牌透明度、建立購買者信心方面扮演者重要角色。而對生態負責的企業產品包裝提高了社會環保意識，下一代的混合包裝產品不僅要提供強大的貨架存在功能性和環境效益，也要滿足消費者對於不同場合的變化需求，同時支持「移動追溯」的包裝應用程序，為未來產品輸往世界各地的貿易準備。註：GS1 全球可追溯性標準 (GTS) 的目的，是協助組織和行業設計和實施基於 GS1 標準體系的可追溯性系統。在戰略層面上，該標準旨在為正在製

定長期可追溯性目標的組織或行業提供重要的資訊和知識。可追溯性是追蹤對象 (Object) 的歷史、應用或位置的能力 [ISO 9001:2015]。 在考慮產品或服務時,可追溯性可能涉及:材料和零件的來源;加工歷史;交付後產品或服務的分配和位置。

04 包裝規格多樣化

根據調查消費者在不同場合需要會使用不同的包裝產品,那麼品牌商必須提供多樣化的包裝規格。這有助於消費者根據不同場合選擇大小合適的產品,將有助於減少消費者對品牌日益缺乏的忠誠度現象的發生,

不僅如此,目前的銷售環境也很多元,各式各樣的通路都希望有自己獨特的包裝型式,所以同樣品牌同產品不同包裝的要求越來越普遍,站在消費者的角度多思考,以消費者利益為主的時代永遠不會變。

05 小量多樣的消費

數位印刷的發展正通過利用企業、個人甚至是情感層面等方式提高品牌關注,進一步創造銷售機會。將來數位包裝印刷將是一個重要的轉折點,比如品牌利用限量版、個性化以及經濟化快速...等優勢快速

將產品推向市場,正附符合當下流行的個性化及小量多樣的消費趨勢,別人有我也要有,我有別人不準有的心態,給企業搶得先機的好工具。

06 注重綠色包裝

儘管品牌商在環保上做了最大的努力,包裝回收帶來的益處遠遠沒有發揮其巨大潛力,對消費者而言也很無感。未來當產品價格等同於產品質量時,將會有越來越多

的消費者轉向購買具備生態和替代使用特徵的產品。因此品牌商在發展公司品牌定位和設定營銷策略時,不能忽略包裝上的替代問題 (圖 3)。

● 圖3 鋁罐的製造或回收再製的耗氧量很高，開發可重覆使用的瓶蓋符合環保需求。

07 聯名出品

身處於社群平台爆發的時代裡，人人都可當網紅，個個都是代言人，企業間的競爭也越來越模糊，以前有異業結盟是為了擴展第三個版圖，未來也許會有同業聯盟強合作，為了互補各自的不足並縮短成功的距離，而小小的設計師一則是再往自己的拿手專業深耕，一則要多跨不同產業不同領域而發展，以免高不成低不就。

08 打樣品試水溫

一個商品的開發曠日費時，自己投入重新開發創新一個產品，成功機率誰也沒把握，也許可以在商品大量生產前，可先試做一批小量的包裝打樣品做市調，有機會可以參加商品展覽會，也可以看小量打樣品試試消費者的反應，並可收集消費者的回饋資訊，將商品修正後再量產上市，這樣的失誤機率較少且成功機率較高。

09 有趣好玩不嚴肅

年輕族群為快銷品的主要消費群體，這世代的生活態度就是「好玩就好、認真你就輸了」，在消費非民生必需品時壓力不要太大，一切都是好玩有趣就好，花錢買一個爽度，就看設計師的能耐如何來收服這群無厘頭的消費群。

直白簡單的設計也是未來的設計趨勢之一，簡單並非「不知所云式」的設計，玩解構或用視覺去堆疊也將不再是主流，若用極簡的手法來傳達商品的內涵，說來容易做起來不容易，設計不必太用力，我稱為輕設計。不少剛踏入設計領域的年輕設計師會認為得加點兒元素線條圖騰之類的，才叫設計，常有「用力設計」與「設計過頭」的情況產生，陷入一種「設計就是視覺堆疊過程」的誤區。以這樣的角度來看 Nike 手提袋，難怪會認為這手提袋沒有設計 (圖 4)。

設計是一個全面向的工程，包括材質、形式、顏色、質感、佈局、印製、生產、加工、物流、陳列、回收，是一個完整的流程。每個物件都有設計的必要，只是設計能力高低所呈現的面貌不同罷了；NIKE.COM 這幾個字要不要設計，它沒有標準，字型字間色彩 (含全大寫所展現的力道) 要不要設計？從目的來說，它去掉了不必要的圖文，簡捷快速傳達它的目的，說沒設計也不盡然，是某個品牌先採用了如此有力的設計，爾後皆依樣畫葫蘆。Nike Logo 力很強，是品牌投資下得多，讀者隨便選一個 logo 來 layout 看看，或許就成了東施效顰了。設計不能看單一事件，

目前許多業主還沒學會線性邏輯思考，這樣的手提袋極有可能由採購人員找印刷廠來隨意放一放，沒說錯吧？認為 Nike 手提袋沒有設計的設計師，以後客戶給了品牌規劃與應用的案子，這樣的手提袋設計是免費設計？還是不接？所以，Nike 的手提袋，到底算不算設計？

● 圖 4　Nike 的手提袋，到底算不算設計？

11 復古家鄉味

常處在虛擬不實的環境中，網路世界裡沒有感情沒有溫度沒厚度，一切夢幻的沒有落地感，所以懷念回憶將是一個很好的賣點，世界動的越快，心將越求平靜，古老的家鄉味和兒時的玩味，將會慢慢地從「想要」變成「需要」。

12 卡通聯名

強大的動漫市場一直都是年輕世代的最愛，從電遊到角色扮演始終能抓住消費者的眼球，知名卡通的聯名款一直都是消費者的最愛，順勢於 IP 時代的興起，結合卡通聯名的設計可能是下一個街頭巷尾的寶可夢 (圖 5)。

● 圖 5 卡通動漫一直都有強大的粉絲群，任何產品的聯名都無違和感。

13 找話題

可以去尋找或改善一個好材料或是去創造一個新結構新式樣，來引起話題性，像紙漿塑模早期用於工業緩衝，現在變成文創設計的寵兒，從異產業的材料拿來轉借使用，經營出自己的品牌特色。近年環保意識抬頭，各大快餐業者都捨棄塑膠吸管改用紙吸管，全球第 4 大啤酒製造商嘉士伯 (Carlsberg) 也配合潮流，著手研發紙製啤酒樽 (圖 6)。利用可持續的木纖維回收，內襯是再生 PET 塑料薄膜，以防止啤酒滲出；另一種則使用生物基質 (bio-based) 內襯。這項創新不僅可降低對環境的影響，還可以為消費者提供一項有趣的新選擇，跟鋁或玻璃相比，纖維樽對環境更有利，因為它們可持續使用而且生產過程的污染降至最低。嘉士伯於 2015 年就開始研究這種新型包裝，但距離實際上市至少還有數年，因為還要確保它不會影響到啤酒的味道。嘉士伯發佈這款啤酒樽設計原型後，迅速獲得其他國際品牌認同，加入研發，當中包括可口可樂公司，The Absolut Company 和歐萊雅 (L'Oréal)。

● 圖 6 迎合環保潮流，嘉士伯研發紙啤酒樽。

設計需雜學非博學　為下一個案子而準備

我算是雜學路線的人，喜歡看一些亂七八糟的書，甚至會去看些有趣的電影，感受視覺衝擊或是震撼的音響來增加自己的感光，也會閱讀某專業領域的出版品，只要是被創造出來的東西都值得我們去了解去學習，因為我要為下一個案子而準備，因為不知道我的下一個案子是來自於哪類型的客戶，哪類型的產業有什麼需要用設計去解決的，所以平時就會有意識的去積疊這一些有趣的經驗跟知識。

我也常常在移動，因為我需要旅行到各地去提案，時空的移動佔據我蠻大的工作時間，我就把它轉換成去閱讀一個城市，因為每一個城市裡面都有獨特的人文風土及很好的建築，一個城市會因為有一棟好建築而偉大，所以我們用這種方式去體驗這個城市，或用這種心境去閱讀這個城市，裡面有很多生活的東西讓我們好好的去省思或延伸，很多創意元素靈感都來自於生活的環境中，所以我喜歡去閱讀城市，去觀察建築的造型及用色，包括室內的材料等等，我覺得她就是一個很好的資料庫。

在旅行當中我會帶一本書，可是我不會在往返移動的過程中去翻閱這本書，因為看書需要一個很安靜的空間環境，我會充分利用這一段時間去閱讀人、觀察來來往往各地的人他們的打扮、他們拉什麼樣的行李箱…看那些東西很有趣，像一張一張的畫面跟一幕一幕的資訊將它存放在腦裏的記憶庫中；要閱讀時我就找一個比較安靜的地方，進到飯店時才慢慢地翻閱，去感受文字裡面的澎湃情節綿密的情感；充分利用在外面用眼睛去看、用耳朵去聽、用手去觸感去體驗感受，還有我也很喜歡找人聊天，了解同領域的朋友不同世代的人、不同工作專長的人，別人的專業、別人的生活體驗與別人的喜怒哀樂，在聊天的過程當中自己會有所感，既使沒有辦法感同身受，慢慢去積疊這些故事，有一天這些都會投射在你的創作當中，這些故事及經歷就是創作的養分，可增加創作的豐富性及內涵的厚度，這些就是關於我個人雜學的些生活體驗。

我們做設計的人是需要很豐富的雜學還是很豐厚專精的博學，沒有對錯，因為我們創作靈感算是屬於後端的 output，靈感之前一定要有很多資訊 input，有科學化的系統收集當然是必須的，你總不能每天忙忙碌碌做一些不知道主題或是標地物的收集和整理，我在開始接受方案前需要一些問題的釐清時，我的腦海裡就可以翻出來很多我曾經閱讀過的文章，或是體驗過的城市跟某某人聊了什麼樣的情感什麼樣的對話，它會給我一點點思緒去開啟方向、我就可以從這個方向再深入的去發掘，把實驗展現在自己的創作中。

至於電影，我最喜歡前面的片頭或是後面的片尾，因為它們的製作在短短幾分鐘內幾乎把整個劇情所要傳達的主軸，都一覽無遺的展現出來，甚至有很多特效很多、運鏡及美術設計集大成於此，讓片頭看起來很有張力，如果有人專門收集各式各樣電影片頭出專輯，我可能會去買，因為它確實結合很多創作方面的技術手法，這也是我們常追求的「把複雜的設計用簡單的手法表現出來」的境界。

當你開始要創意後段的工作時，這些就是很好的素材，一個創作不是拿起紙來一直畫畫畫，邊畫邊想邊找靈感，然後從 100 張中挑幾張把它形成色稿去提案，當然這也是方法啦！但終究這比較像是個人舒壓式的創作，這樣就好像是憑感覺在做商業設計，我們在領導整個商業設計的團隊，我會希望他們多體驗多感受，此時再去看看競品的貨架陳列已算是亡羊補牢了，再不去你創作出來東西會更不知所云，所以平時多閱讀、多感受、

體驗交朋友聊天，建立一個人的資料庫，總的來說，生活體驗越豐厚，創作的來源靈感當然就會越豐盛，就不會有找不到靈感的空窗期、瓶頸期、撞牆期等等，關於設計需要博學還是需要雜學呢？自己去體驗一下吧。

年輕設計師們對於包裝設計工作的過程中，建議不要把它看得太嚴重，就當作是在玩遊戲的心態去面對，比較輕鬆反而會有好的表現，創意進行當中盡量開放，而能不能落地執行，在提案前再去尋找各領域的支持，內部討論後再正式的提案，創意及可執行兩者方能照顧到，做中學慢慢累積一些活知識，何況現在的材料媒介不斷不斷的再創新，其實活到老學到老，知識技能是學不完的，還有幾個觀念上的提升，只能靠自己的努力及理解才能突破，我引借一下燒燙傷時的急救方法五口訣，用有趣的比喻來分享一下我的看法：

01 衝　市場的現況衝擊

包裝設計工作已進入快銷品的戰國時代，因應整個市場上消費型態的改變，很多包裝需要不斷不斷的更新或打掉重練，以前在歐美日地區一個包裝設計的生命週期，大約都在半年一年間就需要更新，現在的時間密度會更縮短，有可能三個月、一季間就需要 renew，因為商品包裝一上架，物流商就開始在為你的包裝打分數，誰賣的動誰不行，他們的後台資訊清楚的很，商業包裝設計上沒有什麼大師人氣可帶貨的事，何況普羅大眾的消費者哪有什麼機會去認識設計天王，那也是設計行業的人才知道的，大師對圈外的人起不了多大的作用，一切由數字來評估誰才是真正的好商品好包裝，唯有不斷的關注或衝出流行才是王道。

02 脫　脫掉舊思維

我們在做設計的時候常常會有一些既定的模式，或是看到現在最流行最夯的東西都想去嚐新或跟隨，但適不適合你現在手上經營案子的定位？適不適合你個人的風格？其實是有很大的差異，終究那是別人所創造出來的，你要學會脫掉舊的思緒，